# 茶的國度

改變世界進程的中國茶

# 茶的國度

改變世界進程的中國茶

戎新宇 著

中和出版
OPEN PAGE

茶，是一片能夠呈現中華民族勞動智慧的樹葉，是一杯可以回味中國傳統文化的飲品，也是中國歷史長河中不可或缺的綠色文化遺產。梁實秋先生曾在《喝茶》一文中提道：「茶字，形近於茶，聲近於檟，來源甚古，流傳海外，凡是有中國人的地方就有茶。」縱貫古今，茶與悠久的中國歷史如影隨形。琴棋書畫詩酒茶，柴米油鹽醬醋茶。茶，既是文人雅士詩詞歌賦中的寵兒，又是尋常百姓日常生活中的伴侶。放眼世界，茶亦化身為一張中國的文化名片，在陸上絲綢之路及海上絲綢之路中熠熠發光。眾所周知，中華民族是世界上最早發現和利用茶的民族。從某種程度上也可以說，茶是我們中國為數不多的可以喝的國寶。

與傳統文化打交道的人大多愛喝茶，故宮裡的文物工作者中就有很多。我在故宮博物院工作的十年間，見過不少與茶相關的器物，還有多種清代保留至今的茶葉。喝茶可以提神解乏，長期飲用還有益身心，自古就是中國人健康養生的佳品。我們中國人也將這一健康的生活方式傳播

到了世界各地。如今，茶已成為僅次於水的人類第二大飲品，超越咖啡與可可，榮登全球三大無酒精飲料之榜首。目前，世界上有 65 個國家種茶，130 多個國家和地區飲茶。據有關數據統計，全世界二分之一的人口平均每天至少要喝一杯茶。作為世界茶樹發源國的成員之一，我感到非常的自豪。現在越來越多的中國人開始關注中國茶與中國茶文化，特別是許多年輕人逐漸選擇茶作為自己的日常飲品。這也是中華優秀傳統文化的弘揚。

　　戎新宇先生在書中以獨特的見解詮釋了茶與中國人的關係，以茶為主線串起了歷史中的許多重要事件。用茶的視角看中國、看世界，我認為這是本書的一大亮點。從人類學以及多門自然科學去跨界看茶、寫茶，這種「大膽」的邏輯背後，是作者反覆的研究、考證、推理、論證的努力成果，也是將大量知識與信息重新梳理後的融會貫通。與眾多茶歷史和茶文化的著作相比，我想說他寫的題材新穎、與眾不同。由此可見，戎新宇先生是我國中青代茶人

中非常「奇葩」的一位。書中諸多顛覆性的觀點，我也難以臧否。但我相信書中那些有趣的想法和故事，一定會讓讀者對茶文化和茶歷史「腦洞大開」。茶是包容的，中國文化是包容的，當我們以開放的心態翻開此書，定會領略到書中那種兼容並蓄的文化力量。

黑格爾說：「美是理念的感性顯現。」中國傳統文化的大美，就在於中國人海納百川的胸懷，一個「和」字跨越時空、承載萬物，這種和諧之美也正是中國文化的魅力所在。書中戎新宇先生用茶這一片小小的樹葉，為我們講述了許多歷史文化故事。字裡行間香氣四溢，讀罷細品回味無窮，好一個「茶和天下」！

故宮研究院院長、故宮博物院原院長

鄭欣淼

2019 年 2 月 19 日

目錄

第一章
茶與人的相遇

一、共同的生命之源　4

二、茶的進化路　7

三、人類萬年間的「百米衝刺」　20

四、濮人，最早的植茶者　24

第二章
一脈相承的「三大文明」──茶葉、醫藥、飲食

一、茶羹，中國人最早的食物　36

二、茶之五味　40

三、茶，華夏人血脈中的一帖良方　46

四、中國人的茶葉基因　62

五、茶葉圍着餐桌轉　66

第三章
綠色長城

一、液體黃金　82

二、最初的商貿──陸上絲綢之路　87

三、和親公主，茶文化的先驅者　92

四、茶馬互市　98

五、茶稅——君王們的點金術　105

六、海上絲路　111

七、海上神藥　115

八、嗜茶成癮的日不落帝國　118

九、帆船，世界貿易的海上馬車　126

十、當山茶遇上罌粟　131

十一、廣州十三行，中國「東印度公司」的興與衰　136

十二、茶葉種植全球化　140

十三、世界茶葉的價格槓桿——茶葉拍賣　146

十四、中國茶業復興　150

## 第四章
### 為思想者加冕

一、茶的啟蒙神秘階段　159

二、茶的浪漫人文階段　169

三、茶的個人務實階段　209

四、茶的共生融合階段　214

## 第五章
### 未來之茶

一、製茶與飲茶的歷史沿革　219

二、後 5G 時代的茶葉預言　228

第一章

茶與人的相遇

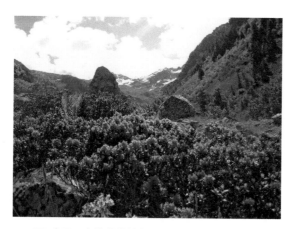

■ 春天，山茶花綻放在雅魯藏布江的山谷中。

　　那是一個春天，喜馬拉雅山擺脫了冰的束縛，山間的溪流再一次融化流淌，獨龍江萬瀑齊發，滔滔河水奔流而下。春回大地，萬物復蘇。山頂白雪皚皚，山下杜鵑爛漫，山谷間群山蔥翠，溪水淙淙，綠意盎然。

　　茶，就在這裡自然生長着。每逢春歸大地，靜默了八千多個小時的茶芽再次被和煦的微風喚醒。春雨初霽，沾滿雨水的芽頭緩緩舒展，似乎是為了掙脫一整個冬天的束縛；不斷向上伸展的枝條，汲取着陽光。蘭花盤繞在粗壯而斑駁的樹幹上，與茶樹融為一體，相依相存，潮濕的山谷中彌散着悠悠的蘭香。茶樹的遠親野生獼猴桃樹，於不遠處努力綻放着各色花朵，在蕨類植物的簇擁下吸引着昆蟲前來傳粉。

　　山川為域，江河為池，不知是經歷了多少個日夜更替。冬去春來，又是多少個與星辰對話，與河水共舞，和鳥兒對歌的日子。終於一天，有一群未曾見過的生物來到此地。他們自如地用雙腳直立行走，他們熟練地使用神聖的火種，他們用靈巧的雙

■ 雲南古茶園中的茶葉嫩芽

手製作各種捕獵的用具，採摘山間的果實、嫩葉，他們用喉部連續發聲以相互交流，他們不同於這裡所有存在過的生物，他們擁有驚人的智慧，他們有個不一樣的名字：人類。

　　人類從遙遠的非洲一路遷徙而來，經歷了數萬年的適應、繁衍和進化，其中一族最終到達滇緬邊境，他們開始定居於此，繁衍生息。他們敬畏自然，捕食獵物，馴養動物，播種糧食；他們相依為命，血脈為親，形成族群，製作工具，創造文明。偶然間，「人類」採下一片鮮嫩的茶葉，放入口中，嘗試咀嚼。獨特的、苦澀後伴有回甘的體驗從此擄獲了人類，他們成了這個世界上唯一嗜茶成癮的生物。不經意間對於茶的發現和使用，伴隨人類開啟了文明世界的大門，重塑了世界的風貌，建立了全新的社會秩序，人類歷史的新篇章也由此開始書寫。

　　一個個關於茶的故事，被鐫刻在文明的車轍裡。四時輪轉，光陰荏苒，人類憑藉世間最為智慧的大腦、靈活的雙手、龐大的族群、茶神的庇護及茶藥的救助，登上食物鏈的頂端，主宰着

動植物的命運，並踏上了探索宇宙的征途。在這片有茶的熱土上，他們孕育了華夏文明，塑造了歷史上最強大的帝國。世代生活在這片土地上的每個人，都可以驕傲地向世界宣告：我來自中國，茶的國度。

可能沒有人知道，人類與茶，這兩個誕生相距幾千萬年之久的物種，卻有着 50% 相同的基因。冥冥之中，一場萬年的變革就此到來。從 1.5 萬 1 萬年前的那次遇見直至今日的相互依存，是生命的偶然，也是生命的必然。

# 一、共同的生命之源

當我們啜吸着一杯溫熱的茶湯時，也許不曾知道，在地球上的 30 多萬種植物和 500 多萬種動物中，人類是唯一食用茶葉的族類。茶，自千萬餘年前誕生於中國的雲南腹地，到現在子子孫孫遍佈於全球 60 多個國家及地區，種植面積達 500 萬公頃，茶葉年產量近 600 萬噸。茶，穩坐着全球三大飲料寶座，更是擁有多達 20 多億的青睞者。茶葉選擇了人類作為其傳播使者，而人類也選擇了茶葉作為其文明的庇佑和明燈，這樣的選擇是自然的「精心安排」。讓我們回到世界之初，了解生命的起源，見證陸地的碰撞，探尋人類的始祖，感受隕石的墜落和冰河世紀的凜冽，了解原始的生命是怎樣經歷一次次蛻變和進化，演化成世間萬物，演化成茶，演化成人。讓我們探索茶樹如何在自然長河中獲取鮮亮的綠色、柔嫩的枝條、馥郁的芳香及醇厚的滋味，讓我們了解人類是如何一路披荊斬棘進化而來，從咀嚼一片茶葉開始書寫自己

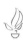

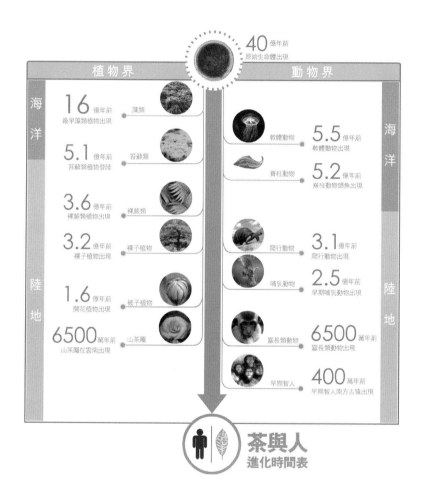

40億年前
原始生命體出現

**植物界**

**動物界**

海洋

16億年前
最早藻類植物出現 藻類

5.1億年前
苔蘚類植物登陸 苔蘚類

3.6億年前
裸蕨類植物出現 裸蕨類

3.2億年前
裸子植物出現 裸子植物

1.6億年前
開花植物出現 被子植物

6500萬年前
山茶屬在雲南出現 山茶屬

軟體動物 5.5億年前
軟體動物出現

脊柱動物 5.2億年前
脊柱動物頭魚出現

爬行動物 3.1億年前
爬行動物出現

哺乳動物 2.5億年前
早期哺乳動物出現

靈長類動物 6500萬年前
靈長類動物出現

早期智人 400萬年前
早期智人南方古猿出現

海洋

陸地

陸地

茶與人
進化時間表

■ 茶與人的進化時間表

文明的篇章。

46 億年前，宇宙大爆炸後，漂浮在宇宙間的塵埃慢慢聚集，形成一個巨大的漩渦。在漩渦的中心，一個球體開始發出萬丈光芒。塵埃集聚，飄散，重組，不停地旋轉。無形的引力，群星的注視，地球形成了。

初生的地球上鮮有生命，氧氣含量極低，紫外線直射，大氣中充斥着各種有毒氣體，地球上寸草不生，仿若蠻荒的煉獄。死亡般的沉寂在數億年間苦苦等待着生命的破曉。此時，偉大的轉折點出現了，萬物之源踏出了她生命進化的第一步。碳（C）、氫（H）、氧（O）、氮（N），這四大基本元素，在大自然幾億年的雕琢中，形成了完美的平衡結構，誕生了地球上塑造生命的基本材料。[①]

茶、人、世間一切生命的起源、自然的選擇、生物的進化繁衍，皆因碳、氫、氧、氮這四大元素而變為可能，簡單的四元素在生命進化的道路上從未缺席。自碳、氫、氧、氮的出現，世界開始有了「有機」與「無機」之分。它們自由地排列組合，形成所有生命體必需的氨基酸。氨基酸進一步組成蛋白質，形成細胞，成為每一個生命最基本的單元，並由此進化出一個個智慧的生命體，直至人類的出現。它們在海洋中孕育生命，大海為它們阻隔了有害的紫外線，讓地球上最早的有機生命體——微小

---

① 俄羅斯生化學家亞歷山大·伊萬諾維奇·奧巴林將誕生之初的地球稱為「有機營養湯」，指有機物聚集在海水中的一種狀態。原始大氣中的無機物在太陽紫外線等作用下形成了氨基酸等有機物，並在海洋中越積越多。美國斯坦·勞埃德·米勒在實驗室試管中進行持續 6 萬伏的放電實驗，最終成功誕生了生命的基礎物質——氨基酸，證實了無機物在某些條件下可以形成生命起源所需的有機物。

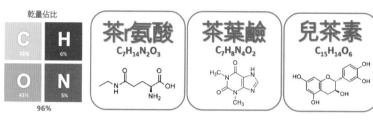

■ 茶葉三大特徵性元素分子式

的細菌得以生存進化。它們進化成綠藻，並將這段原始的綠色基因印刻在每一株現代植物的體內，染綠了植物的每一張葉片。它們構建起植物和動物的基本形態，給予生命不可缺少的碳水化合物。生命的呼吸、代謝、繁衍、進化依次展開其絢麗的篇章。碳、氫、氧、氮就像是五線譜上的樂符，在千萬年的時間長河中譜寫着生命的華彩樂章。

在茶葉的世界裡，碳、氫、氧、氮是如此的重要，它們佔據了乾茶高達 96% 的成分，形成茶葉的外在形態及內質風味。簡單的碳氫氧氮四元素排列組合、不斷疊加，在時間和空間的長河中繪出了一個個優美的化學結構式：蛋白質、氨基酸、生物鹼、茶多酚、糖類、脂肪、芳香化合物、維生素……這些茶葉中至關重要的物質在億萬年間逐漸形成，每片茶葉中細微的內含物質比例差別賦予其迷人的芳香和醇厚的口感，俘獲着人類的味蕾。

## 二、茶的進化路

1978 年，一塊距今 3540 萬年的古寬葉木蘭化石在雲南的景谷出土。木蘭目是世界上最原始的被子植物，它與茶葉一樣具

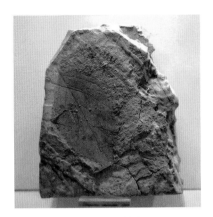

■ 古寬葉木蘭化石

有喜溫、喜濕、適宜在酸性土壤中生存的特性。它葉形、葉緣、葉脈的各種形態，甚至它的生長環境，與現代野生茶樹驚人地相似。這塊古寬葉木蘭化石為世人解開了茶屬植物的身世之謎。

茶，與山茶家族皆是植物界的被子植物，山茶目，山茶屬，山茶科，屬於有種子、有花的高等植物。被子植物相比於它的先輩藻類植物、蕨類植物、裸子植物，有着更完善的繁衍系統，更先進的傳播方式。在地球進化的億萬年間，動植物經歷了由空氣、水源、同類、異族等帶來的各種磨難，對生的渴望也激發了它們各自的終極進化之路。

從地球上有生命開始，競爭便是亙古不變的主旋律。植物爭奪着有限的陽光和水資源，每到花期，植物無不爭相炫耀着枝頭的各色花朵，爭奇鬥艷無非是為了吸引昆蟲和鳥類為自己傳粉，讓基因遠播。動物爭奪着大草原上有限的食物與領地，雄性動物們同類間相互搏殺到頭破血流，只為爭奪雌性的交配權，讓基因得以延續。個體間的競爭導致了個體的突變，群體間的競爭

促成了物種的演變或滅絕。這是在生命之初就約定俗成的法則，是每一個在自然界中的生命都必須遵循的定律。茶與人類都是自然競爭機制下的幸存者。

時光回到生命誕生之際，地球的生存環境十分惡劣：少氧，強烈的紫外線威脅着微弱的生命，大氣中充斥着各種有毒的氣體，然而在這古老而不堪的地球上，卻第一次出現了生命的躍動：光合作用和新陳代謝。

藍藻是世界上最為簡單的原核生物，卻為世界之初做出了意義非凡的貢獻。它們創造了光合機制，不斷吸收着地球上的有毒氣體，將其進化成生物可以自由呼吸並賴以生存的氧氣。藍藻好似自然的永動機，自誕生以來便在地球的每個角落不斷吸納吐新，將地球過濾成適宜生物生存的溫床，也孕育了地球的堅實外衣：大氣圈和臭氧層。越來越多氧氣被釋放到大氣和海洋中，與地球上豐富的金屬元素鐵結合成氧化鐵，形成鐵的化合

■ 植物細胞的葉綠體（Kristian Peters 拍攝）

物、鐵礦石，為現代社會建造橋樑、船舶、摩天大樓乃至航天飛機儲備了必要的礦物資源。這億萬年前最為平凡的一吐一納間，蘊涵了所有生命的真諦，構建了世間的和諧。

地球被這無形的鎧甲包裹着、保護着，第一次擁有了適宜生存的空氣和陽光，開始為生物的繁衍進化積聚能量。同時藍藻擁有開啟太陽能源的鑰匙——光合作用，在葉綠體中，太陽的光能被吸收、轉化，成為供給生長的能量和滋養萬物的養分。無數個葉綠體構建起綠色的家園，綠色的葉子、綠色的枝幹、綠色的瓜果，綠色賦予它們與生俱來的使命：吸收二氧化碳和水，將其轉化成糖類，並釋放出氧氣及能量。

茶是多年生的常綠植物，而這一份綠色就源自藍藻。藍藻將自己的綠色外形以及光合作用的基因留給了世世代代演化的植物，哪怕經歷了億萬年的進化、突變，世界上的所有植被，包括茶，仍多是綠色的。無論生長在雲貴的高原，還是江南的平地，無論是高大巍峨，還是矮小雜生，茶樹自誕生起便傳襲着藍藻那古老的生存方式，從大自然中汲取養分，吸收着山谷間、竹林裡那些斑駁、漫射的陽光，將其轉化成生命所必需的能量和養分，這也是每一株植物毋庸啟迪而約定俗成的使命。

擁有了綠色外形和光合作用的能力，僅僅是茶的先祖在世間邁出的第一步，水是它接下去幾十億年間需要攻克的難題。看看那些在貧瘠乾旱的地面上所生長的茶樹，我們也許很難想像，其葉片中的 75% 78% 是由水分構成的。即便是粗老的枝幹和老葉也有近一半的水分包含在其中。茶樹繁茂的枝條、粗大的根莖以及角質層便是它們輸送與儲存體內水分及養料的工具。

水是遠古的水生生物、現代的動植物以及顯微鏡下的微生

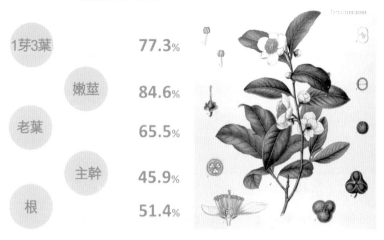

## 茶樹體內含水量

| | |
|---|---|
| 1芽3葉 | **77.3**% |
| 嫩莖 | **84.6**% |
| 老葉 | **65.5**% |
| 主幹 | **45.9**% |
| 根 | **51.4**% |

■ 茶樹各器官含水量

物都無法脫離的生命之源。地球之初，所有的生物都只能生活在浩渺的海洋中，沒有生物可以在陸地生存，動植物對水有百分百的依賴，離開了大海，就意味着失去生命。

約 4 億年前，有一群植物界的先驅成了第一批陸地的移民，它們是類似苔蘚的裸蕨類植物，是茶屬乃至植物界的開山先祖。登陸初期它們並不適應乾燥的陸地環境。它們不像現代的茶樹那樣具備發達的根系及輸導系統，也沒有壯實的枝幹可以吸收土壤中的營養，支撐樹枝和樹葉。它們對水分高度依賴，必須生長在潮濕的環境或靠近水源的區域，面對陸上稀缺的水資源，它們不得不進化出角質層覆蓋於表皮細胞形成保護層，以防止體內水分的蒸發，並同時進化出水分的輸送通道──根莖，用於最大限度汲取、輸送、儲存寶貴的水分。植物的根系不斷生長壯大，吸收着土壤最深處的水分，強健的根系穿透地表岩石，將岩石逐漸

分解成小碎塊，經過長年累月的風化侵蝕，形成土壤。大量的土壤可以更好地吸收、存儲自然界的水分。與其說是土地養育了植物，倒不如說是植物為自己耕耘了家園。裸蕨植物不斷淨化空氣，吸入二氧化碳，呼出氧氣，並在體內儲存水分和糖分，為之後的陸生生物提供了必要的食物來源。陸地的居民們不斷更新着各種「軟硬件設施」，只為在多姿的新世界更好地生存。

如今地球上生活着 37 萬種植物，它們形態各異、門類不同，無論它們進化成何種樣貌，基因中仍保留着那份對海洋的記憶，對水的渴望。

中國西南部地區，氣候濕潤，雨量充沛，茶樹多是高大的喬木，葉片也以大葉種居多。隨着人類的遷徙、自然的進化，茶樹被帶到中國的東部、北部相對乾燥少雨的地區，為更好地保存自然界得之不易的水分，茶樹的葉片也由大如手掌的大葉種進化成中葉種，甚至小如瓜子的小葉種，以減少葉片水分的揮發。這樣的變化無非是為了適應自然界的法則，更好地生存繁衍。

茶由水所孕育，茶葉的生長、繁衍都離不開水的參與，就連茶葉的製作到沖泡也與水也有着千絲萬縷的聯繫。在現代製茶工藝流程中，自茶樹的鮮葉採摘，從一芽三葉高達 73% 的含水量，到經歷萎凋、搖青、乾燥、烘焙等工藝，製作的全部過程實則就是去除茶葉水分的過程。但無論在製茶過程中茶葉如何失水乾燥，製成的成品茶仍會保留 4% 6% 的水分。這些僅存的水分子深藏於茶的葉脈之中，驅動着製成的成品茶在陳放過程中不斷地熟化，平衡，轉化，完善其品質風味。在褪去青澀的同時，流溢出歲月的木香、陳香，也就是老茶客所說的「越陳越香」。待到茶葉投入蓋碗，注入沸水，葉片在容器中與水再次充

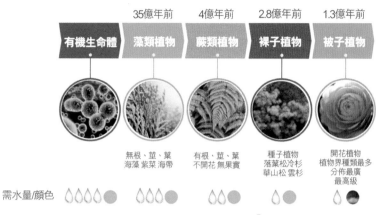

|  | 35億年前 | 4億年前 | 2.8億年前 | 1.3億年前 |

有機生命體　藻類植物　蕨類植物　裸子植物　被子植物

無根、莖、葉　有根、莖、葉　種子植物　開花植物
海藻 紫菜 海帶　不開花 無果實　落葉松冷杉　植物界種類最多
　　　　　　　　　　　　華山松 雲杉　分佈最廣
　　　　　　　　　　　　　　　　　最高級

需水量/顏色

■ 植物進化及需水量對比圖 [1]

分結合後舒展開緊結捲曲的身姿時，正是其綻放自己最美好的風味之時。清代文學家張大復在《聞雁齋筆談》中說：「茶性必發於水，八分之茶遇水十分，茶亦十分矣；八分之水試茶十分，茶只八分耳。」可見，無論內質還是外在，水，在茶的生命記憶中至關重要，且從未消逝。

隨着植物和動物逐漸從海洋往陸地進軍，在陸上定居，地球上物種數量迅速增長，生物總和驟增，有限的自然資源、食物資源都促使植物間、動物間、動植物間的進化之爭愈演愈烈。

植物間競相爭搶着自然界賴以生存的資源──水和陽光。蕨類植物長成參天大樹，形成茂密的森林。莖幹不斷向上生長，土壤中的根系也越發粗壯，貪婪地吸食着自然界的養分。種子植物也很快開始壯大，加入生存競賽。它們擁有更好的繁殖系統，能適應劇烈的氣候變化，隨風播撒生命的種子，靜待氣候回暖，雨

---

① 植物進化到被子植物之前，都是單一的綠色，被子植物的出現讓植物界有了斑斕色彩。

■ 由以上兩圖可知開花植物與昆蟲的進化繁衍及數量高度聯繫，各自在植物界、動物界有着舉足輕重的地位，這是植物與動物協同合作的結果。

水澆灌，等待種子破土發芽的那天。植物界一片繁盛，適宜的空氣，取之不盡的食物資源……整個地球生態萬千，生機勃勃。約1.4億年前，開花植物（被子植物）加入了植物競賽，開出了世界上的第一朵花，改變了地球的單一色彩，藍綠色星球自此開始了她的七彩篇章。開花植物進化出了新的繁衍方式——吸引昆蟲和鳥類作為它們的「盟友」，為其傳播花粉，將花粉遠播到自己無法抵達的遠方，並用香甜的花蜜、花粉作為辛勤傳者的回報。生物界開花植物和昆蟲協同進化，譜寫出生命全新的序曲。

開花植物靠着它們的「盟友」傳播花粉，繁衍基因。為確保傳播花粉的使者將「包裹」準確送達目的地，開花植物進化出不同顏色、不同形狀、不同大小，乃至不同滋味的花蜜和花粉。這是世界上最早的「感官識別系統」，讓「快遞員」更快更準確地將自己與其他花朵區分開來，避免遞送員「跑錯門、送錯貨」。還有一些「專屬花粉遞送員」與某些開花植物之間有着更為密切的合作，它們一生只採食一種花蜜，且只為這種花傳播花粉。更甚者它們的口器、身體結構，都是為了更好地取得特殊花朵的花蜜而生。開花植物是這項「遞送業務」強有力的主宰者，乃至主宰着「遞送員」的基因編碼、生存狀態，也深遠影響了地球生

■ 彗星蘭與馬島長喙天蛾〔Thomas
William Wood (1833−1882) 繪製〕[1]

態環境的全新塑造。時至今日，昆蟲、靈長類動物甚至人類，仍
會被花朵的豔麗色彩、馥郁芬芳的香氣所深深吸引。

　茶樹鮮葉擁有 80 餘種香氣物質，製成的綠茶中約有 260 種
芳香類物質，紅茶中約有 400 多種芳香類物質，烏龍茶中約有
500 多種香氣類物質。從鮮葉淡淡的清香，到茶葉沖泡時滿屋的
蘭花香、柑橘香、玫瑰香、荔枝香……製茶師對茶葉的加工把
握以及茶藝師對茶葉的沖泡過程本身就是一場人類對香的朝聖，

---

① 達爾文在馬達加斯加發現了一種奇異的物種：彗星蘭。它的花蜜不像其他花
　朵那樣觸手可及，而是深藏在唇瓣後 30 多厘米的綠色鞭狀細長花距底部。這
　樣的形狀違背了生物的進化法則，讓普通昆蟲鳥類不能觸碰到此花的花蜜，
　無法實現授粉。但有一種獨特的巨蛾：馬島長喙天蛾，它如小鳥般大小，擁
　有極長的口器，正好與彗星蘭的花距一樣，可以輕鬆吸食到花蜜。可以說馬
　島長喙天蛾是彗星蘭的唯一授粉信使。

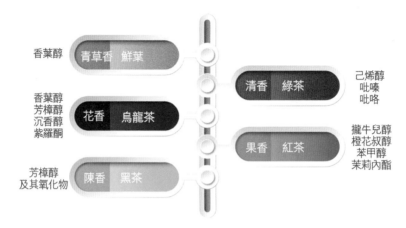

■ 茶葉種類及其芳香類物質

對大自然的禮贊。香葉醇、芳樟醇、橙花醇、紫羅酮……在一雙雙巧手下演變成迷人的芬芳，吸引着每一位飲茶者陶醉於此。縱觀咖啡、紅酒、可可，無不是以其獨特的芳香類物質吸引着生物界最高等的人類。抿一口或悠悠蘭花香、或濃郁玫瑰香的茶湯，彷彿能瞬間解開緊鎖一天的眉頭，感受大自然的氣息。這種美好與情懷，大概與 1.4 億年前開花植物的那一系列進化運動有着難以分割的聯繫。

約 6500 萬年前，茶與人的祖先誕生。一顆小行星打破了這個美麗多彩星球的生態平衡，地球經歷了歷史上最嚴重的物種滅絕事件！巨大的隕石撞擊產生了漫天灰塵，炙熱的火球飛向大地，大氣中充斥着各種有毒氣體，缺氧、高溫、殘酷的自然環境和氣候條件，讓高達 70% 的物種滅絕，即便是當時的世界霸主——恐龍，也未能倖免。原本生機盎然的地球又變得生靈塗炭，一片死寂。

災難對於有些生命來説是一塊墊腳石，只有經受過地獄的磨

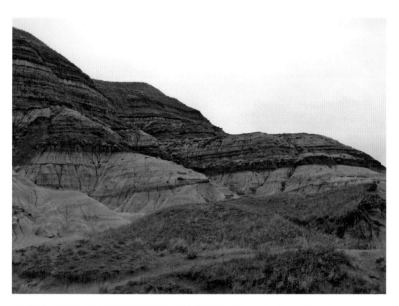

■ 圖為位於加拿大阿爾伯塔省的德拉姆黑勒 (Drumheller, Alberta, Canada) 地區荒地山體上暴露出的 KT 界限。①

煉，才能獲得創造天堂的力量。撞擊過後，幸存的物種「走下諾亞方舟」。植物為避免同樣的滅絕事件再度發生，進一步改寫遺傳編碼。它們進化出了果實，包裹住種子，以便更好地在地表繁衍。聰靈的哺乳動物多以食用營養豐富的果實為生。果實連同種子被哺乳動物及鳥類吞食腹中帶至遠方，並很快將種子與排泄物一同排出體外。以排泄物作為養分，種子得以生根發芽，在遠離母體的地方自然生長。這樣的方式不但維持了物種的繁衍，

① KT 界限出現在大約 6500 萬年前，它是富含銥的黏土層，它的銥含量是正常水平的 1 萬倍之多，因此被疑似以來源於太空。KT 界限廣泛出現在世界各地，KT 層之下很多生物的遺骨在 KT 層之上不復存在，其中包括恐龍。地球在經歷了當時的隕石大撞擊後，大量生物滅絕。

還進一步拓寬了物種的生長領地。這為現今的茶屬植物傳播與繁衍設計了可靠的模型。

舊世界的霸主恐龍滅絕之後，哺乳動物進入全盛時代，新的世界主宰靈長類動物開始登上歷史舞台。「靈」乃聰明，「長」乃第一，人類視靈長類動物為動物界中最聰明的一支，乃萬物之靈。人類作為靈長類動物中的一員，與其他靈長類動物在身體結構、生理、思維、行為方式、社會制度等各個方面都有着千絲萬縷的聯繫。植物與動物開始了共生共贏的和諧發展，並開啟物種進化的新征程。

人與茶，都是這場劫難後的新生兒。茶屬植物在雲貴高原的某個角落繼承了開花植物的基因，與幸存下來的其他植物一同繁衍，雲貴高原獨特的自然環境在之後的千萬年裡，給予了它們最好的庇護。這裡森林覆蓋，植被茂密，炎熱潮濕的熱帶與亞熱帶季風氣候孕育了山茶屬大家族，現今山茶家族的 23 屬後代，共 380 餘種，它們中的近 68% 仍生活在誕生地：中國的雲南、貴州、四川等地區。我們所熟知的獼猴桃、杜鵑花、山茶花都屬於山茶大家族。那裡的茶屬植物，生長於密林之中，為了更好地獲取陽光，不斷讓自己長得更高，枝葉更為繁茂。現在在雲南的原始森林中仍生長着高達十幾米甚至幾十米的野生大喬木茶樹。直至約 5000 萬年前，亞歐板塊與印度洋板塊發生擠壓碰撞，劇烈的喜馬拉雅造山運動讓原本平坦的平原高高隆起，地面相互碰撞形成了山川河谷。雲貴高原上升，河谷下切，野生茶樹被自然分割到不同的地理環境中，開始了獨立進化發展之路。

雲貴地區地處低緯高原，橫斷山系，江河縱橫，山林交錯，常常有「一山分四季，十里不同天」的獨特氣候特點。生長於熱

帶氣候下的高溫炎熱、雨量充沛地帶的茶樹，保留着大葉種喬木型特徵，任性地享用着自然饋贈的豐厚生存資源。而位於溫帶氣候下氣溫較低、相對乾燥地區的茶樹，則逐漸將其葉片縮小，演變為中葉種和小葉種茶樹，進化為小喬木型和灌木型，以更好地儲存僅有的水分，適應在艱難環境下生存。同時寒冷乾燥地區的茶樹將葉面表皮含有葉綠體的柵欄組織進化為雙層，如此能更好地利用有限的陽光進行光合作用。如今，茶樹已有近千種品種，有高大挺拔、高達幾十米的大喬木，也有低矮近地、高不及三尺的矮生灌木；有若手掌般大、長達尺餘的大葉種，也有小如瓜子，長僅寸許的小葉種。[1]

起源於雲貴高原的茶樹，並不安於在發源地默默地生長，它們將種子沿着怒江、瀾滄江、長江、珠江、紅河、湄公河、薩爾溫江、伊洛瓦底江、欽敦江、布拉馬普特拉河等各大水域順流而下，傳播到中國境內乃至東南亞國家原始叢林中的各個角落。早在現代人類到達雲南之前，野生茶樹早已隱秘在中國西南地區的群山萬壑之中，靜靜地守望着華夏民族祖先的到來。

不管茶樹如何進化，仍保留着億萬年生命進化的足跡。茶樹葉片的綠色，與其他綠色植物一樣，都源於那古老藍藻賦予的顏色。茶樹喜溫好濕，偏愛酸性土壤，概因它們的祖先千萬年來生長於雲貴川等地雨霧繚繞的山區，沐浴着漫射的陽光，植根於酸性土壤的自然環境。茶樹當年開花、翌年結果，自花芽分化至茶籽成熟需歷時 16 ～ 17 個月，這是出自大撞擊後生命涅槃的那次基因改寫，也是為了茶樹群體的長久繁衍。

---

[1]　陳榮冰：《茶種的起源、演化與分類》，《茶葉科學技術》1991 年第 1 期。

# 三、人類萬年間的「百米衝刺」

相比地球漫長的 46 億年公轉自轉，蕨類植物 16 億年的高壽，山茶屬 6500 萬年的繁衍，現代人類在地球歷史上的輝煌仿若一道流星劃過。而人類短短 7 萬年的征程卻改變了地球的風貌。

人類的遺傳編碼在全新的環境中，通過數千萬年的運算，最終在等號的另一端得出了完美的答案。如果有人問人類的先祖從哪裡來，他們會指向東非大裂谷。東非大裂谷是靈長類動物的家園，是人類基因的坐標原點。

1200 萬年前，一次地殼運動，改變了原本安靜祥和的草原風貌，也因此改變了整個地球的風貌。地殼震動使非洲的東部形成了一條巨大的裂谷，裂谷的東西兩側，發生了截然不同的環境地質變化。裂谷之西仍是茂密的濕潤叢林，仍有取之不盡、食之不竭的各種果實、種子、嫩葉、昆蟲和小型動物等食物來源，該地區的靈長類動物一直生活在富饒的叢林之中，享用着各種自然界的饋贈直至今日。大裂谷之東氣候變得乾燥，雨量減少，林地消失。東非大裂谷地質環境的改變，推倒了人類進化的多米諾骨牌。氣候不再適宜高大的樹木生長，野草的蔓延迫使樹冠的王者——靈長類動物來到地面。這些靈長類族群不曾想到，最初在陸地上試探性邁出的一小步，日後卻成為人類文明進程的一大步。這讓它們從此走上了直立行走的進化之路，讓它們終有一天走出了草原，走出了非洲，走向了世界，走進了城市，走進了鋼筋水泥的時代，也走向了太空和未來……

先祖們在一代代的進化中逐漸調整着族類前肢和脊柱，僅靠後肢努力撐直身體，解放的前肢演化成熟練使用工具的雙手，

■ 東非大裂谷地區風貌

便於採集和捕獵。脊柱也調整了曲線，變得更適合長時間的穩步行走。他們褪去毛髮，進化出動物界最為驚人的發達汗腺，以更好地排汗，快速降低體溫。在其他兇猛的捕食者休息靜養的炎熱的午後，智人們繼續在大草原上覓食，蒸發的汗水讓他們保持正常的體溫和清醒的頭腦，得以避開天敵，獲得捕獲獵物的最好時機。人類熱衷於和速度賽跑，與山峰比高，並試圖穿越時間和空間，不知疲倦地挑戰着自己的極限。「更快、更高、更強」是奧林匹克精神，也是人類萬年來對於自然的探索和突破。因為對「人類」來說，人類的極限，就是「無限」。

　　遺傳人類學將現代人類共同的祖先指向了某位馳騁在東非草原上的部落首領。沒人知道他的名字，也許我們可以叫他「亞當」。在現代人類社會中，每個個體的遺傳編碼裡都留有着他的

一段 DNA。他是天生的探險家、捕獵者、運動員。他帶領着部落成員集體狩獵，採集食物，使用火種，在廣袤的東非大草原求生。我們可以想像先祖們在萬年前，為食物、為生存、為生命延續而做出的一次次拚搏。先祖們雖然沒有獵物跑得快，卻以驚人的毅力持續追趕；他們雖然沒有一擊斃命的本領，卻可以群策群力圍追堵截，用吼叫聲或各種工具驅趕捕食獵物；他們效仿其他捕獵者的捕食技巧，將年邁體衰者和新生幼崽從成年的食草動物群中分離開來，不停哄趕，直至目標體力衰竭，或是在驚慌失措的情況下失足跌落山崖。先祖們用自己靈活的雙手製作各種石器、工具，用以捕獵或切割食物。先祖們卓爾不群、善於學習，用語言溝通，不斷創造出新的工具、設計出新的獵捕技巧，更高效地獵捕食物。先祖們擁有廣闊視野眺望遠方，善於思考和想像，並嘗試向更遠的地方尋求更好的生存資源。

人類與黑猩猩屬的基因相似度達 96% 以上，人族耗時幾百萬年一路進化：古猿、能人、直立人、智人、現代人，只為改

■ 新時期時代人類使用的各種石器

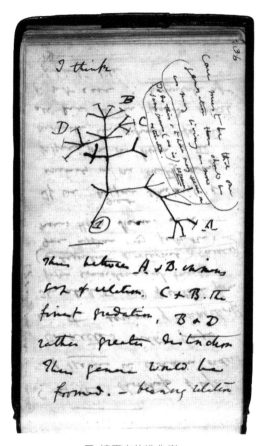

■ 達爾文的進化樹

造最後 4% 的基因組，最終鍛造出現代人完美的遺傳編碼。而人類憑藉着這 4% 的基因進化佔有了世界上幾乎 100% 的生存資源，站到了食物鏈的頂端。

勇敢與探索的天性被寫入人類的基因，不斷激發人類對未知事物的認知。每日天蒙蒙亮，太陽升於東方，先祖們常眺望着天地之際，希望可以到達未曾去過的世界一探究竟。夜幕降臨，繁

星灑滿夜空，先祖們仰望星空，嚮往着未知的遠方。我們的先祖憑藉着驚人的智慧與勇氣，翻山越嶺走出了非洲大地，其中一支部落沿着海岸線一路朝着太陽升起的東方遷徙，輾轉中亞沙漠，穿越中緬邊境來到雲南腹地，到達了這一片未受冰川氣候影響、神奇而美麗的熱土。當他們在密林中抬頭仰望天空，發現高大的茶樹早已矗立在那裡，等了他們 5000 萬年。憑着對未知的好奇和探索，先祖大膽嘗試將苦澀的茶葉放入口中咀嚼，這才有了之後祖先攜茶籽遷徙的可能。自中華民族的先祖發現茶的那一刻起，人類與茶的故事便由此開始書寫。

萬年前，中國人的祖先發現了世界上的第一杯茶，幾乎同一時期，美索不達米亞的蘇美爾人也發明了啤酒。至此，人類終於獲得了清水以外的其他飲品。在隨後的歲月中，茶開始在歷史變遷中扮演各種角色，如茶馬貿易中的貨幣、宗教祭祀中的聖物、治療疾病的神藥、藝術靈感的源泉、王權斂財的點金術、上流社會彰顯權貴的珍物、工業革命的助推器、征服異國或平息內亂的戰略武器……茶與人的故事，開始了。

## 四、濮人，最早的植茶者

7 萬年前，一群人類的先驅走出非洲大陸，開始了一場偉大的冒險。他們橫穿曼德海峽，探尋世界每一個未知的角落，從此再未返回。這群先驅一路遷徙，定居，繼續遷徙，分化成不同的部落，在一個個山谷、沙漠的分水嶺，選擇了不同的道路。有一個部落的族人選擇靠海而行。他們沿着當時較低的海平面，行走

在裸露的海床，他們沿海覓食，以捕魚為生。灘塗上的牡蠣、貝殼等高蛋白海生物為他們提供了生命所需的各種能量及營養。他們沿着連綿的海岸線，從非洲海岸途經南亞海岸、東南亞海岸，征服了印度洋岸，佔領了東南亞的陸地和島嶼，穿越白令海峽抵達物資富饒的北美洲和南美洲，最終定居在了今天的澳大利亞、新西蘭及南太平洋島嶼。今天，我們稱他們為澳大利亞人種或棕色人種。有一個部落選擇繼續在陸路徒步，他們跨越了西奈半島，穿越沙特阿拉伯沙漠地帶。部分人繼續向西北開拓，進入廣袤的歐亞大草原，創造了拉斯科洞窟藝術，他們定居在歐洲腹地，因缺乏陽光和紫外線照射，膚色變得很白，以便讓身體獲取更多的維生素 D。久而久之，他們膚色變淺，成為現代的歐洲人，也稱為白種人。另一個部落經過蘇美爾、伊朗、巴基斯坦，他們的定居造就了之後的蘇美爾文明、克里特文明和吠陀文明。其中的一支部族繼續東行，他們不畏艱險，翻越了世界屋脊喜馬拉雅山脈繼續向東遷徙，穿越中緬邊境，來到了雲南腹地。當他

■ 早期人類遷徙路徑圖

們邁步從緬甸跨入中國的土地，在這裡生長的野生茶樹已經等待了他們 6000 萬年。最終，人們在滇緬邊境遇見了茶。

遷徙是人類的天性，這源於我們體內古老基因的驅動。遷徙與競爭，是物種進化永恆的主題。當人類走完了終極進化之路，便開始用雙腳丈量世界的版圖。

彩雲之南，茶樹與其他各色物種就生活在這一片未受冰川氣候影響、神奇而美麗的熱土上。雲南有絢麗的自然風光，有豐富的動植物資源。先祖來到這裡，就好似步入了桃花源，這裡有食之不盡的山珍野味、瓜果樹葉，不用再擔憂食不果腹的生活。先祖們享受着大自然給予的一切饋贈。然而，在這裡面對物資豐富而又神秘的熱帶雨林，先祖們大量採集、食用，所謂「日遇七十二毒」的境況在所難免。大山深處，某種綠色微苦的葉子，總能解救他們於危難，使其免受毒害。當他們遇到毒蟲叮咬、捕獵或打鬥擦傷時，將這種葉子咀嚼後敷於傷口也可起到消腫及避免患處感染的效果。不僅如此，當深山之中「瘴氣」瀰漫引起種種不適，食茶之後也總能緩解。

先祖們並不能理解發病原因、治癒疾病，以及動植物之間相生相剋的種種關係。在遇到複雜、無法解釋的事物和現象時，他們總會求助部落裡智慧的先知。這些先知積累了原始人類的歷史經驗和生活技巧，他們是現代方劑、醫藥、數術的創始者。他們能溝通天地，和合祖先，降福氏族，治病求藥。先知告知族人「萬物有靈」，茶，便是有靈性的。這樣的習俗代代相傳，茶便被視為「萬物之靈」。茶能救人之命，醫人之病，解人之乏，因此生活在此的先祖將茶樹奉為神靈，用稻穀、米酒、牛羊供奉，祭拜傳頌。他們將茶神珍貴的種子從樹上小心摘下，播種在

群落周邊，用種植稻穀、小麥的方式種植茶樹，祈求茶神給予更多的庇護。

「入土為安」是對死者的傳統祭奠方式，可溯源至史前社會。在先祖眼中擁有神奇力量的茶，是護佑族人往生的吉祥之物。在那個「萬物有靈」的時代，先祖們也曾借由茶對逝去的同伴表達追思與祝福。他們將逝者葬於茶樹之下，以茶種隨葬。《周禮》中記載，「掌荼掌以時聚荼，以共喪事」。並由下士二人、府一人、史一人、徒二十人負責喪葬用茶。齊武帝曾這樣書寫他的遺詔：「我靈上慎勿以牲為祭，唯設餅、茶飲、乾飯、酒脯而已。」即便今日，在中國湘西以及西南部分地區仍有以茶入葬的習俗。他們在死者呼吸停止的一刻，將生米、茶葉和碎銀子放入亡者口中，祈願逝者到達另一個世界後能夠「有吃、有喝、有錢花」，這就如同雲南瀘沽湖的走婚習俗一樣，是史前信仰承襲萬年後留在現代的遺痕。

先祖們將茶神的種子無序地散落在山間田頭、房前屋後，虔誠祈福，經年祭祀。他們將茶神的葉子採下，生食、涼拌、煎煮，享用着茶神的保佑和降福。就這樣，茶以各種方式融匯在先祖生活的方方面面。隨着生存環境的一次次變化、氣候的變遷、資源的枯竭，先祖們不得不繼續往四面八方遷移，分化成各個種族──百濮民族、百越民族乃至漢藏民族。他們沿着河西走廊、藏彝走廊、橫斷山脈不斷從西部往中原各地遷徙，也將飲茶的傳統、茶風茶俗、種茶的技術帶到更遠的地區。基因圖譜顯示，中國人的遷徙路徑與茶樹的演化路徑高度吻合。除山川河流外，遷徙的中國人是茶樹物種演化的重要傳播媒介之一。正是中國人的先祖將茶帶出茶樹發源地雲南，並由此傳佈全球。

■ 生長在雲南鳳慶的世界最古老茶樹「香竹箐」，樹齡約 3200 年。

　　濮人或古濮人，多被認為是中國最古老的植茶者。他們是西
南地區古老的土著民族，中國最為古老的族系之一，居住在元江
（舊稱濮水，僕水）以西，人數眾多，支系紛繁，分佈廣闊。湖
南、湖北、四川、貴州、廣西一帶都是他們的棲居範圍。他們
依循着先祖遷徙的足跡，帶着茶種在中國各個角落生根發芽，有
濮人的地方就有茶。回顧濮族的遷徙史，但凡濮族或其後裔遷
徙生活過的地方，都會有大片茶樹種植的遺跡。最初他們「擇茶
而居」，將有野生茶樹生長的地方作為理想的遷徙定居地，這是
古濮人選擇定居地非常重要的考量因素。但並非野生茶樹生長
的地方都是理想的遷徙定居地。隨着濮族一代代栽培茶樹、打
理茶樹的經驗積累，他們逐漸開始嘗試「植茶而居」。每當濮族
遷徙至適宜定居的地方，他們都會在周邊播撒茶籽。村前屋後、
溪邊林間的茶樹也見證了濮人的世代繁衍。雲南瀾滄縣富東鄉

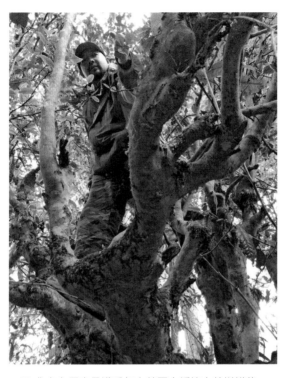

■ 作者在雲南景邁千年古茶園中採摘古茶樹鮮葉。

的邦崴過渡型[①]千年古茶樹，最早由濮人馴化、培育、栽種成活，
且存活至今；西雙版納勐海縣南糯山栽培型古茶樹，亦是濮人
先祖栽種；景邁栽培型萬畝古茶園，是由濮人後裔布朗族的先
祖首領「叭岩冷」栽種在景邁山間；另有德宏傣族景頗族自治州
蓮山大寨的古茶樹 30 萬株，竹山寨的 90 萬株，隴川瓦幕的 2 萬
株，瑞麗登戛鄉的 20 萬株，潞西的 80 萬株，盈江的 40 萬株，

---

① 過渡型茶樹，是具野生型特徵又具栽培特徵的茶樹類型。另有野生型和栽培
　型茶樹。野生型茶樹，是指在一定地區經長期自然選擇所保留下來的茶樹類
　型。栽培型茶樹，是自然選擇及通過人類不斷選擇培育出的新型茶樹類型。

據悉都與濮族先人有關。無論「擇茶而居」還是「植茶而居」，濮人虔誠信奉的「茶神」，始終在心中指引着族系的繁衍之路。他們或追尋着茶的足跡，或帶着茶一同遠征，在「茶神」的庇佑之下祖祖輩輩薪火相傳。

　　隨着濮族歷代的四處遷徙，飲茶及種茶方法開始遍及雲南各地，以及西南、川南、黔西、滇東南地區。濮族還曾走過中國古代通往印度的「蜀毒道」，即現代西南絲路，將茶樹種子帶到了緬甸和印度的阿薩姆等地區。至今緬甸的北方山區仍保留着大量茶樹，當地居民並不習慣現代以沸水沖泡的方式飲茶，他們更喜歡傳統的拌茶，即將茶葉拌上油、蒜等佐料食用。而阿薩姆地區發現的栽培型茶樹據傳也多是百濮後裔帶來栽培的，甚至現今在該地區從事茶樹種植業的人群，仍多為濮族的後裔景頗族。[1]

　　在現代武夷岩茶及世界紅茶鼻祖正山小種的產地——福建閩北地區的武夷山，民間有着這樣的傳說：一位自稱武夷君的仙人，奉上天玉帝之命，降臨山中，統治群仙，發現了可作藥用的茶葉，為百姓療疾治病，為眾民敬服，因而被尊為君長，以為神仙。翻閱古籍，可以了解到，商周時的武夷君，正是「避難於七閩」的濮人君長。[2] 故此，姚月明老師曾大膽推測商周時期在武夷山生活的民族正是濮族的一支！[3] 那麼是否可以推演，濮人們曾將生長於雲南的茶樹帶到武夷山腹地大範圍栽培種植，而如

---

[1] 松下智認為印度的阿薩姆地區栽培的茶樹的性狀與雲南大葉茶相同，屬於 Camellia var. assamica 種。阿薩姆的茶種是早年雲南景頗族人由雲南帶至阿薩姆地區的。

[2] 《周禮》：「叔熊避難於濮蠻，隨其俗……後子從分為七種，故謂之七閩也。」

[3] 姚月明：《建茶史微》，《農業考古》1995 年第 4 期。

今武夷山這碧水丹山，群山萬壑之中，種植茶葉、製作茶葉的茶農們，是否也會流淌着善種茶、好飲茶的濮人血脈？

古代濮人棲息之地，為元江以西的鎮沅、臨滄地區，與現代野生茶樹的分佈地點不謀而合，湖南、湖北、四川、貴州、廣西等濮人後裔定居地也是野生茶樹集中分佈的區域。同時，與「濮」同音的地區，如普安、普定、普文等，常與茶園、茶山有着千絲萬縷的關係。普洱市，地處元江之西，乃古代至現代濮人後裔活動的地界範圍，生長着大量濮人所種之茶。當今雲南特有的大葉種普洱茶，還有另一種解讀是「濮兒茶」的諧稱「普洱茶」，也就是濮人種植的茶。當我們翻開中國乃至世界茶樹分佈圖時，是否也會發現它們的坐標與濮族生活過的地區有着驚人的重合？

現代的布朗族、德昂族（崩龍族），都是濮人的後裔，他們有着「古老的茶農」之稱。他們喜喝濃茶，擅長種茶，每家每戶都種植茶樹，並保留着各種與茶相關的傳統：出生茶、成年茶、建房茶、集會茶、社交茶、戀愛茶、定親茶、成親茶、敬老茶、祭祀茶⋯⋯各種與茶相關的習俗影響着他們的生活儀軌乃至價值觀。

中國雲南的西南地區，高黎貢山和怒山山脈蜿蜒伸展於德宏、臨滄地區，德昂族就分佈在兩座山脈的群山之中。他們生活的方方面面都留有茶的痕跡，更有着古老的關於茶神的傳說：

> 很古很古的時候，大地一片渾濁。
>
> �⋯⋯
>
> 天上美麗無比，到處是茂盛的茶樹，

翡翠一樣的茶葉，成雙成對把枝葉抱住。

茶葉是茶樹的生命，茶葉是萬物的阿祖。

天上的日月星辰，都是茶葉的精靈化出。

金閃閃的太陽，是茶果的光芒；

銀燦燦的月亮，是茶花在開放；

是茶葉眨眼閃光；

……

天空雷電轟鳴，大地沙飛石走，天門像一個葫蘆打開，一百零二片茶葉在狂風中變化，單數葉變成五十一個精悍伙子，雙數葉化成二十五對美麗新娘。

茶葉是德昂命脈，有德昂的地方就有茶山。

神奇的傳說流傳到現在，德昂人的身上還飄着茶葉的芳香。

……①

先祖與茶的傳奇已在華夏大地譜寫萬年，鐫刻在中國人的基因深處，浸染出五千年的文明之美。中華民族是世界上最早發現並利用茶的民族。我們所信奉的「茶祖」——神農帝，並非是指五千年前的某一個人，而是千千萬萬的先祖用世世代代的生活經驗傳承下來的「智慧合體」。早在神農之前，先祖們已掌握植物的特性，其中就包括茶。他們種植並食用茶葉以治療或預防疾病發生，並將這種生活經驗口耳相傳。而「神農嘗百草，

① 摘自《達古達楞格萊標》（譯：「最早的祖先傳說」）。

日遇七十二毒，得茶而解之」的傳說，更像是長輩教育子女要謹
記先哲們是如何嚐遍百草方得珍貴之茶的一段佳話。<sup>①</sup> 先祖們的
偉大嘗試，改變了我們的感知基因，創造了農耕文明，也造就了
藥食同源的獨特文化。

---

① 此傳說出於唐代的《神農本草經》。「本草」一詞出現於西漢，把神農與《本經》
　聯繫起來肇端於西漢劉安。書中收錄了一些外來藥，如薏苡人（仁）、菌桂、
　胡麻、蒲陶、戎鹽等。其中提到的蒲陶、胡麻都是在漢武帝使張騫通西域以
　後，才得以傳入中國。因此可以推斷，《本經》成書年代必然在這些藥物傳入
　中土之後。故《本經》應為漢人作品，而非先秦古書。《神農本草經》一名只
　是託名神農而已。劉安主持編撰的《淮南子‧修務訓》中提及神農「嘗百草之
　滋味，水泉之甘苦，令民知所避就，當此之時，一日而遇七十毒」。此中並未
　出現與茶相關的記載。「神農嘗百草，日遇七十二毒，得茶而解之」的文字最
　早出現於唐代的《神農本草經》之中，實為唐人加註。可見當時茶的藥用已被
　接受。

第二章

一脈相承的「三大文明」
——茶葉、醫藥、飲食

# 一、茶羹，中國人最早的食物

文明肇始，人類先祖與茶葉相伴了千年，他們深知茶的神奇力量，又無法抑制本能對於苦澀的抵觸。直到火的出現才讓茶與人的關係有了跨時代的變革。

在某個平靜的夏日午後，低空中墨色的烏雲湧動，閃電霹靂，雷聲轟鳴。巨大的電流通過樹幹導入大地，迅速引燃了樹幹，生起了一把熊熊烈火。森林中常會經歷這樣的大火，但通常隨之而來的傾盆大雨多會很快將火患熄滅，一切又恢復到原來的模樣。

偶然的一天，我們的智慧先祖在暴雨過後出來覓食，發現某處未經雨水洗禮的地面上散落着被大火炙烤、因美拉德反應[①] 而飄香四溢的各種果實、植物種子、根莖及動物屍體，先祖好奇地品嚐了這些「美食」，發現那些原本滋味生澀的植物根、塊莖，在火的炙烤後變得噴香撲鼻，難以吞嚥咀嚼的大塊動物屍體變得美味異常，且容易消化。

這頓豐盛的大餐，是改變人類文明軌跡的一餐。從此，人類開始了對火的崇拜和探索，通過千萬年的努力，他們熟練掌握了保存和獲取火種的方法，並將此技藝傳播到地球上的各個部落。

烹煮縮短了原始人類處理食物及進食的時間，縮小了牙齒的

---

① 美拉德反應（Maillard reaction）是氨基化合物（氨基酸、肽鏈、蛋白質等）與羰基化合物（比如葡萄糖）之間發生的非酶催化的褐變反應，該反應是法國化學家 Louis-Camille Maillard 於 1912 年將甘氨酸與葡萄糖混合加熱時發現的，也稱為羰氨反應。美拉德反應產生的多種中間體和終產物統稱為美拉德反應產物（MRPs），是加工食品色澤和濃郁芳香的各種風味的主要來源，炙烤羊肉產生的香味、烘焙的咖啡的芳香、烘焙糕點的誘人色澤和芳香，甚至傳統美食北京烤鴨的特殊風味都來自這種反應。

尺寸，縮短了腸管的長度，將更多生命代謝的能量留給了大腦。獲得充沛能量的大腦不斷進化，進一步擴充腦容量，升級記憶儲存的空間，優化思維模式，提高學習能力。而其他親屬猿類仍每天花費逾十個小時，用以消化咀嚼那些營養貧瘠的樹葉以及那些難以撕裂下嚥的生肉。它們沒有多餘的時間思考，也沒有太多使用大腦創新和研究的必要。智慧和經驗讓人類先祖們很快躍上了地球食物鏈的頂端。

對自然力量的征服和支配，最終將人與其他動物區分開來。生與熟，成了文明與野蠻的分岔路口。食物除了生食，有了更多的烹煮方式。將食物裹上泥草，放在火上燒，謂之「炮」。明末清初起源於中國常熟的名菜「叫花雞」，依然沿襲着這種古老的烹飪技法；將食物放在加熱到滾燙的石頭上烤熟，謂之「燔」；利用炭火餘溫將食物加熱至熟，謂之「煨」；在獸皮、木器、黏土製成的天然容器中加入食材和水，並投入熱石來燒，謂之「煮」。當製陶技術日益精進，「煮」法也不斷升級。煮，這種將食物放在有水的容器裡燒熟的烹調方式，發展至今已成為現代人類最為常見、應用最為廣泛的食物烹製方式之一。

火的運用改變了人類食用茶葉的方式。咀嚼茶樹鮮葉苦澀無比，通過高溫炙烤，茶葉中苦澀的咖啡因、茶多酚等物質被分解，加之美拉德反應、水解效應、脂質降解效應等一系列變化，讓口感苦澀的茶葉華麗轉變為香氣芬芳、口味醇厚、帶有幽幽回甘的絕佳解乏飲品。火給茶葉提供了全新的舞台，各種茶與火的融合方式，表達了人類對於香與味的思考，也升級着人類的感官體驗。在製茶技法中，無論是蒸青、炒青，還是烘青，對火候分毫不差的把握，對茶香氣滋味微妙的拿捏，是人類智慧的高

度體現。火，給這次香味之旅點上了明燈。

在採集文明與農耕文明交替過渡之際，先祖們採集的食物量少且種類繁雜。種植的穀物、澱粉類食物的數量不足以作為主食，這時候先祖們常將一天的所有收穫——少量的穀物、植物根莖加上零星獵食來的肉類，一同放入陶鍋加水烹煮。這樣的方式可以快速煮爛食物，將澱粉溶解在水中，同時高溫能破壞植物中有毒的生物鹼，去除植物的苦澀滋味，並殺死動物攜帶的病毒、微生物及寄生蟲，肉類的營養物質也能以極低的損耗保留下來。這是先祖最快吸收食物能量、得以果腹的良方，相當於我們現在所說的「羹」。

飢餓與疾病是人類的兩大宿敵，而羹飲的方式是可以戰勝它們的「一箭雙雕」之法。先祖們將茶這種有神奇治癒功能的植物，與其他食物一同投入陶器燉煮，製成一天的食物所需，烹煮成最早的「茶羹」。每日清晨，飲用一碗茶羹可以提神破睡、振奮精神，為一天的勞作蓄積能量；日暮之時，喝一碗茶羹可緩解疲勞、快速代謝肌肉中沉積的乳酸，迅速恢復體力。祖先們將這有效的方法代代沿襲，直至唐代中期陸羽的《茶經》問世，茶葉清飲法開始廣泛流行，飲茶逐漸替代食茶，成為現代主流。

火讓烹煮有了可能，但由於天氣災害、地質變遷、人口數量增長等各種因素的制約，靠採集難以滿足溫飽的先祖逃脫不了吃腐食、啃樹皮的日子，他們還經常要抵禦數月的飢餓。受夠了有上頓沒下頓、每天疲於尋找各種食物、與其他動物鬥智鬥勇的生活，先祖們開始嘗試使用其他方式獲取食物。

偶然間，先祖在數月前食物的傾倒物中，找到了文明的「新火種」。一萬多年前，殘渣中的幾粒野生稻穀發了芽，長出了水

稻。先祖們受到啟迪，開始研究植物的播種方法，很快大量的水稻被種植在部落的村前屋後。從在山林間偶然所得的幾粒乾癟野生水稻到收穫時一把把沉甸甸的稻穀，先祖們終於可以依靠自己的播種源源不斷地獲取食物。自此，他們的足跡也隨着播撒的稻穀，在中華大地的每一寸土地生根發芽，最終孕育了華夏文明。如出一轍的是，7000 多年前，西亞版圖上偶然播撒的一把小麥，孕育出了古埃及文明與古巴比倫文明；3000 多年前，玉米在美洲版圖上孕育了印第安文明。人類文明就此步入農耕時代。

你們一定未曾想到，在農耕時代的初期，隨着水稻、小麥一起播種在中國土地上的，還有神聖的茶籽。距今 7000 8000 年的跨湖橋遺址中，一顆先祖採集而來的茶籽與橡籽、陶器等新石器時代人類遺物一同出土，其中一個陶罐中還整齊擺放着各種無法辨認的樹葉。距今 6000 餘年前的餘姚田螺山古人類遺址中，考古工作者發現了稻穀殼堆、各種石器、陶罐，以及山茶屬樹根，經專家綜合分析和多家專業機構的檢測鑒定，這些古樹根乃人工栽培茶樹的遺存。這些重見天日的古代遺存為我們繪製出一幅史前人類的生活圖景：先祖們收穫着自己播種的稻米、茶葉，與採集來的野菜、野果一同烹煮，在日落時分，圍坐篝火共同享用美食。

先祖們在萬年前就掌握了用茶葉塗抹傷口以消除炎症、食用茶葉以緩解體內病痛的方法。這樣的經驗被世代口耳相傳，得以繼承。每當部族遷徙到新的領地，首領們總會在莊重的祭祖儀式過後，摘下神聖茶樹上的茶籽和枝葉，在部落周圍小心栽植，以祈求茶樹神靈的庇護。食物的殘渣和燃燒後的草木灰，給

茶樹帶來了豐富的養分，在先祖棲息的地方茁壯生長。在雲南的大山深處，有人居住的地方多有大片的茶園。糧食讓先祖得以溫飽，而茶葉則使人們保持健康。中國人的先祖早於西方國家數千年便開始描繪東方的文明版圖，亦為之後的盛世繁榮埋下了一抹綠色的伏筆。

## 二、茶之五味

　　史前是人類的童年期，卻佔據了人類歷史的 99.99% 以上的時間，在距今一萬年前後，人類終於艱難但完美地晉級，從單純的覓食者成為食物的生產者、養殖者、耕種者，一躍成為世界霸主。擁有充足食物來源的先祖們不再受制於食不果腹的處境，他們開始追求更好的生活。

　　茶，採下即食則苦澀異常，肉食未烹製則腥臊無比。當尋找食物不再是每天的主旋律，對食物口感的探索便成了新的主題。這段征程，人類一走就是萬年。

　　回望中華文明初始，皆與食有關。燧人氏鑽木取火，炮生為熟；伏羲氏教人們結繩做網，狩獵捕魚；炎帝神農氏嚐百草，教人們耕作五穀；黃帝軒轅氏創製了陶器和煮飯用的灶，教族人蒸穀為飯，烹穀為粥。對「食」無限追求的先祖們帶領着族人開始構建美食的國度。民以食為天，自中華民族誕生之日開始，我們就與飲食結下了不解之緣。如果說遠古時代的族人，是「只烹不調」，僅簡單用火加熱食物，將食物煮熟果腹，那麼從這一篇章開始，「又烹又調」的美味之旅即將展開。

現代人無法理解在唐代之前，古人為何要將茶葉長時間烹煮，並加入梅子、鹽、薄荷等食材調味。這樣的飲用方式與現代的清飲法截然不同，烹製出的複雜滋味也與當代人所追求的純淨自然之味背道而馳。而正是這樣的五味茶羹在中國的飲茶歷史長河中持續了兩千年之久，直至唐代陸羽在《茶經》中對茶葉清飲的推崇，才逐漸讓茶羹退出歷史舞台。五味茶羹緣起何處，讓我們一同來一窺究竟。

夏商周時期，中國的農業、畜牧業已非常繁榮，國富民強，食物資源充沛，先祖們開始思考如何讓生活更美好，讓食物更美味。茶羹，還是那個茶羹，但如何讓苦澀的茶羹和其他羹食變得更加美味可口，成了當時人們的大課題。

商代大臣伊尹曾提出「治大國，若烹小鮮」的治國之道：「水居者腥，肉玃者臊，草食者羶。臭惡猶美，皆有所以。凡味之本，水最為始。五味三材，九沸九變，火之為紀。時疾時徐，滅腥去臊除羶，必以其勝，無失其理。調和之事，必以甘酸苦辛鹹，先後多少，其齊甚微，皆有自起。鼎中之變，精妙微纖，口弗能言，志弗能喻，若射御之微，陰陽之化，四時之數。故久而不弊，熟而不爛，甘而不噥，酸而不酷，鹹而不減，辛而不烈，淡而不薄。」他首次以烹飪之法比喻治國之道，講求順應自然，五味調和，並提出了「調和之事，必以甘酸辛苦鹹」五味調和的理念。這對中國的烹飪之法，五味、五行、五臟之法的建立，乃至對中醫體系的形成都產生了深遠的影響。一千年後，聖賢老子將「治大國若烹小鮮」寫入國學經典《道德經》，影響至今。足見烹飪之法、自然之道對於中國的重要意義。

伊尹還將烹飪、占卜與醫藥知識融合，創製出最早的食療

方劑，開創了中醫「藥食同源」的先河。以甜、酸、苦、鹹、辛五味調和五臟，乃至五行，以達到人體「和」的境界，五味調和的理念在全國廣受推行，食物的滋味變得豐富而多變，同時具有甜酸苦鹹辛五種味道的美味佳餚登上餐桌。

到了周朝，周文王著成中國最早的禮法《周禮》一書，規定了大至天下九州、天文曆象，小至着裝、婚嫁、喪事、祭祀等的禮儀制度，被聖人孔子推崇備至。陸羽有云「茶之為飲，發乎神農，聞於魯周公」。魯周公，是魯國的周公旦，《周禮》的作者，周武王之弟，是華夏文明的奠基人之一。「周武王伐紂，實得巴蜀之師……漆、茶、蜜……皆納貢之。」周武王聯軍討伐商紂王，茶、蜜皆作為巴蜀之師的神聖貢品獻於周武王，也成為關於茶最早的文獻記載。茶與飲食從最初的果腹之物，隨着文化的興起，逐漸形成一系列禮法制度，並擁有了文化含義。這套關於食的禮法也融入中華民族的血脈，世代傳承。

《周禮》也為後世之人勾勒出了三千年前廚房的景象：「凡王之饋，食用六穀，膳用六牲，飲用六清，羞用百二十品，珍用八物，醬用百有二十甕。」廚師們正在為周王準備晚餐，六種穀物，六種肉類，六種飲料，佳餚一百二十種，珍肴八種，醬料一百二十罐，排列於後廚房，等待烹製。「六清」，也稱六飲，指羹、粥、酒、甜汁、糟等古代飲品。而茶羹，就是這「六清」之冠。[①]

當時周朝的廚師團隊已經達到了登峰造極的水平。膳夫，負責掌管帝王的飲食，包括對飯食、酒、肉類、調味品進行全方位的把握；庖人，負責各種肉食（六畜、六獸、六禽）的甄選；

① 西晉張載《登成都白菟樓》中云：「芳茶冠六清，溢味播九區。」

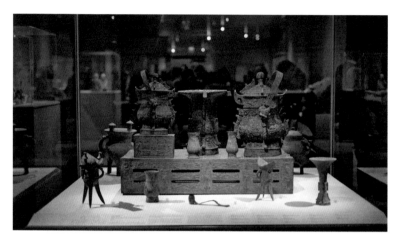

■ 西周青銅禮器一組

內饔，負責給皇帝、太子、王后烹調製作食物；外饔，負責烹煮祭祀用的食物；亨人，負責給水給火，掌握火候；甸師、獸人、漁人、鱉人、臘人分別負責管理田中穀物、瓜果蔬菜、野獸、魚蝦、有殼類動物和食物的臘製。煮湯燉肉的鼎、煮飯的鬲、蒸菜的甑，不同大小、不同烹製功能的炊具在灶頭一字排開。燔、炙、炮、烙、蒸、煮、爆、燒、燉、燴、熬、脯、羹等烹調之法都是當時廚子們的當家本領。做菜第一要烹，燒煮加熱，抓好火候；第二要調，五味調和百味香，講究五味之間的合理調配。廚房外的餐桌上擺着燒製好的八珍──肉醬油燒稻米飯，肉醬油燒黃米飯，煨烤炸燉乳豬，煨烤炸燉羔羊，燒牛、羊、鹿裡脊，酒糟牛羊肉，五香牛肉乾，網油烤豬肝。真可以用「淋漓盡致」來形容先祖們對食物的極致追求。

　　羹食，這種中國人的傳統食物，其烹調深受五味調和理念的影響。伊尹開創了「以鼎調羹」「調和五味」的羹飲文化，之後各

種羹飲層出不窮，牛羹、羊羹、雛羹、藜菜羹、芹菜羹等，僅《齊民要術》中就記錄了 28 種羹食的製作方法，可見古代羹食種類之繁多，一點都不亞於現代豐富多樣的廣東粥品。當今社會，羹仍是大部分中國人所推崇的滋補飲食。

人們樂於食用「羹」，也樂於用這樣的方式烹煮各種食物。除了食材的豐富性，調和五味是羹飲的另一大絕技。「若作和羹，爾惟鹽梅」，先將製羹的主要食材熬製好，再放入蔥、薑、梅、鹽等調味品一同烹煮。一款羹，做到「酸甜苦辛鹹」五味俱全，方為上品。五味、五色、五聲對應五臟、五行、五志，象徵着世間萬物的平衡，兼容並蓄。從這樣的角度來審視當時的食物，也就能理解為何其中會包含「百種滋味」了。

茶，作為最早的羹食之一，自然也融合了當時的飲食習慣。先祖們在烹製茶羹時加入各種調味料，熬製成五味茶羹，在保留茶藥用功效的同時，又能降低茶葉的苦澀口感，增加食物的風味。三國時期的《廣雅》記錄着當時茶羹的製作方式：「荊巴間採葉作餅，葉老者，餅成，以米膏出之，欲煮茗飲，先炙，令赤色，搗末置瓷器中，以湯澆覆之，用蔥、薑、橘子芼之，其飲醒酒。」到了唐代，茶聖陸羽在《茶經》中記錄的煮茶方式也與此基本一致：「飲有觕茶、散茶、末茶、餅茶者。乃斫，乃熬，乃煬，乃舂，貯於瓶缶之中，以湯沃焉，謂之痷茶。或用蔥、薑、棗、橘皮、茱萸、薄荷之等，煮之百沸，或揚令滑，或煮去沫。」將製成餅狀的茶葉在火上炙烤、磨成末，倒入沸水，加入各種調味品，烹煮後飲用，以達到酸、甜、苦、鹹、辛等多味一體。

有幸的是，現今中國的有些偏遠地區及少數民族居住地仍保留着古時調飲茶羹的習俗。德昂族有飲酸茶、食用茶葉菜的

習俗，將新鮮茶葉揉好，配以花生、香油、食鹽等佐料進行攪拌食用；基諾族喜食涼拌茶，將新鮮茶芽經雙手揉搓至碎後放入碗中，加入檸檬葉、大蒜、山八角、辣椒、鹽等調味，再加入適量的水拌勻後食用；廣西西部的少數民族喜喝「煮油茶」，也稱「打油茶」，將茶葉放在鍋裡炒製出香味後，倒入清水煮沸，再加入食鹽、生薑之類的佐料，調味後食用；土家和客家的擂茶、麵茶則是使用花生、芝麻、杏仁、南瓜等乾果加入茶葉後研磨，沸水調勻，並加入香米食用；蒙古族將磚茶打碎放入鍋中煮開，開鍋後加入小米、牛奶、鹽、黃油、風乾牛肉、炒米，製成一鍋奶香濃郁、茶香悠長的鍋茶。鄰國日本也仍保留着梅子茶泡飯這樣「奇怪」的菜式，用鹽、梅乾、海苔、芥末等配料，加以熱茶水和飯一起浸泡後食用。如此種種都是茶羹的現代演變遺存，即在茶羹中加入各種配料，旨在調和五味，人們以各樣的形式保留着幾千年前先祖的飲茶方式。

■ 客家擂茶使用的各種食材和工具

# 三、茶，華夏人血脈中的一帖良方

藥，源於人類生存的需要。人類很早就開始使用醫藥為族人治癒疾病。最早的藥物就來自自然界的動植物。華夏大地東西跨越 62 度，南北跨越近 50 度，遼闊的疆域囊括了幾乎所有的地形，在這些地形中，大山佔據了三分之二，並橫跨了寒、溫、熱三帶。在茹毛飲血的時代，先祖與大山中的動植物相生相息，不斷積累各種食物相生相剋、益害利弊的經驗知識。「食肉飲血，衣毛皮，至於神農，以為行蟲走獸，難以養民，乃求可食之物，嘗百草之實，察酸苦之味，教民食五穀。」神農與古代飲食之法的記載，是當時社會現狀的最好描述。「神農嘗百草以療疾，日遇七十二毒，得茶而解」，古文獻中的描述讓我們了解到，茶作為食物的一種，它的藥用功效很早就被先祖記錄下來，與其他植物草藥一起形成了最初的「藥食同源」。

茶，上古可「解七十二毒」，放在今日，也是萬病之藥。中國人喜好將飲品稱為「茶」，不管其中是否含有真正的茶葉。不含茶葉的菊花茶、枸杞茶、花草茶，它們理應被稱為菊花水、枸杞水、花草水，然而人們卻偏愛在飲品後加上「茶」字，好似其功效也會因「茶」倍增。老人常會念叨天熱降溫需要喝茶，感冒發燒要多喝茶，肚子痛也要多喝茶，各種疑難雜症似乎都可以用茶來解。反觀歷史上對茶藥用功效的描述也有不一樣的觀點，各家秉承各家對茶的見解。《神農本草經》提到茶「味苦，飲之使人益思、少臥、輕身、明目」；《神農食經》提到「茶茗久服，令人有力悅志」；華佗在《食論》中寫下了「苦茶久食，益意思」；梁代陶弘景描述茶可以「輕身換骨」；李時珍認為茶的功效為「茶

苦而寒，陰中之陰，沉也，降也，最能降火，火為百病，火降則上清矣」，「溫飲則火因寒氣而下降，熱飲則茶借火氣而升散，又兼解酒食之毒，使人神思暗爽，不昏不睡，此茶之功也」；張仲景在《傷寒雜病論》中記述有茶治便膿血甚效的功效；藥王孫思邈編著的《千金要方》《千金翼方》，在「食治」節中稱茶令人有力且悅志，並記有茶藥方十餘個；《本草拾遺》將茶的功效總結為：諸藥為各病之藥，唯茶為萬病之藥。茶，在傳說中可解七十二毒，今日依然是萬病之藥，茶的功能絕不僅局限於某一類藥用功效。縱觀古今，茶中的三寶——茶多酚、咖啡鹼、氨基酸——成為人類，特別是中國人追崇千年的神秘寶藏。

茶屬山茶屬家族中的一員。山茶屬家族非常龐大，唯茶樹與眾不同，受到全球人民的關注。在這個世界上的所有植物中，僅有茶樹同時具備茶多酚、茶氨酸和咖啡鹼（即咖啡因）這三種

■ 神農嚐百草（1503 年郭詡繪製）

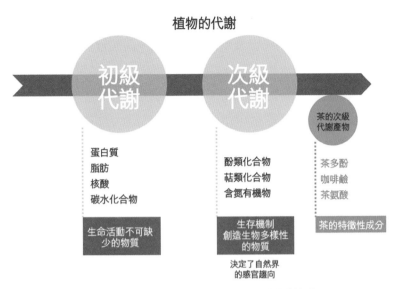

■ 植物初級代謝、次級代謝產物與茶葉代謝產物

有益於人體的內含物質，我們稱其為茶葉的三大特徵性物質，而這三大物質便是「萬病之藥」的絕密寶物。

茶葉三寶都屬於茶葉的次級代謝產物，次級代謝是相對於初級代謝而言的，初級代謝是生物從外界吸收營養物質，通過分解代謝和合成代謝，生成維持生命活動的物質及能量的過程。而次生代謝是指植物在面對環境脅迫、植物與植物之間的相互競爭、昆蟲或其他動物的採食、微生物的侵襲等情況時產生並大量積累的次生代謝物，其可以增強自身免疫力和抵抗力，抵禦病原菌的入侵，但此代謝合成的物質對生物活動無明確功能。

簡而言之，初級代謝產物是人盡皆知、生物必需的能量來源，比如蛋白質、脂肪、碳水化合物，而次級代謝產物更像是生物合成的剩餘棄物。隨着人類對自然認識的不斷深入，人類發

## 茶葉中的化學成分

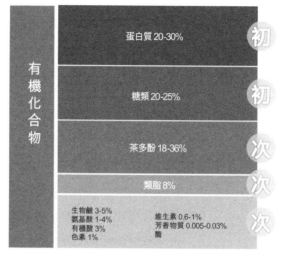

| 有機化合物 | 蛋白質 20-30% | 初 |
| | 糖類 20-25% | 初 |
| | 茶多酚 18-36% | 次 |
| | 類脂 8% | 次 |
| | 生物鹼 3-5%　　維生素 0.6-1%<br>氨基酸 1-4%　　芳香物質 0.005-0.03%<br>有機酸 3%　　　酶<br>色素 1% | 次 |

■ 茶葉的初級代謝及次級代謝產物

現這些次級代謝產物並非一無是處，相反它們對自然的多樣性和生態平衡起到至關重要的作用。大量的次級代謝物質成為前沿科學、醫學界爭相研究的方向。最出名的次級代謝產物就是青蒿素了，這一黃花蒿的次級代謝產物，挽救了全球數百萬瘧疾患者的生命，也在 2015 年以其卓越的抗瘧疾功效幫助屠呦呦摘取了諾貝爾醫學獎桂冠。

茶樹通過一系列生物合成作用，生成了以茶多酚、咖啡因、氨基酸為代表的生物鹼、酚類物質及有機酸類物質，也就是這些次級代謝產物萬年來俘獲了人類的感官，讓人嗜茶成癮，也讓茶當之無愧地成為全球最為重要的飲品之一。2017 年 5 月，隨着咖啡與可可的基因組先後完成測序，茶的基因序列也終於完成了破譯工作，研究表明茶樹的三大特徵性物質的生物合成途

徑大概在 630 萬年前已經在山茶屬植物的共同祖先中形成，並保留至今。[①]

## 1. 咖啡因

在漫長的進化長河中，茶樹被賦予了一種獨特的防衛機制，可以保護自己免受害蟲的侵擾，得以長久屹立於自然界中，繁衍千萬年，它就是咖啡因，屬於一種黃嘌呤生物鹼化合物，存在於咖啡、茶葉、可可、瓜拉那豆、巴拉圭茶等植物中。稱它為咖啡因，是因為人類最早在咖啡中發現了這種中樞神經興奮劑的存在。它也稱咖啡鹼，與煙鹼、麻黃鹼、檳榔鹼都屬於生物鹼，是存在於自然界中的含氮的鹼性有機化合物。不同生物鹼會對各自的天敵產生不同程度的毒性或生理反應，以保護自己不受侵擾。

咖啡鹼不但具有防蟲的效果，還能抑制其他物種的生長發育，以獨享生存資源。咖啡樹及茶樹葉片中的咖啡鹼含量高於其他部分，當這些富含咖啡鹼的葉片在脫離枝幹掉落地面的時候，便化作攻擊性武器，有效地抑制了周邊其他植物的生長。這種攻防兼備的天然殺蟲劑，還有另一種特殊的效用，即對人類具有一定的成癮性，長期食用會讓人類對其產生依賴。我們的先祖就曾通過咀嚼含有咖啡鹼的植物，振奮精神，消除疲勞，預防疾病，並提高狩獵時的成功率。可以說富含咖啡鹼的植物是古人絕佳的補給品。至今雲南地區仍保留着這樣的習俗，上山幹活一定要帶上飯和茶，如果忘記帶米飯可以忍上一天，如果沒

---

[①] En-Hua Xia, Hai-Bin Zhang, et al, "The Tea Tree Genome Provides Insights Into Tea Flavor and Independent Evolution of Caffeine Biosynthesis", *Molecular Plant* 10, No.6 (2017): 866-877.

有帶茶，則一定要下山去取。咖啡樹、可可樹、茶樹都含有咖啡鹼這種「獨門秘笈」以保障其在進化的過程中長久不被自然淘汰。如今咖啡、可可和茶已榮膺世界三大無酒精飲品，其含有的咖啡因也成為全球使用最為廣泛的「癮品」，與酒精、尼古丁，一同包攬世界「癮品」排行榜的前三強。

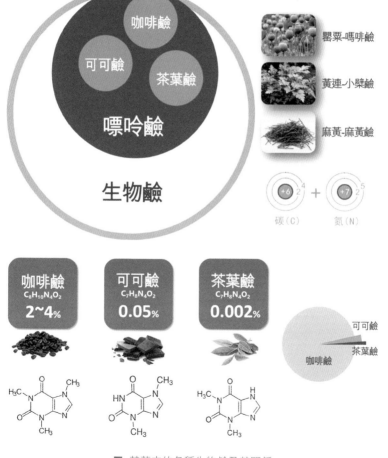

■ 茶葉中的各種生物鹼及其關係

很多專家學者曾發表從植物的角度認知世界的理論，如邁克爾·波倫稱其為「植物的慾望」，我倒是覺得稱之為「植物統治世界」一點不為過。人類是地球的新生兒，現代智人不過 7 萬年的進化史，即便從直立人算起，也僅有 200～300 萬年。在如此短的時間裡，人類完成了複雜身體結構的基因改變以及巨大腦容量的進化歷程，可以說是進化至今為止最為完美的終極一代。人類自詡站在食物鏈的頂端，可以左右所有物種的命運。但當我們換一種思維，從植物的角度看世界，世界還會像我們所想的那樣嗎？

創世之初，生命伊始，藻類最早出現在了地球上，它們征服了大海，開始引領動植物往陸路進發。它們滋養了海洋中的生物，同時也孕育了陸地上的新生命。植物界從藻類開始進化到有根植物，再到開花植物，乃至後期的結果植物，都是為了更好地在地球上繁衍，以征服更多陸地和海洋的領土。它們用甜蜜的花粉、花蜜吸引昆蟲為其傳粉，用甜美鮮紅的果實俘獲了各種哺乳動物，其中就包括我們的祖先靈長類，令其心甘情願地將滿載植物遺傳基因的種子遠播他鄉，遍佈世界的每一個角落。可以說有動物的地方就一定有植物伴隨左右，動物（包括人類）很難在沒有植物的環境中長久生存。從人類的文明開始，小麥、水稻、玉米便找到了最智慧的「宿主」，束縛人類遷徙的步伐，使其不再跋山涉水，能更好地組成氏族，定居在適宜的土地，大規模進行種植，開啟了農耕的時代。啤酒、葡萄酒麻醉了統治者的頭腦，使他們將其供奉為神物，祭祀膜拜。蔗糖、胡椒成了奴隸手上和腳上的鐐銬，曾經大批的奴隸被運輸到各個殖民地的版圖，只為種植更多象徵能量和財富的作物。從另一個角度

■ 美國國家海洋和大氣局（National Oceanic and Atmospheric Administration）發佈的地球植被覆蓋率的高分辨衛星圖

看，植物的傳播史也是殘酷的奴隸殖民史，茶葉、咖啡、胡椒、蔗糖無不如此。如果說生命的本質是生存和繁衍，那麼現今世界植被的覆蓋率就是它們最好的答卷。

有人說，蒙昧的時代已經過去，人類已經走向了信息化時代，那些所謂的奴役俘虜早已不存在。可真是這樣嗎？

現代社會三大無酒精飲料——咖啡、茶、可可有個共同的特徵：富含咖啡因。目前，全世界的咖啡因消耗量約每人每天 70 毫克，有些國家（如瑞典、英國）每日人均消費量甚至高達 400 毫克。人類學家尤金·安德森（Eugene Anderson）指出，世界上流行最廣的名詞（幾乎每種語言都用得到），即四種含有咖啡因飲品的名稱：咖啡、茶、可可、可樂，足見傳播之深遠。[1] 當今社會有多少人已經無法適應清晨沒有一杯咖啡而開始工作，無法忍受一天喝不到一口暖心的熱茶，當然也無法抗拒炎熱夏天一杯冰可樂帶來的透心涼，或是一塊巧克力給煩惱的生活帶

---

[1] 戴維·考特萊特：《上癮五百年》，中信出版社，2014 年 8 月。

來的片刻愉悅。全世界平均每人每年飲用 240 多杯咖啡、1000 多杯茶；每人每年的巧克力消費量（可可製品）從幾公斤到十幾公斤不等。此外全球每天有 17 億人在飲用含有咖啡因的可樂產品，每秒鐘就能售出 2 萬多瓶可樂。世界上 60 多個國家和地區產茶，170 個國家和地區近 30 億人有飲茶習慣，全球茶葉年產量高達 528 萬噸，消費量 494.4 萬噸。作為世界最大產茶國，中國的茶園面積已達 4300 萬畝，約等於所羅門群島 990 餘個島嶼的陸地面積總和，是馬耳他共和國國土總面積的 90 倍。

咖啡因能夠榮登世界「癮品」榜首，其實是得到了工業革命的大力助推，咖啡、茶葉、可可都是在全球化的道路被打通之後開始迅速流行起來的。這樣的嗜飲之風從 17 世紀颳起，一直持續至今。從另外一個角度說，咖啡因也是全球工業革命不可或缺的燃料，茶葉、咖啡、可可在世界上的各個國家及地區，提供着精力充沛的強壯勞動力，為工業革命的推進補給無限動能。

得咖啡因者得天下，從植物的視角看世界，它們才是不動聲色的贏家。

## 2. 茶多酚

630 萬年前山茶屬植物的共同祖先為適應生物和非生物的逆境生存，獲得了茶葉特徵性成分生物合成的相關基因，茶多酚類物質就此產生。它是茶葉中多種酚類物質的總稱，也稱茶鞣質（茶單寧），是茶葉中最重要的化學成分，與咖啡因、氨基酸一同對茶葉的品質風味起着決定性作用。

茶的藥用和食用歷史遠比飲用歷史更久遠。自中國人的祖先發現這片神奇的葉子起，茶葉中的多酚類物質便成了守護中

國人康健的「綠色防火牆」。茶多酚具有明顯的澀感，加之咖啡因的苦味，茶本應很難被人類作為食物接受。最初茶葉的使用方法應與辣椒相似，即在手中揉搓或口中嚼爛後用於塗抹傷口，以幫助患處消炎。辣椒的辛辣刺激最早也令人難以入口，更多是被其起源地的先祖們用於活血化瘀。當人們逐漸意識到辣椒不會在食用的狀態下對人類造成傷害時，辣椒才被納入人類的食譜，用以長時間保存食物，或用作調味料的一種。

　　茶葉從被利用到被食用，或者說從外用到內用，也同樣經歷了一個過程，而非像中國某些神話傳說所言，是一位先知斗膽品嚐後無視茶葉的苦澀，將其作為藥飲解毒。「神農本草說」中所提到的「以茶解毒」雖然並非是人類最初利用茶的方式，但以飲茶治療身體的某些疾病，卻是中國人在認知茶葉食用安全性之後得到的實實在在的應用。當然所謂茶葉解毒的說法，並非指茶葉真正可以化解某些中毒反應，其功效是在於幫助人體抵抗致病微生物，或預防傳染性疾病的發生。也許是古人對於某些疾病的病理原因不明，或是在沒有文字的時代口口相傳歪曲了茶葉的真實功效。總之，「神農嘗百草，日遇七十二毒，得茶而解……」的描述，是突然出現在唐代的《神農本草經》中的一段記載。而在此之前，中國各朝代的《神農本草經》典籍中，對於茶葉可以解毒之說從未提及。從古至今，未曾有中醫師像神農氏一樣，將茶葉用於治療植物中毒，諸多的中醫藥典籍中也未見茶可以治療此類病例的任何記載。然而這並不影響茶葉對人類健康的重要意義，在分析過「神農本草說」的真實性之後，讓我們一同來看看茶葉起源的另外一個假說，這也是本書所提出的「人類遷徙說」。

　　當步入農耕文明後，人類的捕獵技術與獵捕工具日益精進，

在獵捕的過程中，狩獵成功率和活體捕獲率大幅提高。在食物相對充裕的時期，為了預防未來可能發生的饑荒，人類逐漸學會了儲存糧食與飼養家畜。許多禽畜體內的病菌與寄生蟲從此找到了新的宿主，人畜之間頻發因細菌或病毒所引起的交叉感染，成了除饑荒之外威脅人類生存的「頭號殺手」。歷史上幾次橫掃歐亞大陸的恐怖瘟疫——14 世紀奪走大量歐洲人生命的黑死病，讓美洲印第安人險些種族滅絕、並在歐洲奪去數億人生命的天花病毒以及瘋牛病、口蹄疫、SARS 等，至今威脅着人類的健康和生命。

面對諸如此類的風險，聰明的中國人有着自己一套古老的防禦機制——飲茶防病，以茶養生。茶多酚這個茶葉中自帶的「殺毒軟件」，也自始至終扮演着「健康守護神」的角色。神農氏以茶治病解毒，也可以理解為以茶抵禦早期人類之間或人畜之間的傳染性疾病。飲茶同時是一道簡單而有效的淨水工藝。中國古代農業興盛，社會開放，人口急劇增長，隨之而來的是環境污染，細菌滋生。茶葉中的多酚類物質具有很強的消炎抗菌的功效，簡單地將茶煮沸即可大大減少因污水感染疾病的概率，降低嬰兒的死亡率，同時也延長了同一時期中國人的平均壽命。[①] 現代研究發現，即便泡茶用水沒有煮沸，茶多酚仍然能夠殺死引發霍亂、傷寒、痢疾等疾病的細菌。在農耕社會初期，飲茶比飲用大米或小米釀成的米酒更加安全，且快捷方便，一煮即成。

茶多酚類物質的單體分離實驗早在 19 世紀就已開始，第二次世界大戰廣島核爆後的數十年裡，日本有關統計部門發現茶農、茶商及飲茶愛好者的癌症發病率要遠低於其他無飲茶習慣

---

① 斯丹迪奇：《六個瓶子裡的歷史》，中信出版社，2017 年 1 月。

人群，這一發現引起了日本政府的關注，加速了日本在茶健康領域的研究。此後，日本科研人員通過試驗證實，茶多酚的抗衰老效果要比維生素 E 高出 18 倍。1987 年，日本 Fujiki 研究組最早報道茶葉提取物可以抑制人體癌細胞，之後全世界發表了4000～5000 篇關於茶葉抗癌的研究論文。1995 年，被譽為「中國茶多酚之父」的楊賢強教授，在世界抗氧化劑與健康國際學術研討會上發表了茶多酚應用於臨床的觀察結果，得到了眾多學者的熱切關注和高度評價，從而確立了茶多酚在自由基生物醫學領域上無可匹敵的地位。20 世紀生命科學的崛起和發展，無疑是人類取得的輝煌成就之一，也為生物學、醫學的研究奠定了科學的基礎依據和研究方向。現代流行病學大量臨床研究數據表明，茶多酚類物質及其氧化物具有許多生物活性和藥理效應，如抗突變、抗腫瘤、抗炎、抗病毒及清除自由基和抗氧化等作用，並有抗輻射及預防心腦血管疾病的作用，甚至對阻止艾滋病病毒在人體內傳播等均有明顯作用。

　　無論是廣為流傳的「神農本草說」，還是本章節提出的「人類遷徙說」，此類關於茶葉的起源假說，由於年代久遠且起源之時並無文字出現，現今的我們已無從考證。暫且不去爭論中國人利用茶的歷史是否確有萬年之久，茶葉對於中國人的庇佑從相遇之時便已開始，中華民族是最早發現和利用茶的民族也是不爭的事實。茶多酚對於人類的意義絕不局限於現代醫學。

## 3. 氨基酸

　　氨基酸是茶葉第三大特徵性物質，是維持人體所需蛋白質的基本組成物質，是身體中各個細胞、各個器官的營養素，維持

着生命的運行與動態平衡。人類用火炙烤食物，在更快更有效地咀嚼、消化、吸收食物中的營養物質的同時，更重要的是炙烤後食物中的熟化蛋白質富含的氨基酸能更好地被人體所吸收。人體通過咀嚼食物消化吸收其中的氨基酸，將其轉化、合成，維持着身體的正常運轉。

　　茶葉擁有着超過 26 種氨基酸，其獨有的茶氨酸更是茶葉二十多種氨基酸中最特別的一種非蛋白質氨基酸。除茶以外，它僅在一種菌類和少數山茶屬植物中有微量存在。

　　1949 年，L 茶氨酸被作為綠茶中的一種獨特成分首次公佈於眾。茶氨酸有着類似味精的鮮爽味，它的含量決定了茶湯的滋味和香氣，增加茶湯的鮮爽味，緩解苦澀的口感。僧人飲茶為解困，更為助禪。解困得益於茶葉中的咖啡鹼的提神效果，而助禪則源於茶氨酸。茶氨酸有着「益意思」——增強大腦思考，激發靈感的特殊功效。茶氨酸與咖啡鹼就如同太極的陰陽兩極，如果說咖啡鹼是陽極的提神之物，那麼茶氨酸就是陰極與之平衡的舒緩之物。一杯綠茶，不但能提供與咖啡同樣的提神功效，還能讓你迅速集中注意力，思如泉湧，是工作會務的絕佳選擇。古今的高僧大德、唐宋的詩詞大家，不知有多少是飲着富含茶氨酸的茶湯而得到創作靈感，著出日後的絕世佳作。

　　茶氨酸與其他氨基酸一樣，是茶樹細胞中最古老的生命印記，與遺傳編碼中其他氨基酸共同守護着生命之初的原始信息，讓茶得以在歲月的長河中不斷撩動着人類味蕾，呵護着人類的成長。

　　不知是自然的精心設計還是進化的偶然，茶樹新梢是茶樹代謝最為旺盛的部位之一，使其具備了其他山茶屬植物不具有

的獨特特徵性物質，也決定了人類必定會食用茶樹新芽。自茶樹獲得咖啡因、茶多酚和氨基酸這三個基因特質那一刻起，就預示着茶不一樣的生命軌跡，也注定了其將與中國人的祖先結下不解之緣。

茶取自自然，集自然之靈氣，不管是提神還是醒腦，不管是消炎還是抗病毒，不管是明目、輕身還是益思、降火，茶的主要功能都是「和」，即平衡身體的健康狀態。中國傳統的文化也恰恰在陰陽和合。「和」代表了人與自然的平衡，四季的平衡，熱與冷的平衡，茶恰是屬於「和」性之物，被世代醫者所推崇，也絕非偶然。

除了茶的藥用功效，其加工方法也與傳統中藥的加工方式有諸多相似之處。「燧人氏鑽木取火，炮生為熟，令人無腹疾，有異於禽獸」，先祖自熟練使用火種，對於食材的了解日益加深，藥食同源的概念逐漸豐滿，形成體系。他們逐漸開始使用火「炮」「炙」等方法加工食材，降低其毒性，調整其藥性，增強其療效。隨着先祖在火堆中偶然發明了陶器，得以讓「水」加入烹煮流程，食物加工方式也開始變得更為多元。烘、炮、炒、洗、泡、漂、蒸、煮等水火兼用的藥物處理方式開始逐漸登上歷史舞台，還使用酒、蜜、醋、鹽、薑、桂等輔料共同烹製。

藥食同源始於商代伊尹，他是烹飪之祖，湯液之父，同時奠定了中醫傳統的理論和五味調和的概念。中藥湯劑按其製備方法的不同可分為煮劑、煎劑、煮散和飲劑四種。唐及唐之前，茶的煮飲方式和加工方式與中醫藥中的「煮散」一脈相承。「煮散」是將炮製後的中藥搗細、粉碎，加入水或其他輔料共煮、煎湯取用的方法，秦漢之前就有了這樣的炮製方式。唐宋時期，經

濟發展，農業發達，中國人口快速增長，城市人口聚集，商業、教育、科技也空前發達，疾病的複雜程度也遠超過去。為適應人口、經濟、軍事、政治的需求，煮散成為醫藥主流。大量的煮散方法替代原有的加工方式，中藥煮散到達了鼎盛時期，茶也達到了它的頂峰。從唐代《茶經》中的描繪及法門寺出土的茶具來看，當時茶葉加工器具中，茶碾、羅篩、石磨等工具，分別用於茶葉的研磨、分篩、粉碎，與中藥炮製用具如出一轍。唐代，中藥炮製技術開始規範化、標準化，《新修本草》成為中國第一部國家組織修訂頒佈的本草藥典，而同時代的《茶經》也是中國第一部茶學集成的綜合全書。縱觀其製作方式、加工工具、歷史發展軌跡，茶無疑是古代中藥中的一脈。

茶先後被收錄在南北朝的《桐君採藥錄》、漢代的《神農食經》等多種本草及食療類著作中，其中描述了它提神、醒酒、輕身的功效。到了唐代，《新修本草》更是將茶葉單獨立條，確立了茶葉的性味功效，標誌着茶葉作為一味中藥，其療效得到了唐代醫家的認可，並立於主流本草之列。之後各大食療、本草典籍中，對茶葉的各類功效推崇備至，並細化到具體的茶類、茶品種的不同功效。元明清時期，由於南北道路、絲綢之路等貿易

■ 法門寺出土鎏金茶碾

路線的開放與繁盛，藥材資源不斷充足，煮散法的研磨、煎藥、濾渣等煩瑣加工程序的弊端逐步顯現，「飲片」法逐漸取而代之。明代首次出現對「飲片」的描述。飲片，指的是經過加工後的藥材，根據其性質和入藥需要，將藥材切成薄片、厚片、斜片、絲狀、段狀、塊狀，甚至是柳葉片、蝴蝶片等，使藥物有效成分易於溶出，方便進行炮製及儲藏調劑。飲片因其美觀的外形、方便的飲用方式和便於溯源產地、辨其藥性等優勢，很快成為當時中藥界的主流。

明清時期的炮製理論有了極大發展，炮製品種得到極大豐富，炮製應用不斷擴大，炮製技術更加完備，炮製學科進入創新發展的新時期。隨着新的炮製方法出現，經歷了千餘年的「煮」茶的方式也退出歷史舞台，由「煮」變「飲」，「炮製」茶葉的方

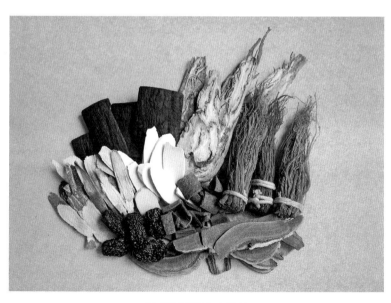

■ 形狀各異的中藥材

式也由原來蒸、搗、篩、煮的加工方式，演變為炒乾、曬乾、烘乾、揉捻等加工工藝，茶葉的外形也出現了針形、條形、葉形、珠形、球形等。明清中藥炮製方法的百花齊放，與明清茶葉類型的創意革新，六大茶類、千餘種茶品種的出現有着千絲萬縷的關係，彼此相映成趣。

茶，是先祖留給我們的寶貴財富。它是蒙昧時代解毒提神的良藥，是現代用於平衡飲食的佳釀。茶，無疑是華夏人血脈中的一帖良方。

# 四、中國人的茶葉基因

有時候，我會想這樣的問題，為何人類是唯一飲用茶的物種，茶為何選擇了人，又為何是中國人？中國人有幾千年的飲茶歷史，是甚麼樣因緣巧合，讓茶葉相伴了中華文明數千年，直至今日現代人舉起的茶杯中仍漂着這些苦澀的樹葉？茶是否在改變着我們，我們是否也改變了茶？我想，中國人的身體裡一定具有某種「茶葉基因」牽絆着我們的歷史及未來。

孔子曰：飲食男女。孟子曰：食色，性也。生存與繁衍，是人類最大的慾望。對食物的慾望，來自內心，來源人性，源自於人類對飢餓的恐懼。對每個現代人來說，身體中流淌的血液、留有的 DNA，都烙刻着先祖的飲食記憶。先祖們在遠古時代狩獵、生存、繁衍，在特定的環境中長時間生活的印記、對食物的選擇、對疾病和環境壓力的應對，都被完美地鑴刻下來，留在現代人的基因之中。

讓我們問自己一個問題：回憶下今天的午餐，真的是「你」選擇了所吃的食物嗎？

其實不然。每個人遺傳基因的差異化，腸道菌群的多樣性，身體在不同時期的健康狀態，這些都決定着他 / 她的飲食選擇。

剛剛捕撈的牡蠣、新鮮壓榨的檸檬、意式烘焙的曼特寧、塗抹在麵包上的蜂蜜、醃製 18 個月的西班牙火腿，食物的滋味無時無刻不在撩動着人們的味蕾。我們通過味覺選擇食物，不僅僅是停留在自己的口腹之慾，更關乎身體的健康需求。當人處於飢餓或亞健康狀態時，味覺的靈敏度會大大提高。可以說，決定着你今天晚餐食譜的，很大程度上是身體本身，而非你的大腦。

味覺具備幫助人類感知食物的天然屬性，促進食慾並分泌唾液，增進咀嚼、吞嚥功能，同時維持着體液的平衡。味覺又是食物進入人體的最後一道防線，在千百萬年的進化過程中形成了縝密的感知系統，偵測着每一種食物所攜帶的成分信息。從呱呱墜地的那刻起，味覺就守護着人體的健康直到終老。嬰兒碰到陌生的食物時，總會伸出舌頭舔一下，再決定是否張開嘴巴大口咀嚼，這樣的試探行為是人類進化的本能。人類早期進化出基本的味覺，並不是為了享受一頓法式大餐。味覺器官是用以鑒別食物的感官。我們天生抗拒酸和苦，喜歡甜、鹹、鮮，這是人類進化給予我們的寶貴生存技能：酸意味着餿腐的食物及不成熟的果子，苦味的植物通常具有毒性，而甜意味着富含能量的糖類，鹹則是人體血液電解質必需的味道。

滋味像是食物內含物質的二維碼，而舌頭就是掃碼器。舌面的味蕾通過對滋味的識別，解讀食物的內含物質，將信號傳入大腦。大腦接收信號後做出分析判定，哪些食物對人體有益、

可以安全食用，哪些有危害不能食用。看似複雜的過程，其實非常簡單。不同的味道攜帶了不同的食物信息，有時候本能會在一瞬間為你做好選擇，告訴你走進哪家餐廳，選擇哪些菜餚，攝入哪些營養物質。與其說我們選擇了今天的午餐，倒不如說是我們的身體選擇了它的需要。與其說我們不斷進化，為了更好、更強，倒不如說我們的感官因為食物而進化，我們的基因因為食物而不斷改變。

2011 年，復旦大學現代人類學教育部重點實驗室的李輝教授經過對現代中國人群的基因調查得出結論，中國人對苦味物質的敏感度要遠高於其他國家的人群。這個「吃苦」基因突變發生在 5000 至 6000 年前。當時的中國先祖尚生活在採集向農耕過渡的神農時代，荼羹是當時人的飲食組成之一，那麼這樣的吃苦基因是否會與茶有關？

《廣雅》曰：毒，苦也。苦味，是自然界有毒物質的信號。這樣的味道來自生命體中很重要的一種自保物質——生物鹼。生物鹼普遍存在於自然界，尤其是植物界，它嚐起來通常都帶有苦味。咖啡與茶之中的咖啡因（咖啡鹼）、巧克力中的可可鹼、檳榔中的檳榔鹼、苦瓜中的苦瓜鹼、胡椒中的胡椒鹼，它們都屬於生物鹼，普遍具有苦味。

在進化的長河中，植物為適應環境脅迫、抵禦昆蟲及動物的採食、對抗微生物的侵襲，逐漸進化出各種不同形式的生物鹼，這些生物鹼會對各自的天敵產生不同程度的毒性，及不同的生理反應，以保護自己不受侵蝕。在古人們的眼中，他們往往稱這樣的植物為「毒」物。上古時期以採集為生的人類先祖不得不每天與各種「苦味毒物」打交道，在各個文明的源頭，人類先祖

都各自掌握了如何去除食物中毒素（生物鹼）的獨特處理方法，使之可以安全食用。

意大利北部與摩洛哥的農民用滷水或者鹼水來浸泡橄欖，以去除新鮮橄欖存在的苦味糖苷。非洲和拉丁美洲的主婦們，在製作帶有苦味的木薯時，會加入自己的唾液，然後將其攪勻靜置在容器中，直到其慢慢產生甜味。祖先們在長期實踐的過程中，逐漸發現了「毒物」與人類相剋相生的關係，用各種天然添加劑和加工方法來處理這些帶有苦味的食物，在消除苦味的同時，也大大降低了食物的毒性，減少了其對身體的傷害。

現代世界各國的餐桌上，已鮮有人仍在食用苦味食物。然而在中國及某些東方國家，苦味食物仍是餐桌上的常客。傳承了千年的古老智慧告訴我們：苦口良藥，苦味的食物多有解毒消熱的藥理作用。而「神農嘗百草，日遇七十二毒，得茶而解之」則是華夏民族最早發現並利用植物生物鹼的證明，神農等智慧先祖們最早用各種方法炮製「毒物」，去其毒性，化「毒」為「藥」。這也是藥食同源和中醫理論的起源。

附子經鹽水浸泡，去除劇毒的烏頭鹼，成為回陽救命的良藥。當歸去除雜質，洗淨、切薄片曬乾後便具有補血活血、調經止痛、潤燥通腸的功效。在現代中藥中，如甘草、貝母、常山、麻黃、黃連等許多中草藥，在對天然生物鹼進行處理後，可以將其轉變為一味味治病救命的良藥。先人的智慧讓華夏民族的中醫藥體系發展比西方醫學早了幾千年，中國人口的疾病死亡率遠低於西方國家，這也讓帝國的締造與文明的高速發展成為可能。

回想一下兒時喝下苦味中藥的表情，那是人類對苦味的本能反應。人們始終不能違背基因的本能，每當含有苦味的食物

或飲品進入口腔，舌面味蕾就會發出預警，做出「毒物」入侵的提示。當第一片茶葉放入口中咀嚼，苦澀茶味迅速充滿口腔，必定會遭到本能的拒絕，這是來自人體基因的自然反應。然而先祖們從石器時代走來，在當時以採集為主的生活形態下，嚐遍林中百草，辨識有毒的植物，了解它們微弱的苦味口感差別，掌握它們不同的毒性藥理，並用不同的方式炮製，變毒為藥，以藥治病，最終改變了我們的「吃苦」基因。而吃苦茶的基因也一併植入了華夏民族的基因序列。

## 五、茶葉圍着餐桌轉

「柴米油鹽醬醋茶」是從宋代便廣為流傳的一句諺語。茶，被歸類為中國人的「開門七件事」之一。從茶在「開門七件事」的排名中不難看出茶與飲食的緊密關係。它始終被視為中國人每日飲食結構中不可或缺的部分。

食在於調，在於烹。而烹飪這門藝術，從中國最為普遍的大眾食物麵條上，就可見一斑。中國有 1200 餘種麵食，堪稱「麵條王國」。追溯麵條的歷史，迄今為止最早的考古證物是 3900 年前青海拉家遺址出土的長麵條。千年來，中國人用小麥、稻米、玉米、青稞、蕎麥、高粱等不同地區的農作物，採用磨、揉、擀、捶、壓、切、拉、揪、擠、抖、措、削等手法，製作成條狀、線狀、片狀、丁狀等，長短不一，寬窄有別，大小各異，千姿百態的麵條。成形後，再由煮、炒、燴、燜、煎、炸、蒸、涮、拌等烹飪方法，製作成各種形式的麵食。再加之各種配菜、

澆頭、湯底及調味料，便形成了不同地域風味的特色麵條。四川的擔擔麵、北京的炸醬麵、蘭州拉麵、常德米粉、雲南米線、新疆拉條子、山西刀削麵、武漢熱乾麵、河南燴麵、廣州竹升麵、上海蔥油麵，無不融入地域文化特色和勞動人民的勤勞智慧，是當地人所津津樂道的美食。麵條的博大精深不但影響了中國的各個地區，也影響了周邊國家的飲食文化。日本烏冬麵、韓國蕎麥麵、越南米粉、泰式炒麵、馬來米粉，乃至風靡世界的意大利麵，皆是對中國麵條文化的傳承和發揚。麵條在中國千年文明歷史長河中激起的浪花，真可謂令人眼花繚亂、口頰生香。

反觀茶葉亦然，自商周茶葉作為貢品獻於帝王至今，中國的茶葉品種不斷推陳出新，發展出逾三千餘種，採摘中國版圖上的不同山場氣候孕育出的不同品種茶芽：小葉種、中葉種、大葉種、黃芽茶、白芽茶、紫芽茶，亦有鐵羅漢、白雞冠、大紅袍等名樅花名等，選擇明前、清明、明後、雨前等不同季節，通過製茶師炒、蒸、曬、烘、悶、搖、浪、揉、焙等不同製作工藝、不同手法的加工方式，製成有各區域特色的茶品：杭州西湖龍井、蘇州碧螺春、黃山毛峰、太平猴魁、浮梁紅茶、武夷大紅袍、日照雪青、鳳凰單叢、都勻毛尖、安化黑茶、雲南普洱等，最後通過不同的沖泡手法、沖泡器具呈現給茶客。每一款茶都獨具當地特色，茶與飲食一樣最好地映射了地區的民間文化和傳統習俗。

中國的飲食稱得上文化，中國的製茶技法堪稱藝術。在許多西方美食家、星級大廚的眼中，中國人對食物的加工方法曼妙至極，一切憑藉直覺操作的「模糊邏輯」令人難以琢磨。與西方烹飪技法對所有原材料的精準配比相比，「鹽少許、油適量」的模糊描述被認為是無法標準化的操作，也有觀點認為這正是中

國沒有世界知名的連鎖快餐品牌的原因之一。但固執的中國人並沒有要改變這種狀態的想法，畢竟從中國人茹毛飲血的時代起，先祖們就一直以這樣的方式烹飪食材，烹製茶，幾千年來從未改變。烹飪的理念以及對食物的態度受總體文化觀念的影響，中國清代著名書畫家、文學家鄭板橋對中國人的這種理念給出了高度的概括——難得糊塗。其實，所謂的「難得糊塗」並非是如表面看上去的毫無標準的肆意而為，模糊描述恰恰是在駕輕就熟的基礎上信手拈來。反觀西方也並非所有事物都會遵循數據邏輯或注重精準。比如繪畫，無論是東方的水墨或是西方的油畫，沒有哪位藝術家會去精確計算完成一幅作品需要在距離邊框多少毫米處繪製幾筆完成，或是需要幾克紅色顏料、幾克黑色顏料。

　　中國各大茶葉產區所出品的頂級茶至今仍堅持手工製作，製茶與烹飪一樣講究的是看茶做茶，這就如同量體裁衣，是一個很難以數據來標準化的操作。不同的氣候條件下生長的茶樹品種，採得不同等級的茶葉原料，需要根據不同的環境溫度，不同的鮮葉含水量，以不同的方式進行製作。製茶師傅們在製作過程中，還需要根據原料生產加工時茶葉的品質變化情況，相應地調整製作的手法、力度、速度等。一切的製作工序和流程均以茶葉變化的情況而變化，依茶的特性來調整工序而不是靠流程控制茶葉，唯有這樣才能製出頂級的絕世好茶。這就是中國製茶師所謂的「看茶製茶」，這也是中國人的處世哲學。不僅是看茶製茶，看菜做菜，看人治病，中國人早已習慣了在動態的自然環境中找到自己的位置。如果說那些沖泡 2 分鐘即飲的袋泡茶是工業化的茶產品，那麼由製茶匠人們選用適合的茶鮮葉，在太陽下

萎凋適當的時間，再以恰當的方式搖青、殺青、揉捻、焙火，以匠心製作的一款花香、果香、乳香皆有的頂級烏龍茶，那就是人類高級別的藝術品了。製茶是一種藝術，是製茶匠人與自然和諧交流的藝術，是以匠心慢慢打磨的藝術，是人類智慧與大自然融合到達「天人合一」般境界的藝術品。

製茶技術一直以來深受中國的烹飪技藝的影響。茶葉的食用，起源於上古簡單的茶羹，發展到商周講求五行配伍的煮茶，唐代陸羽出現之前，茶延續了幾千年簡單的煮飲方式。直到繁盛的李唐，茶開始有了一派恢宏的新氣象。隋唐時期，中國憑藉其繁盛之世成為世界的中心，融百家之長，文化兼容並蓄。「九天閶闔開宮殿，萬國衣冠拜冕旒」，胸懷博大的唐人不再單一追求飲食的食用功效，更加注重飲食的藝術欣賞及養生功能。唐朝的食物造型優美，色、香、味俱佳，且具有很高的藝術欣賞價值，令人賞心悅目。

唐朝大部分時期雖仍沿襲上古的煮茶方式，但對茶的製作工藝、烹煮飲用器具有着極高的要求。在《茶經》中，陸羽詳細描述了各種茶具、茶器、製茶方式，前所未有地向世人展示了一個由茶而構建起的盛宴。各種製作精美、工藝精良的茶器具出現在當時文人雅士的茶事活動上。法門寺出土的鎏金雕花茶匙、茶盒、篩茶器具為我們再現了當時茶事的絕世輝煌。到了宋朝，唐人的豪邁情懷被宋人的極致追求所替代。當時的宮廷飲食以「窮奢極慾」著稱於世，皇帝的飲食經常是「常膳百品」「半夜傳餐，即須千數」，神宗「一宴遊之費十餘萬」，仁宗「一下箸為錢二十八千」。即便放在今時，其奢華之度也無人能及。在食物的烹飪方法上，宋代也比唐代精細很多，主食麵點及副食佳餚的製

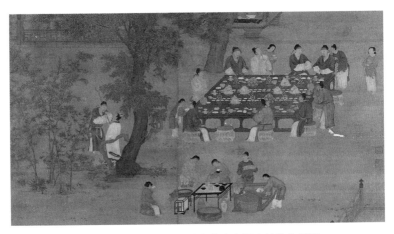

■《文會圖》（局部）描繪着唐代文人聚會飲茶的情形。

作都有了更深入、更細化的發展，同時，餐飲業蓬勃興起，更為平民化、市肆化，在《東京夢華錄》中提到的百餘家商舖中，酒肆餐館佔了半數，《清明上河圖》所描繪的宋代都城汴京，酒肆、茶館、餐館佔了大半。臨安的每個清晨，「買賣細色異品菜蔬」的商販「填塞街市，吟叫百端，如汴京氣象，殊可人意」①，一片欣欣向榮之象。飲茶吃茶也從對茶葉外形的講究上升到對茶葉本身品質的追求。宋徽宗作為一國之君，登基不久，便親自作茶著《茶論》（即《大觀茶論》），書中描述了茶葉的種植、採摘、製作、茶具等方面，對點茶之技藝描寫更是細緻入微，茶學史上無人能及。宋代更是在唐代的餅茶基礎上開創了龍團鳳餅，在茶餅上雕龍刻鳳，精美無比。

　　茶從上古求效到唐代求奢，到了宋代可以說是達到求精的頂峰。明清時期，製茶工藝有了質的飛躍。明代，布衣皇帝朱元

① 參《夢粱錄》

璋創建了自己的王朝，草根出身的他放過牛、出過家、行過乞，歷盡民間疾苦。他繼位之後仍保留着極為節儉的風氣，「筵不尚華」，蔬菜、豆腐是餐桌上的家常便飯。此時，宋元所遺留下來的奢華點茶之風已不再受當朝者的推崇。「廢團改散」，摒棄宋元做工繁複的龍鳳團餅，用最質樸的方式製作的散茶，也就是我們今天飲用的茶葉，成為當朝的主流。茶葉不再壓製成餅、炙烤、碾碎、擊打，而是直接用沸水瀹泡，並在沖泡後將茶葉與茶湯分離。隨着散茶的推行，製茶人從炒菜的烹飪技藝中得到靈感啟發，也開始嘗試着用炒菜的鐵鍋炒製茶葉，並對下鍋的溫度、每鍋炒製的投葉量、翻炒的時間等有了大量的實踐總結。飲茶人也由此開始了對茶湯口感的品鑒，對茶葉色、香、味品質的追求。在擺脫了製作工藝的束縛後，茶葉第一次以最為自由、最為質樸的方式在製茶人手中呈現萬般變化，炒、烘、蒸、揉、搖等各地製茶工藝不斷推陳出新，以適應當地的茶園氣候、栽種品種、口味偏好等，各地區逐漸形成了具有區域特色的茶葉品種。與之相對應的，隨着明代中後期經濟文化的空前發展，飲食業也愈顯地方特色，開始形成各自派系。

有人曾說日本人的飲食體現的是水的藝術，而中國人的飲食體現的是火的藝術。日本烹製方法多用煮、蒸這些延續了唐宋主流的烹製方式，保留了食材的原汁原味。於茶，日本的飲茶方式也是沿襲宋人的點茶之法，最終形成了現代日本的抹茶道。然而，明清時期的中國飲食已開始向下一座高峰攀登。榨油坊的普及使食用油走向大眾市場，「春雨貴如油」的時代逐漸遠去。鐵鍋也開始普及，炒菜已不再像宋代那樣稀罕而昂貴，這也促使炒菜這門烹飪技藝在民間得以迅速普及與發展。食材與火，通

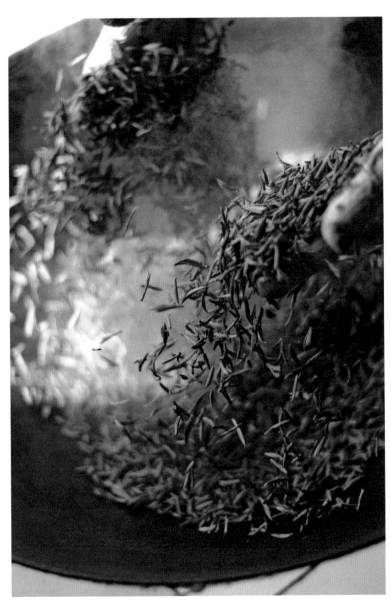

■ 傳統手工製作碧螺春，在高溫鐵鍋中進行殺青工藝。

過油與鍋,在短短幾十秒的烹製過程中,呈現出與煮、蒸迥然不同的風味。生炒、熟炒、滑炒、清炒、乾炒、抓炒等,除炒以外,還有燒、蒸、煮、煎、烤、滷、炸、爆、炙等各種不同烹飪方式……可以說,自明代之後,中國人開始了全新的味覺體驗。同時以炒、烘、蒸、揉、搖、焙等新工藝製茶成為新方向,而之前的點茶、煮茶則開始被大多數飲茶愛好者所摒棄。講求形、香、味三者平衡的茶品成了新時代的主流。

中國人的茶是圍着餐桌轉的,食材的選擇、烹飪的技藝決定了飲食習慣,飲食習慣又決定飲茶口感,也就是說「你吃甚麼,就該喝甚麼」。中國是世界上最大的茶葉生產國,在全國 34 個省級行政區中產茶區多達 21 個。北到山東,南至海南,西到西藏,東至台灣,跨度之大令人驚歎。但你是否想過,是甚麼決定了不同產茶區不同的茶葉加工工藝?為甚麼杭州出產西湖龍井而不是鳳凰單叢?為甚麼武夷山出產大紅袍而不出產碧螺春?讓我們從傳統飲食與人類基因之間的關係來重新思考,作為中國傳統飲食中的一員,茶對於我們來說意味着甚麼。

遺傳學能夠幫助我們理解,某個特殊的基因是如何與特定食物、特定環境相互作用的。我們總是對傳統美食抱有特殊的情感,通過這些食物來獲取生理和心理的滿足,這樣的現象並不是偶然,而是伴隨着我們的基因進化而來。

也許現在你我穿着同樣的衣服,從事着相似的工作,擁有相同的生活經歷和家庭背景,但是我們的祖先可能分別是獵人,是農民,也可能是牧民,又或是在其他環境求得生存的人。由於先祖的不同經歷被完整地記錄在後代的遺傳密碼中,導致你我可能有着截然不同的飲食習慣。同一食物,不同的人所感受的色

香味各不相同，個體吸收的營養成分也不相同。我們祖先在長期固定的飲食選擇和加工方式的影響下，逐漸形成了自己民族傳統的飲食習慣，以適應不同區域人的體質和生存環境等特點。

中國的江南魚米之鄉，總體飲食口味趨於清淡，小青菜、陽春麵、白灼河蝦、清蒸鱸魚，每日湖鮮、河鮮配以黃酒小酌，居民喜好少鹽、無辣、較為清淡的口感，最適宜飲用清甜淡雅的綠茶。所以江南地區多產綠茶，西湖龍井、蘇州碧螺春、安吉白茶等，這類鮮爽度高的綠茶最受江南人的偏愛。福建北部的武夷山雖然地處福建，但與江西的黃崗山僅一山之隔，許多茶農祖上多是江西移民，飲食習慣深受江西菜的鹹辣風味影響，烹飪食物時往往習慣加入大量的鹽和辣椒。這種以鹹辣為主的重口味，與高發酵、重焙火的武夷岩茶相得益彰。廣東的潮汕地區飲食口味並不濃重，且以海鮮居多，本應飲綠茶較為適宜。但是海鮮在中國人的傳統飲食觀念中偏於寒涼，而綠茶因加工環節保留了較多的茶多酚類物質，對胃腸道消化系統的刺激性較強，也被視為寒涼之物。為了避免寒上加寒的雙重刺激，潮汕地區逐漸創造出適合當地飲食結構的輕發酵、中焙火的鳳凰單叢茶。再看西藏、新疆、青海、內蒙古等以遊牧民族居多的地區，其日常飲食以肉類及奶製品為主，瓜果蔬菜相對匱乏。這類地區就適合飲用纖維素含量較高、輔助代謝、消食解膩的黑茶。

當我們在享用傳統食物的同時搭配適宜的茶類，獲得的味覺和感官的體驗，這是一種無法言喻的美好感受。它揭示了人類基因的豐富多樣性，也印證了不同飲食風俗及飲茶習慣之間的平衡之美。

當你來到北京的四合院、上海的弄堂、徽州的古道、廣東

的牌坊街、成都的麻將館、廈門的星級酒店大堂，在輕敲桌面行扣指之禮時，叮叮噹噹的烹茶淨具、熱氣騰騰的一盞茶湯，香氣滲透在空氣的每一個分子之間，三指捏杯、小口啜飲，感受溫潤的茶湯滑過舌面，等待兩頰生津、喉頭回甘的同時，口中餘香縈繞、回味良久。無論你走到哪裡，只要有中國人的地方就總能夠看到一兩把朱泥小壺，抑或三兩隻白瓷茶盅，清飲慢品、以茶相對，無論年長尊卑，無論貧富貴賤，這就是我們的習以為常。無論你身在何方，一頓家鄉風味的飯菜能讓你找回家的味道，一杯家鄉的茶則能讓你感受故鄉的空氣和家的溫暖。經歷了萬年的基因演化與文化沉澱，茶早已經凝練成為中國人生活態度的一部分。

廣州人是有特殊飲茶習慣的群體。「飲茶」或「歎早茶」是他們的生活必需。每天一早，廣州酒家、泮溪、南園，各色茶樓高朋滿座、人聲鼎沸。老食客們點上「一盅兩件」（一壺茶，兩件點心），茶香伴着熱氣縈繞在周圍。一份報紙，幾句街坊間的問候，靜享屬於自己的美好時光，老廣州愜意的一天由此開始。到了週末，一家老小圍坐一桌，點上當天限量的各色點心，聊天喝茶，這是週末屬於家庭的美好時光。北京人一般見面時常會問候：「吃了嗎您吶？」而廣州人見面打招呼就問：「飲咗茶未？」可見，在廣州人的日常生活中，茶是不可或缺的一部分。在經濟飛速發展的中國，這樣悠閒的早餐唯獨在廣東可以看見，殊不知這樣的文化因茶而生，並已持續了幾百年。

自 1685 年康熙帝廢除禁海令，「廣州十三行」這一政府特許經營對外貿易的商行，開始主導中國的對外貿易。一時四方商賈、各國洋行雲集廣州。而「飲茶」這種類似喝咖啡的形式，是

簡單而又高效的商務談判方式，受到了大量商人的青睞。茶館、茶居、茶樓，成了約談生意及商務應酬的最佳場所。愛吃的廣州人結合了國內外、中西方飲食特色，將精華集聚於茶館一身。有結合北方飲食喜好而創製的蝦餃、叉燒包、燒賣、糯米雞，也有融合西方飲食文化創製的豆沙包、椰蓉包、叉燒酥，點心品種的製作方法日趨多樣化，再配以壽眉、大紅袍、鐵觀音、菊普等各色好茶。廣州茶館的「三茶兩飯」，即在一天之內有早茶、午茶、晚茶三次，午飯、晚飯各一次，保障了四方來客全天都能留在茶館消費。1745 年，十三行如火中天的「伍家」開辦了廣州最早的茶樓——成珠館，用於接待客人商談生意。成珠館位處熱鬧市集，鄰近豪門邸宅，千年名剎近在咫尺，南來北往的客人絡繹不絕，很快門庭若市。到 1757 年廣州獨攬中外貿易大權，一躍成為全國對外貿易中心，茶葉、瓷器、絲綢，各國商賈雲集在此，交易着最暢銷的中國商品。廣州經濟空前繁榮，茶樓茶館，彼落此起，歷久不衰，遍佈廣州各個角落，可謂「五步一樓，十步一閣」。

老廣州對早茶的經營場所有着明確的等級區分：茶齋，茶館，茶居，茶樓，茶堂，從低價位的大眾茶館到高檔的、適合辦大型宴會的茶堂，等級一一遞進。水晶皮、澄麵皮、燒賣皮、蛋黃麵皮、糯米粉皮、水油酥皮、嶺南酥皮各色點心皮，河海陸空、葷素俱備的各色餡料，蒸、煮、煎、炸、烤、焗各大製法，造就了廣州的點心文化。蟹黃灌湯餃、筍尖鮮蝦餃、羅漢齋餃、蜜汁叉燒包、蟹黃乾蒸賣、翡翠蒸粉果、糯米雞、鮮竹捲、流沙包、豉汁排骨、豆豉鯪魚、各色腸粉、粥麵等，可以說廣州人將所有的珍材用以烹製茶點，將一桌早茶做到了極致。飲茶，

■ 廣東早茶

也成為廣州美食的重要組成部分，茶逐漸讓位於豐富的點心，默默地成為點心的配角。

隨着鴉片戰爭的結束，上海、寧波、福州等各個港口開放，廣州商行失去了貿易的壟斷權，外貿中心北移。各地運茶的陸路、水路得到開闢，更多的外國人從上海、福州進行茶葉、絲綢、陶瓷的出口貿易，昔日唯一的茶葉貿易港廣州日益蕭條。廣州人「留住客戶的胃，就能留住生意」的美好願望，就此破滅。而飲茶習慣卻被廣州的本地人保留了下來，並延續至今。生意人將茶樓作為商談重地，民眾在茶樓疏解壓力，飲茶變成廣州人從容享受的生活態度，成為與朋友、家人溝通的橋樑，人們在此偷得浮生半日閒。幾百年的浮沉，廣州街頭的洋行早已時過境遷，往日不再，茶樓日月更替，廣州的早茶卻始終位列世界美食排行榜。一壺好茶，幾盅茶點，成為廣府文化最好的代名詞，「dim sum」（點心），「yum cha」（早茶），也已成為西方人對中國茶、中國美食的獨特記憶。

食物延續了生命，烹飪締造了文明。飲食早已不再單純是為了果腹，而是感官的享受、文化的解讀。英國美食教父艾倫·戴維森（Alan Davidson）曾提出以品嚐各地傳統美食的方式感受

當地的文化和歷史。這是一種最為自然而直接的文化解讀方式。中餐與西餐,主要食材並無太大不同。而中餐與西餐給人們帶來截然不同的感官體驗,這不僅源於它們所用的不同調味料和不同烹製方法,而且更是來自每道菜背後的歷史淵源與文化承載,乃至各地區禮法、歷史、文化、宗教制度等等。

對飲食的感知,也是對歷史的解讀,對文化的探索,對世間萬物的禮贊。茶作為中國獨有的傳統飲食之一,更是承載着中華文明的千年積澱。而飲茶習慣的移動性遠遠高於人類遷徙的移動性及飲食習慣的移動性。在百年間,英國人從滴茶不沾的民族演變為無茶不歡的下午茶國度。短短幾百年的時間,茶走出中國,覆蓋全球。茶靠的是其內含物質的驅動和其數千年的文化傳承。

茶肩負了傳遞中華廣博文化的重任,傳承的是上下五千年的先哲智慧,傳遞的是來自古老國度的溫度。當一杯茶湯入喉,我們彷彿可以感受到:燧人氏點燃的第一把火的溫度,神農氏初嚐茶的苦感,伊尹所烹茶羹的五味,陸羽品水之甘甜,徽宗點茶的精妙,廣東早茶桌上的喧鬧與其中所包裹的人間味道。一杯茶湯蘊藏了中國飲食文明,也將隨着國與國之間的相通走向更多地方,見證一段又一段輝煌的文明。

第 三 章

綠色長城

# 一、液體黃金

在世界的文明進程中，茶不斷地適應着歷史發展的需求，悄然改變着自身的屬性和定位。它不僅是某些地區或民族每日的必需品、帝王將相的朝貢品，而且還是文人士大夫的文化消費品。進入封建社會之後，隨着中原崛起，帝國日益強大，民族間文化交流及貿易的日趨頻繁，也讓茶的貨幣屬性逐步放大。茶在古代商貿之路上的角色越發重要，其需求也逐步超越了西北亞及歐洲地區對於香料的需求。一片不起眼的樹葉，不斷地改寫着地區間的文明史。

自地球有生命誕生，便有了對資源的渴望及追求。上古人類及現代智人通過遷徙來獲得更好的生存資源。隨着文明開化，人口劇增，社會史無前例地高速發展。面對激增的人口和有限的水資源、土地資源、動植物資源，人類開始了關於資源分配的博弈。

基因繁衍的本質就是競爭，唯有獲得足夠的食物與資源才能夠更好地生存。戰爭與貿易是平衡資源的兩種重要方式。當回首人類千年鮮活的歷史，我們能清晰地看到在一場場血腥戰爭背後所流露的是對資源掠奪的野心。中國黃帝時期的涿鹿之戰，英法戰爭，石油之戰，戰爭的核心皆是資源，為土地、為水源、為鹽礦，為各種珍貴稀缺的資源。隨着文明程度逐漸提高，人們不忍看到無休止的戰爭帶來的種族滅絕，於是和平的貿易成為了戰爭最好的替代品。現代文明中雖仍有依靠戰爭掠奪資源之事，和平、開放的全球化的貿易系統卻早已取代野蠻戰爭，成為現代社會解決資源矛盾的重要手段，維護着世界的和平。

■ 印度恆河滋養了肥沃的土地及人民，孕育了古老的印度文明。

　　茶葉，曾是中原大地獨有的自然資源。反觀歷史，不管在哪個時代，無論是由茶引發的鴉片戰爭、美國獨立戰爭、英緬戰爭，還是以茶易馬、茶馬互市、中英兩國之間的巨額茶葉貿易，茶葉的全球化進程等等，茶都是資源分配天平上至關重要的砝碼，世界的格局也曾因茶而幾度改變。

　　美國人類學家羅伯特・卡內羅（Robert L.Carneiro）曾提出「界限理論」（circumscription theory），認為由於地理環境的局限，比如山脈、海洋對於人類的自然阻隔產生了文明。同時由於人口增長而土地又沒有擴張的餘地，人類開始爭奪有限的資源，這樣便導致地界內階級的產生。統治者對內控制僅有的資源，對外孕育擴張的野心，並由一個中央集權的政府來嚴密組

織。久而久之，以國家為形式的社會秩序逐漸建立起來。中原大地東南臨浩瀚無垠的太平洋，北方是人跡罕至的大漠與草原，西南部是茂密的熱帶雨林、層巒疊嶂的橫斷山脈和高聳天際的喜馬拉雅山系，自然形成的天然屏障孕育了這個古老而神秘的文明國度。

華夏文明、兩河文明、尼羅河文明等依靠充沛的水源及肥沃的土壤在原始社會早期便進入了農耕文明，資源得以富足。懶於雜務才能勤於思考，食物富足的生存狀態促生了手工業以及其他社會分工的快速發展。地理環境的客觀因素導致了社會發展的不均衡，資源的差異化引來了殺戮與掠奪。文明早期農耕民族與遊牧民族的資源分配出現了明顯的差異，選擇和平的貿易或是武力的掠奪，不同種族在歷史的不斷碰撞中尋找着平衡。

茶是中國特有的資源，發源於雲貴川地區，中國人的先祖最早發現並利用茶，視其為有靈神物。距今三千年的周朝，茶已作為貢品獻於周武王。漢武帝時期，自派遣張騫出使西域，中國通往歐洲的貿易之路徹底貫通。茶葉貿易開始沿着絲綢之路及眾多交通路徑，向外發展出縱橫交錯的貿易路線，向北延伸到西伯利亞，向西遠播到中東伊斯蘭文明。當茶傳播到了中亞高地鄰近的遊牧民族地區，更是改變了這裡的遊牧民族長達幾個世紀的飲食習慣。約 12 世紀前後，茶已普及到不可或缺的程度。在茶馬古道乃至整條絲綢之路上，茶已取代了中國的貨幣，且距離原產地越遠增值幅度越大。北宋熙寧年間，河湟地區以茶一馱（100 斤）以上，易馬一匹，良馬需要茶兩馱；明洪武十七年（公元 1384 年），西寧茶馬的交換牌價為「上馬 1 匹給茶 40 斤，中馬 30 斤，下馬 20 斤」。

茶葉其貨幣屬性在世界貿易中長期發揮着不可估量的歷史作用。貿易最初起源於原始社會的以物易物，不同部族之間用相對過剩的物資換取自身缺乏的資源。比如美索不達米亞的蘇美爾人以糧食換取金屬銅，沿海寄居的部落以貝殼換取牛羊，靠近火山地區的人們用黑曜石換取生活必需品。「日中為市，致天下之民，聚天下之貨，交易而足，各得其所」，傳說神農氏炎帝最早創造了集市，讓人們可以自由的交換所需物資。隨着民間交易活動的日益增加，交換的物品日益增多，貿易本身也變得越來越複雜。以物易物常會出現交易不平等的矛盾，比如，一頭牛究竟應該換取幾斤糧食？如果同時有糧食、水果、織物等一起交易，那麼可以換幾頭牛？物品價值的折算常常變得非常複雜。智慧的人類逐漸選擇具有較高價值的物品作為交易中間物，這些中間物開始有了最初的貨幣功能。

原始貨幣，這種由人類創造出的普遍「公信物」解決了交易對等、交易平衡的問題，而茶也處於其列。在不同文明的發祥地早期均出現了不同形式的原始貨幣，比較普遍的是貝殼。考古發現約 4000 年前整個歐洲、南亞、東亞和大洋洲都是用貝殼來完成交易，甚至到了 20 世紀初，烏干達仍然可以用貝殼來繳稅。中國商周時期，中原地區開始使用珍貴的貝殼作為交換中介物。貝殼源自中國的東南沿海，輾轉運到中原，稀缺且珍貴，在那些先帝們的各種祭品、貢品、贈品中，貝殼最為常見。漢字中凡與價值有關係的文字，多帶有貝字偏旁，如貨、財、貸、貢、費、買等，可以說貝殼是中國最早的通用貨幣。當冶煉技術引領人類進入青銅器時代，銅這種金屬便替代貝殼，作為統一交換的貨幣。

民間公認的各種可以度量價值、交換並儲存的物資都是貨幣的雛形。人類賴以生存的食鹽、用以抵禦寒冷的動物皮毛、解毒提神的茶葉，這些珍貴且重要的物資，扮演着信用貨幣的角色。艾倫・麥克法蘭及艾麗斯・麥克法蘭合著的《綠色黃金：茶葉帝國》一書中就曾寫道：「茶葉貨幣制度非常完美、貼切地表現出了金錢的核心功能。即計算價值的單位、交換媒介與財富積累和儲蓄等。它很輕，可以做成規格化的茶磚，而且很有價值。茶還有一點優於銀幣和紙鈔的是，如果需要的話，還可以拿來食用和飲用。」與絲綢相比，茶是更重要的必需品，因此也就成了來自草原武裝騎士夢想從中國取得的稀缺資源之一。美國人威廉・烏克斯（William Ukers）也在他所著的《茶葉全書》中提到茶葉作為硬通貨幣的重要屬性：「在中國，以茶當作錢的歷史幾乎就跟茶本身一樣古老，中國人比西方人更早開始使用紙鈔，但對於身處遠方內陸，大部分從事遊牧、逐水草而居的人群來說，紙鈔對商業上的交易來說沒有太大用處，其他種類的錢幣，依照神秘主義者的價值，也同樣沒有太大用途。但茶葉壓成的茶磚，就可以當作錢。用來作為消費物資，或作進一步的以物易物。不像錢的價值會隨着遠離它的發行點和流通而降低，茶磚作為錢的價值反而因它被帶離中國的產茶區而上揚。」茶葉這種獨有的貨幣形式，在中國人的生活裡自出現後再未消失，直至今日，茶磚、茶葉在中亞一些遊牧地區仍然被當作貨幣使用着，用以交換生活物資。

美索不達米亞平原的泥板、亞細亞海邊的貝殼、印第安人的珍珠項鍊、中國的絲綢茶葉，這些人類最初的文明與發現，在各自文明發祥地分別構成了人類最早的原始貨幣，擔任了物物

交易中的媒介。起源於中國的茶葉，就如同蘇丹的咖啡、土耳其的葡萄酒一樣，是人類文明史上所創造出的寶貴財富中為數不多，且可被飲用的「液體黃金」。

## 二、最初的商貿——陸上絲綢之路

　　貿易起源於原始的以物易物，而長期持久的貿易達成則需要符合幾個條件：一是對貿易物資的普遍需求性，也就是交易雙方對所交換物資的長期需求。比如：甲方缺米，乙方缺肉，但如果乙方無法提供米作為交換，只能提供果實，甲乙間長期的貿易便可能無法達成。二是需要有交換貿易物資的通路。物物交易的產生很大程度上緣因當地資源不充足，需要與另一個區域交換當地物資，那麼地區間的通道就變得至關重要，當一方已經在它的地緣周圍獲取了所需要的物資，想要與更遠地區的人交易，就需要開闢一條安全通暢的商貿之路。一旦長期貿易失衡，便會導致貿易中斷，重則引發戰爭，以達到新的資源平衡狀態。

　　茶葉原生長在中國的滇緬邊境，世界其他地域基本不種茶，也無飲茶習慣。現如今茶葉已然是全球 1/2 人口的每日飲品，是重要的貿易物資。中國歷代的先賢君王不斷南征北戰，開疆擴土以獲得更多的生存資源，並嘗試更遠距離的貿易，開闢出了兩條全球化貿易之路，以換取本國稀缺的資源。同時，貿易也將茶文化帶到沿路的民族，最終成就了現代的茶文明。

　　開闢貿易之路最首要是突破大自然的屏障，如大海與沙漠。

為了戰勝無垠的荒漠，人類馴服了「沙漠之舟」駱駝，用以在陸上絲綢之路運輸香料、絲綢、動物、陶瓷、茶葉等物資。為了克服浩瀚的大海，人類學習浮木的漂浮原理，發明了船，便於進行越洋的遠距離貿易，換取自身領地缺少的物資以獲取更多的利潤，由此出現了海上絲綢之路。貿易之路是連接古老文明發源地之間的橋樑，也是貫通古代與現代的時空長廊，從古至今幾條公認的偉大的貿易之路，無一例外都促進了經濟的繁榮和文明的發展。

公元前 139 年，是十八歲的劉徹登基的第三年，年輕氣盛的他大刀闊斧地推行了一系列新政，面對疆土西部、北部仍被匈奴帝國所掌控的局面，一心想實現自己的遠大抱負的劉徹斷然決定派使者出使大月氏，請兵聯合擊退共同的敵人——匈奴單于，以彰顯自己的帝王之氣及西漢王朝的威嚴。張騫從小熟讀《山海經》，被書中所描繪的西方壯麗山河深深吸引，他立下了踏遍青山、探索西域的遠大志向。他接下這一神聖的使命，開始了一段改變自己生命軌跡、改變大漢帝國命運，甚至改變古老中國未來的旅程。

探索未知的領土談何容易，張騫出隴西，經匈奴，輾轉西行至大宛，經康居，抵達大月氏，再至大夏，路上曾經歷漫天風沙、鵝毛大雪。一行人追逐過滿天星辰，翻越過茫茫戈壁，熬過連月的乾渴，歷經刀光劍影，在匈奴部隊的襲擊下死後餘生，經過十載的顛沛流離最終越過帕米爾高原，抵達大月氏的領土。

在大夏的藍氏城（現今阿富汗地區），張騫見到了從印度（身毒）販運而來的蜀布和邛竹杖，這種原產於四川的蜀布和邛竹杖為何會出現在另一個國度，商人更是稱其是從印度運來？張騫

知道，定是有一些民間道路隱藏在群山萬壑之中，曲曲折折抵達西域，山民間進行着以物易物的交換，將蜀布、邛竹杖、和田玉、金銀器、茶葉等物資輾轉從中原傳播到遠方。雖然秦始皇統一了六國，統一了貨幣，然而貨幣的交易來源於共同的價值信任，而當時各地動盪的政局並無法支撐起這個貨幣系統。各種民間交易多是以物物交換的形式進行，人們計算着家中多餘的一頭羊可以交換多少斤茶葉，一批新開採的金銀可以交換多少絲綢。古老而有效的方式，幫助着邊界上的人們實現最簡單直接的物資追求。

輾轉十三年後，浩浩蕩蕩的百人使者團返回長安時只剩兩人，大月氏也拒絕了中原的結盟，張騫的出使可謂是一次非常失敗的出訪。但是這次旅程卻讓張騫積累了大量的西域資料，他將沿途的風土人情、地質風貌、氣候特點、豐盛的物資向君王娓娓道來。這些異國風貌在漢武帝胸中勾勒出一條中原穿越玉門關直通西域的康莊大道，也激發了他擴張漢帝國版圖的野心。七年之後，張騫再次上路。憑藉第一次出使十三年的經驗，此次出行異常順利，自此中原大地與西域建立起暢通無阻的交通要道，並開始了文化與物資的交流。

在張騫鑿空絲綢之路之後的兩千多年裡，從永平求法、西天取經到往來的商隊和絡繹不絕的運輸物資，這條貫通東西方文明的古道千年來迎接着川流不息的旅人。絲綢、珠寶、香料、茶葉、瓷器等各色商品通過絲綢之路輸出到一個個異域國度，東西方的文化、藝術、宗教乃至科技，更是在這條道路上碰撞、交融。

時至今日，陸上絲綢之路上途經的國家，在千年茶文化的影

響下形成了各國的飲茶習慣和茶風俗。土耳其人不論早餐、午餐還是晚餐，用餐完畢後，服務員都會端上一杯紅茶。當地人聊天喝茶，談事喝茶，無事也喝茶。老街區中常有露天茶館經營到深夜，往來的當地人往往會坐下歇歇腳，與茶館主人閒聊幾句，點上一兩杯紅茶。據消費市場研究機構歐睿國際的數據顯示，土耳其每年人均茶葉消費量近 7 磅（約 3.2 千克），列世界第一。絲路沿線的捷克、斯洛伐克等國的飲茶習俗的普及率也高於其他歐洲國家，各家餐廳、咖啡館往往都會提供茶飲料，來自中國的花茶、綠茶、黑茶、烏龍茶、紅茶等各種茶類的中高端茶葉也可以在捷克大大小小的茶館中尋到蹤跡。而雲南、蒙古、西藏等地區，以茶、絲綢易貨的形式至今仍保留着，成為絲綢之路和茶馬古道的現代遺存。

■ 土耳其已形成了濃厚的茶文化氛圍，人民有每日多次的飲茶習慣。

然而，道路的開闢並不意味着貿易的達成，在古道開闢之初，當時的西域各國並沒有飲茶習慣，苦澀的湯汁很難引起西域人民的興趣，他們也不了解茶葉的藥用功效及茶文化，絲綢、陶器是他們更想交換的物資。這時出現了一個對茶的歷史相當重要的角色：中國的和親公主，她們成了世界上最早的茶文化推廣者。

| 排名 | 國家或地區 | 茶葉消費量 /kg |
|------|-----------|----------------|
| 1 | 土耳其 | 6.96 |
| 2 | 愛爾蘭 | 4.83 |
| 3 | 英國 | 4.28 |
| 4 | 俄羅斯 | 3.05 |
| 5 | 摩洛哥 | 2.68 |
| 6 | 新西蘭 | 2.63 |
| 7 | 埃及 | 2.23 |
| 8 | 波蘭 | 2.20 |
| 9 | 日本 | 2.13 |
| 10 | 沙特阿拉伯 | 1.98 |
| 11 | 南非 | 1.79 |
| 12 | 荷蘭 | 1.72 |
| 13 | 澳大利亞 | 1.65 |
| 14 | 智利 | 1.61 |
| 15 | 阿拉伯聯合酋長國 | 1.59 |
| 16 | 德國 | 1.52 |
| 17 | 中國香港 | 1.43 |
| 18 | 烏克蘭 | 1.28 |
| 19 | 中國 | 1.25 |
| 20 | 加拿大 | 1.12 |

■ 2016 年世界茶葉消費量排名（數據來源：Statista）

# 三、和親公主，茶文化的先驅者

漢代，中原國泰民安，風調雨順。《僮約》以一紙主奴契約反映了當時茶文化在中原已相當普及。契約中「烹茶盡具」「武陽買茶」，詳細列明了奴僕每日的工作細節：洗滌杯盞，燒水煮茶，分杯陳列，吃完蓋藏……再到武陽買好茶。「亂世飲酒，盛世飲茶」，茶酒之事，是中國歷代國情的晴雨表，飲茶習慣在民間的普及，也反映了一個時代國家的昌盛和人民富足、安樂的生活狀態。

與此同時，西北古老的遊牧民族仍舊在無垠的草原之上逐水草而遷徙。由於受自然生態資源的限制，遊牧地區無法像中原那般每年豐收水稻和其他作物。而每逢遇到自然災害，或是入秋，當糧食無收、食物匱乏的時候，想到自己有個富碩的中原「鄰居」，他們便騎着戰馬長驅直入，在邊界掃蕩，踐踏莊稼，劫掠財產，將行囊匆匆補滿，酒足飯飽之後又浩浩蕩蕩返回草原。遊牧民族與農耕民族之間資源的分佈不勻在歷史發展的進程中越發顯現，由搶掠食物資源而引起的戰爭連年爆發。漢代的帝王與匈奴單于的矛盾尤為凸顯，自漢高祖劉邦用「和親」化解白登之圍 [①]，和親成了用和平方式捆綁兩個國家發展以及平衡資源

---

[①] 白登之圍：公元前 201 年（漢高祖六年），韓信在大同地區叛亂，並勾結匈奴企圖攻打太原。漢高祖劉邦親自率領 32 萬大軍迎擊匈奴，直追到大同平城，結果中了匈奴誘兵之計。劉邦和他的先頭部隊被圍困於平城白登山達 7 天 7 夜，完全和主力部隊斷絕了聯繫。後來，劉邦採用陳平的計謀，向匈奴皇后關氏行賄，才得脫險。「白登之圍」後，劉邦認識到僅以武力手段解決與匈奴的爭端不可取，因此，在以後的相當一段時期裡，採取「和親」政策，以作為籠絡匈奴、維護邊境安寧的主要手段。

分配的方法之一。之後各朝漢帝們都紛紛效仿，這一形式一直延續到晚唐。「和親」以政治聯姻換取和平、緩和了雙方的矛盾，遊牧文明與農業文明的碰撞與交流也由此開始。

公元前 33 年，漢元帝又一次為求得與遊牧民族長期的穩定和平，將後宮中的絕世美女王昭君送出塞外和親，已記不清這是漢代的第幾位和親公主了，也許只是因為這位公主傾國傾城的美貌，歷史才為她多留下一些註腳。王嬙，字昭君，原是漢元帝後宮的宮女，17 歲時被選入宮待詔，卻一直未得寵於漢元帝，當得知可以作為和親公主出塞匈奴時，她主動「請行」。當時和親的隊伍浩浩蕩蕩，長安城萬人空巷，車隊正中高大胡車上，昭君內心的細微變化現在已無法得知。上百輛車馬載着陪嫁的宮女、太監、工匠和珍貴嫁妝，匈奴迎親的馬隊在前方開路，漢朝送親的騎兵在兩旁護衛，一路向北而行。

「和親」並不像表面上那樣和睦：漢朝將公主嫁給匈奴單于；漢與匈奴劃疆立界：「長城以北引弓之國受令於單于，長城以內冠帶之室朕亦制之，使萬民耕織，射獵衣食，父子毋離，臣主相安，俱無暴虐」、「匈奴無入塞，漢無出塞」；「漢與匈奴約為兄弟」，雙方成為兄弟之國，享有平等地位；漢朝「歲奉匈奴絮繒酒米食物各有數」；匈奴不再侵擾漢朝；雙方進行一些「通關市」的活動。和親條款根本算不上平等，然而對於漢帝國來說，用較小的利益換取國家的穩定，未嘗不可。金銀珠寶、絹絲、糧食、美酒、茶葉是每次祭天必不可少的貢品，也是每朝和親隊伍中不可或缺的嫁妝，那些北去的貢品換來的是與匈奴的和平相處，是中原的長治久安。

歷史總是在不斷地失衡後再次達到新的平衡。自和親開始，

中原便不斷將先進的生產技術、生產工具，各種農作物種子、工匠技藝等向外輸出，兩國的民間互市活動非常頻繁，中原的種種先進技術及文化深深吸引着塞北民族。而中原的茶葉也隨着和親的隊伍，與絲巾絹帛、各色金銀珠寶一起作為聘禮傳到漠北。離長安，出潼關，渡黃河，過雁門，茶葉最終抵達塞外漠北。好食牛羊肉的遊牧民族，缺乏蔬菜及必要維生素，他們發現茶是極好的每日營養補給，同時還能解牛羊肉之膩。飲茶方式傳至塞外便「入鄉隨俗」，中原煮茶時放入蔥、薑、棗、橘皮、茱萸、薄荷的烹製方法，到了塞北則演變為加入小米、鹽、黃油、風乾牛肉、炒米，並融入塞外的草原牛奶，形成了有當地特色、融合五味的塞外奶茶。茶葉中的咖啡因具有一定的成癮性，它刺激中樞神經幫助人們提神，還可以促進微循環，加速代謝沉積在肌肉中的乳酸，以緩解因勞作產生的疲勞感。在正常情況下，咖啡因在人體代謝的半衰期為 4～6 小時。隨着攝入頻率的提高，代謝速度也會變快，需求的攝入量也會逐漸增加。長期飲茶或飲用咖啡的人會對這類含有咖啡因成分的飲品產生一定程度的依賴感。提神醒腦的咖啡因、祛病益壽的茶多酚、不可缺少的維生素和微量元素，再加之補充能量的牛奶與黃油，融合成遊牧民族每日必需的「生命之湯」。自茶傳入塞外，遊牧民族便與茶相伴，經歷了百年，飲茶文化逐漸養成，成為遊牧民族難以「戒」掉的習慣。「寧可三日無糧，不可一日無茶」，茶是遊牧民族的生活必需。在民間互市中，茶葉也逐漸演變為集市上暢銷的搶手貨。中原地區諸多的飲茶文化、飲茶習俗從那時開始潛移默化地影響着塞北民族。蒙古民族至今保留着以茶祭神、以茶敬客、以茶代禮的習俗，並以獻茶作為婚禮、誕辰的重要

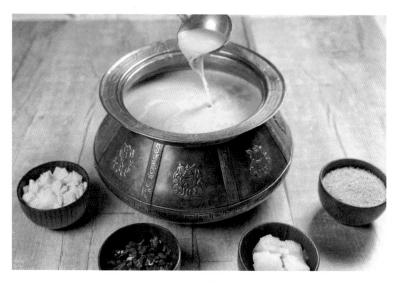

■ 蒙古鍋茶

儀式。當王昭君與其他的和親公主，在溫柔烹煮茶的同時，也將飲茶之根深深地植入了遊牧民族的血液與基因中。

　　和親的政治手段，從漢高祖開始，一直沿用至唐。公元 641 年，文成公主進藏，相似的故事又在吐蕃上演。吐蕃是當時聲名顯赫的強悍帝國，威震四海，年輕的松贊干布用鐵騎征服了廣袤的印度、阿拉伯、突厥等地區。「九天閶闔開宮殿，萬國衣冠拜冕旒」，吐蕃贊普加入了覲見的隊伍，來到長安請求與大唐和親，在幾次三番的威逼利誘下，唐太宗無法拒絕這位雄心勃勃、年輕有為的贊普，決定將文成公主嫁於吐蕃。文成公主原本是李唐遠支宗室女，唐太宗貞觀十四年（640 年），太宗李世民封李氏為文成公主。她的真實名字在千年之後已無法考證，但藏地的吐蕃尊稱她為甲木薩，譯為來自漢地的神仙。文成公主一

行從長安出發，途經西寧，翻日月山，長途跋涉到達拉薩。高聳的日月山成了和親隊伍的夢魘。海拔 2700 米以上的高原，初到高原的人會因氣壓低、空氣中含氧量低，出現頭痛、氣短、胸悶、低熱、乏力、脫水等一系症狀即高原反應。當來自中原的和親隊伍初到青藏高原，宮女、侍衛們都出現了各種不適，噁心嘔吐，頭疼發熱，疾病也令前行的隊伍一再停滯。醫師取湖水煮茶給患者服用，患者竟很快恢復健康繼續前行。茶葉中的蛋白質、礦物質及各種維生素為紅細胞的快速生成提供了重要的營養元素；茶多糖可以抗輻射，保護造血功能，增強血液循環，提高紅細胞的攜氧能力；硒類物質減少紅細胞的損傷，對抗溶血。一鍋熱茶，成為高反的良藥，這種治療高原反應的傳統方法沿用至今。

六千里路，兩年的時間，和親路上，茶葉成為不可缺少的伴侶。當他們抵達聖城拉薩，文成公主的和親隊伍也將飲茶習俗帶入了吐蕃皇宮。[1] 善解人意的公主為適應當地飲食特色，在茶葉中加入了吐蕃人常食的酥油和食鹽反覆攪拌，製成酥油茶。她帶來的中原文化和飲茶習俗，也很快在吐蕃國生根開花。吐蕃國高原氣壓低，紫外線強烈，空氣乾燥，人身體中的水分極易揮發，導致血管細胞的壓力增大。喝茶不僅可以補充足夠的水分，還能增強血管的抗壓能力，並能平衡吐蕃人常年食用肉類、奶類的飲食結構。到了松贊干布曾孫時期，酥油茶已經成為吐蕃國人人飲用的飲品。

唐代誕生的酥油茶一直延續了千年之久，藏區的清晨，伴隨

---

[1] 《西藏政教鑒附錄》：「茶亦自文成公主入藏地。」

第一縷曙光的是每家每戶傳來的此起彼伏的打酥油茶的聲音。藏民的一天就在一碗酥油茶、一碗糌粑中開始了。自文成公主入藏之後，藏文化與中原文化也似酥油與茶，不斷融合攪拌，相互學習貫通。受到中原文化的影響，松贊干布被中原帶來的各種先進技術、藝術文化所深深吸引，派遣吐蕃貴族子弟遠赴長安學習詩書禮樂，聘請唐文士為他掌管表疏，並向唐代工匠們學習養蠶織布、釀酒、製作筆墨等技藝。「自從貴主和親後，一半胡風似漢家」，是當時唐蕃融合的最好見證。自此，藏文在中原文字的影響下開始形成體系，飲茶的風俗深入百姓，吐蕃文明的正史由此開始書寫。原本同源的漢藏民族，在一桶酥油茶裡完成了彼此間文化的完美融合。

自西漢時期開始，中原王朝統治者與周邊少數民族及其首

■ 西藏僧人正在倒酥油茶（Antoine Taveneaux 拍攝）

領之間達成了一種政治聯姻——和親，跨民族的通婚形式緩解了因資源不平衡而產生的緊張關係。女性首次在維繫民族間和平以及後期的貿易談判、開創茶馬互市等政治舉措上發揮了重要作用。無論是漢代的王昭君、唐代的文成公主，還是十七世紀的凱瑟琳，偉大的女人總是與茶一樣，能夠在歷史的關鍵時刻以柔軟的力量維護着人類的和平。

## 四、茶馬互市

互市，是我國歷史上不同民族、不同地域、不同地方割據政權之間特殊的經濟交往及溝通方式。歷史上互市的除了貿易物資，更有雙方文化、經濟乃至政治權力的平衡與博弈。互市，是農耕文明與遊牧文明間最佳的貿易模式。茶馬互市、絹馬互市，在中原的鄰國遍地開花，並持續了千年之久。唐代大量的茶葉、絹帛等商品輸出，以換取馬匹及其他畜牧業產品，豐足彼此，皆有便利。互市，成為繼和親之後另一個重要政治經濟手段，它增強了互市兩國的民間互通，也加深了大唐對周邊鄰國的文化輸出。

貿易最主要的目的就是補缺交換，而馬是中原長期需要的戰略物資，不管是茶馬交易、絹馬交易，所交易的核心貨品都是馬。從非洲一路走來，人類保留着遷徙的天性，移動的速度決定了遷徙速度，也影響了文明的發展進程。在汽車尚未發明的時候，人類的極限移動速度僅為每小時 65 公里左右，即馬最快的奔跑速度。公元前 2000 年左右，人類終於可以騎在馬背上馳騁

了，從此以後哪個民族征服了馬，就意味着征服了世界；哪個帝國擁有了馬，就擁有了踏平一切的戰鬥力。在歷代帝王和軍事家眼中，馬都是至高無上的戰略資源，馬助力羅馬帝國的發祥、十字軍的東征，同樣馬也是成吉思汗征服歐亞大陸的無二法寶。人類在馬背上創造的文明對世界格局的震動絕不亞於現代飛行器的發明。

茶馬貿易一直能夠從唐宋延續至近代，主要是由於中國缺少優良馬種。甚至在漢代以前，馬、驢、騾子、駱駝等騎乘工具或是馱畜，對於中國人而言簡直就是稀奇的物種。司馬遷將駱駝、驢、騾等稱為奇畜，表明當時漢地尚未飼養這些家畜，而正因漢地沒有所以稱奇。[①]漢武帝也曾為「汗血寶馬」興師動眾，執意出兵征討大宛，從而引發了中國歷史上唯一一次因爭奪馬匹資源而爆發的大規模戰爭。

中原缺馬，華夏文明的誕生地幾乎沒有這類物種，草原遊牧為生的匈奴人則較早掌握了豢養馬匹的技術，他們在進行較大規模的戰爭時總會帶大量馬匹同行。馴化，是有史以來物種間協作共生的奇跡，是人類佔據食物鏈頂端後的創舉，也是推動文明進程的加速器。被人類馴化後的馬、驢、騾、駱駝以及犛牛等，這些既可騎乘又可馱載的動物，幫助人類突破地域環境的阻隔，穿越人跡罕至的荒漠，翻越高寒缺氧的雪山，也促進了不同地域文明的交流。

公元 625 年大唐與吐谷渾開通互市，又先後與吐蕃、回紇、

---

① 《史記·匈奴列傳》稱「橐駝（駱駝）、驢、贏」為「匈奴奇畜」。橐駝（駱駝）、驢、贏（騾）均乃匈奴奇畜，並非中原家畜。

突厥開展了以絲綢、茶葉交換馬匹的互市交易，訂立了互市地點，建立各種互市制度並安排專人管理。互市初期，中原王朝主要用金銀、絹帛交換西域的戰馬和畜牧業產品，歷史上稱其以絲綢為主的「絹馬交易」。中原人用以交易的絲綢，對西域人來說是可有可無的生活附屬品，而中原人卻渴望得到代表國家軍事實力的戰爭武器——戰馬。在需求價值不平等的情況下，自然西域人擁有更大的易貨定價權。「以馬一匹，易絹四十匹，動至數萬馬」，「不平等」的絹馬交易很快給大唐王朝帶來了巨大的貿易逆差和經濟負擔，無以負荷。為遏制這樣的貿易逆差，大唐王朝逐漸開始由「絹馬互市」轉為「茶馬互市」，貿易主體由可有可無的絲綢演變為「不可一日不食」的茶葉。茶，成為中原可以與西域戰馬抗衡的重要物資，從此再也沒有從互市清單中消失。宋朝，更是訂立了「榷茶博馬」的制度，專以茶購買馬匹，禁止或限制他物與馬的交易。短短幾十年裡，吐蕃、回紇等地方出現了大量買賣交易茶葉的人，安徽茶、江蘇茶、湖南茶……來自中原各地的茶葉都可以在互市的市場中見到。「其後尚茶成風，時回紇入朝，始驅馬市茶」，「往年回鶻入朝，大驅名馬，市茶而歸，亦足怪焉」，唐代的《新唐書》《封氏聞見錄》都記錄下了這樣的互市盛景。

　　兩個不同地域、不同文明、不同生活習慣的民族間，能夠達成雙邊貿易並非易事，這取決於對所交易物品的普遍需求性，及所交易物品的對等價值。中原對馬的渴望由來已久，然而從「絹馬互市」過渡到「茶馬互市」，大唐王朝是如何在短時間完成這一完美的過渡，又是如何大幅提高茶葉市場需求，將大唐的貿易逆差局勢反轉？吐蕃、回紇、匈奴、吐谷渾皆不產茶，本無

飲茶習慣，更不了解茶葉的藥用功效及茶文化內涵，為何外來的飲品會成為比絲綢更珍貴的貨物呢？這樣的貿易地位的變化真正要歸功於那些和親公主們百年的文化鋪墊。

自漢代開始，歷代的和親隊伍源源不斷地將中原珍貴的茶葉、飲茶習俗、茶文化帶入鄰國的王室貴族中，推廣普及飲茶文化。這些努力逐漸地由上至下影響了吐蕃、回紇、匈奴、吐谷渾的飲茶習慣，每天食用油膩的牛羊肉之後，來一杯茶消脂解膩，不但增強了各民族的健康指數，也延長了當地居民的壽命，「寧可三日無糧，不可一日無茶」幾乎成為每個鄰國的飲食特色。茶葉成了西域民族繼小麥、青稞、鹽之外，每日最不可或缺的食物。在特殊的生存環境中，茶中的咖啡因、氨基酸和兒茶素被視為與人體所需糖分和電解質等同樣重要的生命元素。「茶為食物，無異米鹽，於人所資，遠近同俗。既祛竭乏，難捨斯須；田閭之間，嗜好尤切。」[1] 這樣健康的「癮品」讓鄰國無法拒絕。與裝飾外表的華服衣裳相比，每日皆飲的茶才是鄰國人民的生活必需。茶葉無可替代，茶馬互市也成為可以長久維持的貿易關係。

茶馬交易的制度自唐開始，在唐、宋、明三代漢人統治的王朝中始終沿用。中原王朝的歷代統治者都努力把控着對茶葉的絕對控制權，也讓茶葉成為之後千年裡中原地區用於換取馬及其他重要戰略資源的主要物資。茶，如同今天中東的石油，充當着經濟槓桿和政權保障的角色。到了宋代更是形成了系統的茶馬交易之法：以茶引作為茶葉經營的官方許可，茶馬司管理相

---

[1] 李昫等：《舊唐書》卷一七三《李玨傳》。

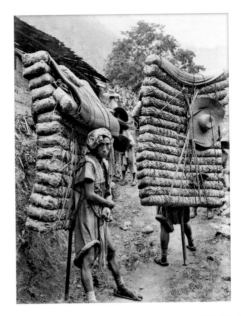

■ 1908 年 EH Wilson 拍攝的馬幫，每人要負重 317 磅茶葉。

關貿易實務，茶馬法確立各項貿易細則，完善的制度管理着所有
對外的茶葉貿易。元代由蒙元帝國統一中原和西北大陸，元帝
國不缺馬匹，茶馬交易演變成以銀兩及土貨與中原茶葉的貿易。
茶馬交易一直到明代又重新恢復，此時貿易實體則已經從「馬」
轉變成中原的「茶」。清代以後，隨着以馬為主力的冷兵器時代
謝幕，茶馬交易最終退出了歷史舞台。

　　現代遺存的茶馬古道，是中國西南地區另一種以茶易馬的
民間商貿的通道，源於西南邊疆的茶馬互市，興於唐宋，盛於明
清，二戰中後期最為興盛。茶馬古道分為三條線路，青藏線（唐
蕃古道）、滇藏線和川藏線，是中國與印度、尼泊爾、不丹等南
亞地區重要的貿易通道。茶馬古道因以茶易馬而得名，由民間

自發組織起來的馬幫 ① 引領，騾馬背着中國的茶葉經茶馬古道運輸到西亞、北亞乃至世界各地。

從茶馬古道的地理環境看，以高原山地為主，地勢險惡、山路崎嶇。西北亞及阿拉伯地區多荒漠和乾旱地區，不適宜馬匹長距離負重跋涉。雲南普洱茶中著名的「七子餅」茶，就是評估了騾馬在高原地帶長期負重的承受力後，通過精心計算而得出的專為茶馬古道這類長距離貿易之路所定製的商品。「七子餅」茶每七片稱為一提，每片茶餅重量是 357g，一提七餅的總重量為 2499g（近 2.5kg）。一件茶為 12 提也就是約 30kg，一匹馬左右各馱一件，共負重 60kg，這樣的重量也是騾馬翻雪山、過埡口長途跋涉途中的最大負載量。依此定製的「七子餅」茶也在茶馬古道上被運輸了百餘年，至今保留。

由於路途險惡，馬幫往往要行走大半年才得以完成一次茶馬交易，常會有大量的騾馬、馬夫從此消失在途中。但即便條件艱苦，也無法阻止一批批馬幫出行的腳步。幾百年來他們在西南地域留下的民間故事，以及茶馬古道上那些被馬蹄磨得鋥亮發光的青石板路，都見證着當年茶馬交易的繁華。

茶與馬，這兩個地球上毫不相干的物種在茶馬古道中找到交集。在這條古老的貿易之路上，茶葉與馬匹作為貨物的價值甚至超越黃金。或者説，在某種程度上它們本身就具備了貨幣的屬性。茶葉與馬匹讓不同地域的文明互通成為可能，輸送了文

---

① 馬幫，駝運貨物的馬隊，就是按民間約定俗成的方式組織起來的一群馬夫及其騾馬隊的稱呼。馬幫是大西南地區特有的一種交通運輸方式，它也是茶馬古道上主要的運載方式，為了面對險惡而隨時變化的環境、適應生死與共的生存方式，馬幫形成自己嚴格的組織和幫規，有幫內的習俗禁忌和行話。

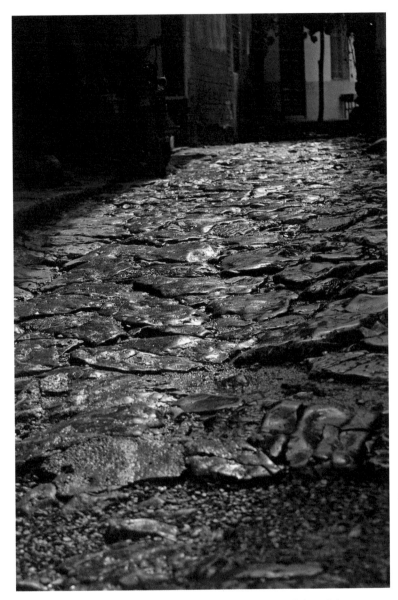

■ 茶馬古道上的石板路經歷幾百年的人馬穿梭，被磨得發亮。

化習俗、宗教信仰和科學技術，也由此加速了人類文明的進程，成就了黃金般燦爛的文化碰撞與對話。

## 五、茶稅──君王們的點金術

公元 755 年 10 月，一曲行雲流水、繞樑三日的《霓裳羽衣曲》戛然而止，經營了 137 年的大唐王朝盛世，如同當政七十古稀的唐玄宗李隆基，顯出了老邁之態。唐朝的衰亡從這一年開始進入了倒計時，中國茶葉之路也在這年開始判若雲泥。「安史之亂」對盛世大唐來說猶如一場驚天浩劫，貞觀之治、永徽之治、武周之治、開元盛世，一代代唐帝王的勵精圖治在短短幾年中灰飛煙滅。「宮室焚燒，十不存一，百曹荒廢……人煙斷絕，千里蕭條」，「天下戶口什亡八九，州縣多為藩鎮所據，貢賦不入，朝廷府庫耗竭」，經歷七年「安史之亂」的大唐王朝人口驟減，只剩唐朝頂峰時期的五分之一。[①] 這一劫難後，北部地區形成了藩鎮割據，各自為政，人民生活得不到保障，各藩鎮橫徵暴斂，民不聊生，大量北部居民被迫向南遷移。

曾經富庶繁華的絲綢之路也淪為藩鎮等勢力掠奪錢財之地，商人因安全和利益失去保障，如鳥獸散。絲綢之路的沒落，斬斷了中原的經濟命脈。天下動盪，財政吃緊，民不聊生蒼穹亂。此

---

① 《資治通鑒》記載：「是歲，戶部奏：戶二百九十餘萬，口一千六百九十餘萬。」王育民在《中國歷史地理概論》中提出：唐朝天寶年間戶口峰值為 8050 萬。葛劍雄在《中國人口發展史》的觀點是：唐朝人口峰值在 755 年前後，在 8000 萬～9000 萬之間。

時，中原政權不得不另闢蹊徑，調整對外的茶葉貿易渠道，從北上的陸上絲綢之路，轉而變成南下的茶葉貿易發展。茶葉、絲綢、瓷器都成了大宋海上貿易商品。

稅，是國家財政最重要的收入形式和最主要的收入來源，在中國的歷史上一直扮演着重要的角色，每一次重大的社會變革、朝代興衰，無不伴隨着稅制的調整。安史之亂後，稅收成了「絲路錢脈坍塌」、「國庫真空告急」之後的一根救命稻草。面對「安史之亂」留下的一片狼藉：北方河朔三鎮，藩鎮各自為政；邊疆駐兵，需要國家補貼；中原需要防遏吐蕃，人口大量南遷，幾乎無稅可徵。所有的財政收入唯能指望東南地區，依靠他們僅有的人力物力維持國家的財政運轉。好在南遷的人口增加了南方的勞動力，極大提高了當地的農業、手工業水平，南方經濟技術得到突飛猛進的發展。「賦出天下而江南居十九」，唐代中晚期乃至宋代，南方也成為國家經濟的重要支柱。

公元 783 年，唐德宗宣佈廢除原有的租庸調制及一切苛雜，不分主戶、客戶（外來戶），只要在當地有資產、土地，即算當地人，一律按資產和田畝徵稅，推行「兩稅法」，這是中國古代具有重要意義的賦稅制度改革。兩稅法減輕了人民的負擔，緩解了土地集中、貧富不均的經濟現狀。幾年後，漆器、竹木、茶葉、鹽鐵等商業稅也被一一納入徵收之列，為戰後大唐籌集糧餉、對抗藩鎮積聚財力。朝廷在產茶地區及各大茶葉交易集散地設官徵稅，以茶葉銷售收入的 10% 作為稅金徵收，這是中國歷史上最早徵收的茶葉稅收，也開啟了中國歷史上中央集權徵收茶稅的漫長歷程。

公元 793 年，隨着茶葉的普及，茶稅被列為單一稅種徵收，

當年全國財政茶稅收入便達四十一萬貫，與鹽稅收入相當。在此後的短短幾年裡，國家的經濟狀況就得到了有效改善。當權者很快意識到推行茶稅所帶來的財政收效，並決定加大收益。在不調整徵稅比例的前提下，唯有刺激茶葉的人均消費量，擴大市場銷售份額、增加購買率，方可提高茶稅的徵收收益。讓茶葉不再是帝王將相的奢侈飲品或祭天時的珍貴貢品，而是讓更多的中原民眾像西域各民族一樣，視茶如米，待茶如鹽，養成每日飲茶的習慣，這似乎就成了當務之急。同時，要讓更多的大眾了解飲茶對身心的益處，懂得購買茶葉時的鑒別方法，掌握簡單的烹煮茶葉的技術，這些也都該是推廣飲茶的有效手段。而正是在同時代，出現了《茶經》這樣一本系統的茶著作。

公元 780 年陸羽所著《茶經》之內容，與時代需求不謀而合，7000 餘字的《茶經》填補了世界茶學領域專業著作的空白，也摸準了政策的「文化脈搏」。如果說《黃帝內經》是中醫學科的發端，那麼《茶經》就是茶學成為系統性學科的源起，而之前關於茶的記錄都是零散的知識積累。《茶經》成為唐代政治家們宣傳茶文化、倡導全民飲茶、刺激茶葉消費的經典名著。其貌不揚、口齒不清、性格古怪、默默無名的陸羽（字鴻漸）也一時間名聲大噪，成為政商各界推崇的對象。陸羽晚年深得唐皇厚愛，多年隱居江南，遊歷茶山。這部唐代的經典茶著作，也在特殊的政治經濟背景下，變成刺激茶稅政治宣傳的「軟廣告」。有趣的是與《茶經》同時代的《封氏聞見記》中所記錄的「楚人陸鴻漸為茶論，說茶之功效，並煎茶、炙茶之法。有常伯熊者，又為鴻漸之論廣潤色之，於是茶道大行，王宮朝士無不飲者」，兩次提到的是《茶論》而非《茶經》。中國傳統文化中，南北之道謂之

明·嘉靖刊本《茶經》書影

■《茶經》

經，東西之道謂之緯。經正而後緯成，經為永恆之真理，而經書則被視為普世經典之作。中國可以稱得上經書的作品有着特定的標準，如代表儒家經典的《易》《詩》《書》《禮》《樂》《春秋》六經，道家的《道德經》，醫家的《黃帝內經》等，能稱為「經」的作品屈指可數。按《封氏聞見記》的說法，如陸羽最初所著為《茶論》，最後才成為《茶經》，不知是否是當時統治階層出於茶文化推廣的考量，才將《茶論》榮升為《茶經》，讓世人作為茶學綱領傳播。

　　在任何時代推廣文化，影響有影響力的人群永遠是最快速、最有效的方法。《茶經》被當政人士不斷力薦，用於向南方中高

層權貴及文人雅士階層推廣喝茶的種種益處，科普烹水煮茶的方式、茶具茶器的選擇及茶道文化等林林總總。這本唐代的「格調」書深深影響了唐代的文人階層及普通民眾，夜晚與友人在亭中共品茶湯、吟詩答對、揮筆潑墨成了附庸風雅的生活典範。治世修文，化育人心，政治加文化不斷推動着茶在社會各個階層中的普及。唐代茶葉種植地區已擴展到峽州、襄州、壽州、常州、綿州[①]等地，這些唐帝國國庫的綠色黃金，在唐王朝版圖上的各個山間溪谷不斷生長，經蒸壓製餅後銷往各地，化成尋常百姓家碗杯中的一抹幽香和回甜，也化作唐王朝一筆可觀的財政收益。

「安史之亂」之後，大唐王朝又維持了 130 年的江山，很難想像，如果中國沒有茶，歷史是否會被改寫。茶稅肇始於此，且茶稅在各稅種中是最無法取代的一支，一經推出便在歷朝稅務政策中效法千年。從此，每當國家財政出現困難，茶稅總會「助於危難」、化解危機。「茶為食物，無異米鹽」，茶稅成為大唐王權的「點金術」。茶、鹽、酒這類製作方法相對簡單、生產週期較為短暫、原材料來源分佈廣泛、利潤豐厚的快速消費品，在大唐中後期逐漸成為國民經濟的支柱產業，也變成了當朝課稅的「頂樑柱」。

公元 835 年，全唐飲茶成風，各界嗜茶成癮，民眾已然普遍養成了飲茶習慣，茶成為國民大眾的每日必需。此時，唐朝第十四位皇帝唐文宗覺得時機已經成熟，他不滿於局限的茶稅收益，欲將這個「錢袋子」變成國家財政的「無限額提款機」。於

---

① 陸羽：《茶經·八之出》

是，在這一年提出了「榷茶」政策，以全面壟斷茶葉資源。茶葉買賣由原本的民營經濟轉為國家專賣。

榷，本意是活動的獨木橋，獨木的一頭有支點，設在城門口連接繩索，繩索的另一端由城門上的士兵掌握。換而言之，獨木橋由官方掌握，橋上所過之物，為官掌控，由政府專有。榷茶，即民間所種之茶必須統一由國家收購，然後批發給商人，再由商人轉手賣出。「榷茶」政策推行當年，政府便命茶農將自家茶樹移植於官辦茶場，實行統製統銷，同時下令銷毀民間的所有存茶，徹底壟斷茶葉的生產貿易。這樣做可以說是榨取了茶葉所能創造的全部經濟利益。面臨相同命運的還有鹽，同一時期，榷鹽法的推行將鹽價推高十倍。茶鹽交易在國家管控的機制下運營着，被這個開足馬力的「榨汁機」榨乾了最後一滴利潤。開成年間（公元 836-840 年），是「榷茶」政策推行的第一個五年。據記載，當時一個產茶縣的茶稅便可抵得上當朝財政一年所徵收的礦冶稅。到了之後的唐宣宗時期（公元 846-859 年），「天下稅茶，增倍貞元」，茶稅年收入達 80 萬貫，已成為與鹽、鐵等並列的主要稅種，此時距離最早的茶稅徵收政策出台還不到百年的時間。時隔千年後的 1773 年，另一場關於茶稅的起義在北美的土地上打響，面對英國人高昂的不平等茶稅，一個民族憤然崛起與之鬥爭，最終誕生了現今世界的超級大國——美利堅合眾國。

茶，如今已是世界半數以上人口每日不可或缺的飲品。而歷史上的茶稅，則是歷代君王手中的「點金術」，茶稅貫連着人民的利益，關乎着財政的安危，也左右着大國的方向。

# 六、海上絲路

陸止於此，海始於斯。

中國有蔓延 18000 多公里的大陸海岸線，還有 6000 多個島嶼環列周圍。自我們先祖遷徙的腳步抵達海岸線，便以舟為車，以楫為馬，開始了對海洋不斷的探索和征服。8000 年前先祖們觀察落葉、浮木、竹子在水上漂流的過程，從中得到靈感發明了最早的航海用具：獨木舟。自此，人們開始了征服海洋的步伐。而茶也隨着人類的足跡踏上不一樣的土地。

現今，全世界有 160 多個國家飲茶，但對茶的稱呼及拼寫方式卻不太相同。根據發音的不同，可以將茶的名稱分為「tea」和「cha」兩大類。由發音的不同可以推演出這樣的結論：但凡茶葉沿着陸上絲綢之路進行商貿的國家，皆稱茶為「cha」（近似「茶」的發音）。如蒙古的 chai，伊朗的 cha，土耳其的 chay，阿拉伯

■ 跨湖橋遺址出土的世界最早的獨木舟，距今約 8000 年，由浙江省博物館展出。

的 chay，俄羅斯的 chai，波蘭的 chai，等等，在這些國家的茶葉是通過張騫開拓的陸上絲綢之路，由中原腹地經玉門關、陽關，途經西域在各國完成交易的。另一類「tea」的稱呼，則是以福建當地對茶的諧音 TEY（替）為詞源，茶葉沿着另一條路線從中國南部運抵東亞、南亞乃至中歐、北歐。比如馬來西亞的 teh，斯里蘭卡的 they，荷蘭的 thee，英格蘭的 tea，德國、芬蘭的 tee，法國的 thé，意大利的 tè、丹麥的 te。各國「茶」的不同發音，為我們清晰地繪製出茶葉在歷史上的傳播路線，並勾勒出全球極為重要的兩條貿易路線，一條是陸上絲綢之路，另一條是海上絲綢之路。

　　陸上絲綢之路和海上絲綢之路，這兩條商貿之路都源起於具有全球視野、雄才大略的漢武帝。自張騫開闢了陸上絲綢之路，鑿通了中原與西域的地理界限，中華民族便打開了國門，開始了「日月所照，江河所至，皆為漢土」的盛世時代。隨着文景之治的成功，大漢王朝的足跡已遍佈長城屏障以內的疆域，富足的

## 世界各地茶的不同叫法

| 陸上貿易傳播途經國家及地區 | | | | 海上貿易傳播途經國家及地區 | | | |
|---|---|---|---|---|---|---|---|
| 蒙古 | isai | 阿爾巴尼亞 | qaj | 荷蘭 | thee | 荷蘭 | tee |
| 伊朗 | chai | 克羅地亞 | caj | 英格蘭 | tea | 愛沙尼亞 | tee |
| 沙特阿拉伯 | shay | 日本 | cha | 德國 | tee | 拉脫維亞 | te |
| 印度 | chai | 埃及 | shey | 匈牙利 | tea | 冰島 | tea |
| 俄羅斯 | caj | 哈薩克斯坦 | caj | 法國 | thé | 愛爾蘭 | te |
| 土耳其 | cay | 烏克蘭 | caj | 西班牙 | té | 瑞典 | te |
| 巴基斯坦 | chai | 保加利亞 | caj | 意大利 | tè | 蘇格蘭 | te |
| 葡萄牙 | cha | 越南 | tra | 丹麥 | te | 奧地利 | tee |
| 羅馬尼亞 | ceai | 泰國 | cha | 瑞士 | tee | 印度尼西亞 | teh |
| 摩爾多瓦 | ceai | | | 挪威 | te | 馬來西亞 | teh |
| | | | | 比利時 | thé | | |

■ 世界各地茶的不同叫法

漢帝國開始探索更遠的地方，並將目光投向了廣袤無垠的南海。漢武帝憑藉強大的水師實現了對東甌（今浙江省東南部）、閩越（福建地區）、南越（廣東廣西部分地區）等沿海地區封建割據政權的統一，鞏固了海上疆土，累積了航海經驗，推動了華夏航海事業發展。這些為開闢東南亞至印度的海上絲綢之路，將中國的絲綢、茶葉運往世界奠定了基礎。

　　到了唐代，人們從中空的竹節在水中浮起的現象中得到靈感，發明了水密隔艙技術，即將船艙分隔成若干隔艙，縱使單一隔艙受損進水也不會影響其他隔艙的安全使用。這保證了船在大海航行時，即使有某一船艙破損進水，仍可以安全航行到下一個港口再進行修補，也讓遠航成為可能。水密隔艙的發明為中國唐、宋、元、明，歷代偉大的航海家提供了安全的技術保障，甚至還被馬可·波羅記錄在書中，令歐洲造船業爭相效仿，並在千年之後的全世界航海業中得到了大規模應用。到了宋代，宋人在先祖發現磁石指南原理的基礎上，運用磁鐵製造技術發明了指南針。指南針就好像行車的 GPS、飛機降落的導航燈，為每個乘風破浪的遠航者指明方向。航海家們不用再夜觀星、晝望日，不論晴天陰雨，船隊都可以在茫茫大海有方向地航行。指南針為後來西方先進科技所吸納，與天文、地理、造船技術相結合，為西方世界爭霸海上、探索未知領域提供了先進的技術支持，也標誌着原始航海的終結，計量航海、科技航海的新開始。

　　如果説漢武帝時期打通的陸上絲綢之路和海上絲綢之路是開啟了中西貿易的源頭，那麼從唐伊始到宋明清，以茶葉貿易為主的海上貿易則將這一中西貿易推向了輝煌。漢代鑿空絲綢之路開始了最早的中國與西方文化貿易的交流，但東漢至隋唐，中

■ 水密隔艙模型

國長期處於分裂和戰亂之中，經濟停滯，交通阻絕。直到唐代重新開始經營西域，絲綢之路才得以再次繁榮。「安史之亂」後，藩鎮割據，吐蕃勢力向北擴展，陸上絲綢之路幾近中斷，大量滯留在大唐的西域商人、各國使者被迫從海路返回。公元763年，「安史之亂」結束，唐朝在廣州設立市舶提舉司，負責徵收外貿商稅、檢查來往船隻、收購專賣品，旨在開拓南部海上貿易，這也宣告了中國海上貿易時代的到來。靖康之難後，南宋偏安於半壁江山，致使政治中心南移，也進一步帶動了南方手工業的繁榮及海上貿易的發展。

　　唐末，陸運轉為海運。貿易方式的變化，被茶用另外一種方式記錄了下來。唐末之前，中國人喝茶多煮飲法，即茶葉放在容器中長時間燒煮，並加配料調味，這樣的飲茶方式在陸上絲路途經的有些國家至今仍有所保留。而通過海上之路傳播茶葉的國

家多以沖泡茶葉的方式飲用，講求將茶水分離。不同的傳播路徑，將茶的演變引向了截然不同的方向，也轉化為無窮的美妙可能。

## 七、海上神藥

　　永樂三年，即公元 1405 年，兩百多艘大大小小的寶船，載着 2 萬餘人的船隊，浮現在海平面上，聲勢浩大地從太倉的劉家港出發，駛入了東海。這支巨大的船隊在之後的 28 年間航行在東海、南海、太平洋、印度洋、阿拉伯海、孟加拉灣，頻繁出沒於蘇門答臘、菲律賓、泰國、爪哇、印度、斯里蘭卡，船員的足跡遍佈東南亞、阿拉伯半島，甚至遠至非洲東海岸，歷史上稱他們為「鄭和寶船隊」。領航者鄭和率領寶船隊多次往返「西洋」，比哥倫布發現新大陸，達伽馬發現印度，麥哲倫環遊地球，足足早了近一個世紀。鄭和寶船隊不用一兵一卒、一槍一炮，用中華民族的氣度和強盛，向各個大洲的人民展示了中國的雄姿，將中國人民勤勞智慧的結晶——茶葉、絲綢、瓷器等遠播到沿途的 30 多個國家，將華夏民族的文明之種播撒在所到之處的土地上。今天的東南亞，仍有許多與鄭和有關的山水、建築與寺廟，記錄了鄭和當年的足跡。馬六甲的三寶山、三寶井，爪哇的三寶港、三寶洞，泰國的三寶港、三寶塔，各地的三寶廟、三寶塔，都是以鄭和的小名「三寶」命名，以紀念這位對東南亞文明有着極大貢獻的華人，並將他尊為神明供奉。「宣德化而柔遠人」，強盛的明帝國派出寶船隊一次次航行在廣袤無際的海洋，

■ 馬六甲的三寶廟

載着大明國琳瑯滿目的珍貴財寶在東南亞、阿拉伯半島宣揚着中原帝國的強盛和繁榮。所帶去的絲綢、瓷器、茶葉，也成為這些國度人民所見過的最珍貴的禮物，撥動着他們的心弦。他們對神秘的中原大地由衷地嚮往，渴望着有朝一日可以乘船遠抵中原一睹大國風采。這是沿途各國對茶的最初認識，也孕育着不久即將颳起的全球茶葉風暴。

從中國寶船隊的七下西洋開始，全球一體化的海洋時代已宣告到來。中國航海業的發達得益於幾朝幾代人對航海事業的拚搏奮鬥，也得益於中國獨有的「茶葉」神藥的庇佑。

海上航行除了要防範無可預知的風暴與礁石，疾病是另一個阻礙人類征服海洋的難題。15 世紀末，航海家達‧伽馬首航印度洋，90 天的航期，170 名船員僅剩 55 人健康返航，這讓大家第一次關注到壞血病的存在。全身無力、精神抑鬱、營養不良、牙齦腫脹出血、關節肌肉疼痛等，各種疾病困擾着海上乘風破浪的水手。16-18 世紀，壞血病奪走了約兩百萬船員的生命。即便到了 18 世紀中期，鄭和七下西洋後的 300 年，壞血病仍是

海上航行的噩夢。在長時間的遠洋旅途中，有大批量的船員因壞血病而死去。然而，在中國的航海歷史上，這樣的疾病卻並未帶來困擾。中國船員擁有甚麼樣的神力，可以遠離海上「死亡魔咒」——壞血病？

　　大多數動物可以從葡萄糖中合成足夠的維生素，但是靈長類和天竺鼠的新陳代謝缺乏此功能。如果連着 6 ～ 12 週沒有足量的維生素補充，則會引發壞血病（也稱維生素 C 缺乏症），甚至危及生命。海上動輒數月、數年的漂泊，不易保存的蔬菜水果總在航行的前幾週便消耗殆盡，而遠洋航行沿途又總是無法及時補給，久而久之，船員們極易染上重疾。美國植物學家約瑟夫·班克斯發現，飲用中國茶葉足以預防航海中所患的壞血病。茶葉中的維生素 C 含量豐富，每天 2 ～ 3 杯茶就可以滿足人體一天所需的維生素 C 總量。而中國自古有飲茶的習慣，不論是陸地遷徙還是遠航大海，中國人總會想盡辦法給自己沏上一壺熱茶，消解一天的乏累。殊不知這一杯熱茶中富含的維生素 C，在悄無聲息之中幫助了遠航的船員們免受壞血病的困擾。新鮮蔬果也許無法及時補充，但便於長期儲存的茶葉卻可以充足攜帶。同時茶葉中富含茶多酚、氨基酸、咖啡鹼及其他人體必要的微量元素，是航行旅途中的最佳飲品。徐福、鄭和等一代代中國航海家，滿載中國的茶葉、瓷器、絲綢遠赴異國，不僅向他國展示中國的強大國力，將國人手工業的精粹贈予對方，更是靠着茶葉供給的充足維生素抵禦了海上的各種疾病，一再突破遠洋記錄。茶葉默默守護着中國船員的健康，暗中助他們探索未知的陸地和神秘海洋，在中華民族的航海史上不斷書寫輝煌篇章。

# 八、嗜茶成癮的日不落帝國

千萬年前自先祖踏上中華大地，中國便是茶葉賽場上無可匹敵且絕無僅有的領跑者。茶自古以來都是中華大地繁榮的縮影。從茶伴隨上古先祖茹毛飲血開始，到隋唐時期國富兵強，茶業興盛；重視文化的宋朝，對茶的追求也達到了極致；明清更是將製茶工藝推動到了蓬勃發展的新時代。中國的茶不但伴隨着王朝的興衰，也塑造着世界的風貌。茶引領了日本的儀軌，重塑了歐洲的海上版圖，加速了英國的工業革命，也推動了全球貿易。茶不只牽動中國，更改變了世界。反觀茶之於中國，國興則茶興。隨着鴉片戰爭告終，中國國門打開，五口通商，全國上下茶業出口大繁榮。日益增多的茶行、茶貿易，讓中國的茶產業扶搖直上。但這樣的好景不長，1921 年，中國茶產業從昔日壟斷的出口貿易，即全球 100% 的佔有率，萎縮至僅 9% 的窘境。這短短的幾十年，是誰悄悄撼動了中國茶的千年基業？

時光回到 1662 年的一場訂婚宴，宴會的主角是英國的查理二世和遠道而來的葡萄牙公主凱瑟琳。宴會奢靡至極，各國的皇宮貴族都盛裝出席。不遠處停靠在海港上的皇家查爾斯號，正在卸載從葡萄牙帶來的珍貴禮物。公主的嫁妝史無前例的豐厚，除了金銀珠寶，摩洛哥的丹吉爾港，印度孟買的所有權，還有葡萄牙船隊從世界各地蒐羅來的奇珍異寶──美洲的蔗糖、印度的香料以及一箱來自神秘中國的神奇樹葉。宴會上，儘管查理二世絕代風華，然而還是凱瑟琳公主紅酒杯中的琥珀色飲品引起了貴族們更大的關注，它不是法國的葡萄酒，也不是德國的啤酒，更不是蘇格蘭的威士忌。公主所經之處，玻璃杯輕輕晃

■ 凱瑟琳公主肖像畫（1665 年由 Peter Lely 繪製）

動，茶的神秘木質香和花果芬芳瀰漫在整個宴會大廳。

自 1298 年《馬可‧波羅遊記》問世，整個歐洲都被書中描述的繁榮東方所震撼，遙遠東方國度的繁榮富饒深深吸引着歐洲版圖上的每個人，無數人開始揚帆遠航。直至公元 1516 年，葡萄牙的探險家們第一次成功穿越馬六甲海峽，踏上中國的土地，並帶回各種奇珍異寶，東方的一切都讓人如此癡迷。

公元 1559 年，《航海旅行記》發表，文中第一次記錄了遙遠中國有一種神奇的植物葉片，它極其珍貴，可以治療各種疾病。第二年，在中國生活了 4 年的傳教士回國後，再次向世人描述了這片神奇的樹葉：在神秘的東方，貴族們飲用一種紅色的苦味飲料，它可以治癒疾病，是神奇的中國藥草。在這之後的半個世紀裡，歐洲人耳聞目睹了越來越多從東方歸來的達官貴族所描述的中國神秘草藥，大家都渴望着能喝上一口，消除病痛，延年益壽。

1607 年，當英國的三艘船隻駛向北美洲建立的第一個殖民地弗吉尼亞時，在直布羅陀海戰中大敗西班牙海軍的荷蘭人，開始通過其剛剛成立的東印度公司商船，把中國的綠茶從澳門運抵爪哇，開啟了第一次的茶葉貿易，第一箱茶葉就這樣從神秘的東方運抵歐洲，在歐洲的土地上開枝散葉。醫師開始對茶葉推崇備至，稱之為「無與倫比」的植物：它能帶來健康、祛病消疾，甚至使人活到高壽。醫生們鼓勵全民飲茶，最初可以飲用 10 杯，病人飲用 50 杯，上限 200 杯。而在英國的民眾間，茶從來只有聽說，卻從未有人品嚐。當時倫敦有一間咖啡館有少量茶出售，價格卻是高得離譜。來自葡萄牙的凱瑟琳公主也對這東方的樹葉情有獨鍾，她的青睞使這片神奇的東方樹葉再一次征服了整個英國的貴族階層。從那一天開始，英國人便心甘情願當上了「茶奴」。

一年後，在查理二世夫婦結婚紀念的慶典上，詩人為「飲茶皇后」凱瑟琳獻上了詩作：「花神寵秋色，嫦娥矜月桂。月桂與秋色，難與茶媲美。」1664 年，東印度公司從荷蘭商人這裡購買 2 磅茶葉作為禮物送給查理二世及凱瑟琳皇后。儘管茶葉從鮮葉採摘、製作到運抵英國需要一至兩年的時間，茶葉的價格仍舊奇高，甚至抵過大眾階層一兩年的工資，這些都絲毫沒有改變英國人對中國茶的嚮往。茶，被英國皇室推到了時尚的浪尖，成為上流社會身份和地位的象徵。

貴族紳士對茶葉趨之若鶩，被咖啡館「禁足」的上流社會女性更是茶葉的主要追捧者。女主人們在家中舉行茶會，印度的棉製印花桌布上，擺着花園裡摘下的新鮮小雛菊，來自中國的精美瓷器和各種銀質茶具也被一一擺上桌，管家將上午新鮮烘焙

的點心和水果端上，女主人取出腰際上掛着的小鑰匙，打開櫥櫃中精雕細琢的象牙茶匣，取出珍貴的中國茶，親自執壺，為賓客一一加水沖泡。女主人找到了新的人生樂趣，丈夫也不再整日待在咖啡館消磨時間，他們共同精心準備着家中的重要節目——茶會，邀請遠方的貴族親戚和親密摯友。與此同時，女性的社會地位也逐漸提高，1717 年，名為「金獅」的茶館開放，成為第一家對女性開放的茶館，之後，茶館陸續對婦女開放，成為很多女性自由交談、會晤朋友的最佳選擇。

　　不僅是貴族階層，而且連醫生、藥師們也極力推崇東方的神奇樹葉。「無論甚麼植物都不能與茶葉相提並論。這種植物，既可以免除一切疾病，又可以益壽延年。除了增強體力外，茶葉還可以防止膽結石、頭痛、發冷、眼疾、炎症、氣喘、胃滯、腸病等，並且可以提神醒腦，提高思考與寫作的工作效率。只不過茶具都是很珍貴的，中國人對茶具的喜愛程度就像我們喜歡珍寶一樣。」[①] 醫學專家們從專業的醫學角度將茶葉描繪成珍貴的萬病之藥。

　　17 世紀的英國餐桌上，茶杯空了又滿，反反覆覆；17 世紀的海上版圖上，木質帆船乘風破浪，來來回回，運輸着源自中國的神奇樹葉。英國從 17 世紀初對茶葉聞所未聞，到當今每個英國人養成每天 3 至 9 次的飲茶習慣，短短幾個世紀裡，茶擊敗了琴酒、咖啡、啤酒等各種飲品，佔了英國飲品消費的半邊天下。到了 18 世紀，英國茶葉的進口量在短短一百年時間內暴增

---

① 威廉‧烏克斯：《茶葉全書》，儂佳、劉濤、姜海蒂譯，東方出版社，2011 年 6 月。

■ 英倫風格茶具搭配小花格桌布

了 25000%。18 世紀末，英國僅倫敦就出現了 2000 多個茶館，茶之芬芳無處不在。

「下午四點的鐘聲，一切因茶而停止。」下午四點是正統的英式下午茶時間。除了地震和恐怖襲擊，恐怕很難再有甚麼事情可以讓英國人放下手中的茶杯了。

1707 年，Fortnum & Mason 正式對外營業，7 層樓高的英式建築，藍色的包裝和店舖形象，很快成為英國人下午茶的標誌。在英國眾多著名的下午茶場所中，它是當仁不讓的首選，也是英女皇最愛的皇家茶館。這裡的英式下午茶傳統一直延續百年，整個大廳裝潢都是優雅的薄荷綠，淡淡的奶茶香氣與古典的鋼琴音符一同飄在空中。精美的淺藍色鑲邊骨瓷茶具、特製的三明治和司康餅都在訴說着百年前的下午茶故事。

■ 象徵苦味的茶與象徵甜味的糖相搭配。

　　當 Fortnum & Mason 外牆上重達 4 噸的大鐘指向下午四點時，人們開始不約而同地將白色的方糖投入深紅色的茶湯之中，用精美的銀質湯勺輕輕攪拌，平衡着甜和苦這兩種截然不同卻又能相互平衡的味道。人類口腔中的味覺感受器所感知到的不同滋味，攜帶着飲食中的不同信息。甜味是糖類物質的信號，然而，糖不僅是甜味而且是維繫人體生命代謝的基本能量來源。自從十字軍在第一次遠征中，在黎波里發現這種甜美的汁液後，歐洲人便開始在各個殖民島嶼種植甘蔗。對甘蔗的榨汁、蒸煮創造了歐洲人餐桌上無比潔白珍貴的方糖。

　　苦味是有毒物質的信號，與咖啡一樣，茶中所含咖啡因是其苦味的來源。咖啡因對生物機體有毒性或強烈的生理作用，但它卻被人類所利用，用於消炎、治病、生津、解乏。到目前為止，人類仍然是自然界唯一有能力利用咖啡因的生物，從提神醒腦到克隆人類胚胎幹細胞，咖啡因都發揮着其關鍵作用。

　　當苦味的茶在英國市場銷售，英國人順帶銷售了甜味的糖。這分別代表着兩極的味道，竟然在英國人的茶杯中被銀質湯勺融合成如今風靡全球的下午茶文化。甜與苦交融，承載了過往

五百年的世界近代史，並將王朝的崩塌、帝國的崛起、權力的交替、經濟的興衰、殖民的戰爭、自由的革命等，全都融化在手中的茶湯之中。

時光回到碎花布裝點的茶桌，桌上盛放的銀製三層點心盤是紅茶的最好搭配。從三層點心盤最底層鹹點心、三明治，到中間層英國傳統的司康、培根捲等鹹甜組合，再到頂層的蛋糕、水果塔以及各種甜品。由下至上、由鹹到甜、由淡到濃，豐富了整個下午的時光。

各類瓷器、銀器是下午茶的最好點綴。抵港的貨船上除了茶葉，還有獨具東方風情的各色茶具——茶壺、小深盤、牛奶壺、茶罐、茶匙及茶杯碟，無不吸引着貴族人士的目光。貴族乃至平民階層將茶葉和瓷器購置回家，放在最隱秘的櫥櫃中，待到貴客聚餐時才小心翼翼地拿出，反覆擦拭後使用。

茶，增進了英國人的生活情趣，優雅了整個國度。18世紀《英語大辭典》的編撰者塞繆爾·約翰遜曾寫下：「我是個義無反顧的茶癮君子，二十年來飯桌上只與此種植物榨取物為伴；熱水壺日日難以消停；午後以茶為消遣，午夜以茶做慰藉，夜幕降

■ 英式下午茶三層點心架

臨時以茶相迎。」《傲慢與偏見》中也描繪了茶給英國人帶來的美好時光：「茶壺送進書房來時，房間裡立即瀰漫着沁人心脾的芳香。一杯茶落肚後，整個身心得到了極好的慰藉。綿綿細雨中散步歸來，一杯熱茶所提供的溫馨美妙得難以形容。」

英國乃至整個歐洲流行着各種中國元素，茶具、家飾、各色中國的綾羅綢緞。優雅的英國人不滿足於中國人的茶具，他們為配合自己的飲茶習慣，改進了瓷器的外形和大小設計出特別的英式茶具。18 世紀中期，英國更開始在本土研製茶具，韋奇伍德（Josiah Wedgewood）開始用鹽釉、瑪瑙釉、玳瑁釉等材料生產瓷器，在英國聲名鵲起。他為 Charlotte 皇后獨家設計的一系列產品被皇后任命為「皇后陶瓷」，並獲得「女王御用瓷」稱號，成為自景德鎮瓷器之後又一優質瓷器的代名詞。18 世紀末，英皇使節將 Wedgewood 的花瓶贈予乾隆皇帝作為壽禮。而今 Wedgewood 骨瓷仍以其高品質、細膩質地和高度的藝術性，風行全世界。

用精美的瓷器和來自東方的茶葉招待客人成了十八世紀社會生活的重要組成部分，不管是達官貴人，還是平民百姓，都有一套屬於自己的茶具和飲茶儀式。普通的女僕，每天也必須喝兩次茶以顯示身份，並將此寫入契約中。「2 月 19 日給簡·道伊的 9 個月的工資是 15 磅 16 先令，她被允諾得到一磅的茶葉，價值 16 先令。」[1] 工人階級在三餐後飲茶，苦味的茶葉加入甜味的蔗糖，給人帶來能量並緩解一天的疲勞。到了 18 世紀末期，貧民

---

[1] 威廉·烏克斯：《茶葉全書》，儂佳、劉濤、姜海蒂譯，東方出版社，2011 年 6 月。

飲茶的風俗也越來越盛，英國勞動階層願意將食物開支的 12%
花在肉類上，2.5% 花在啤酒上，10% 花在茶葉和糖上，英國人
每人每天的飲茶量超過兩磅，英國由此步入了全民飲茶的時代。

英國的一切都因茶的到來而變得不同。從最初歐洲人眼中的
「蠻荒之地」，蛻變為知茶得體、優雅有禮的紳士國度。一片小小
的東方樹葉，改變了英國人的飲食文化，影響了英國人的消費模
式，重建了英國的社會格局。至此，來自中國的茶葉已在歐洲西
北部的不列顛群島之上，衍生出了一個嗜茶成癮的日不落帝國。

# 九、帆船，世界貿易的海上馬車

六千年前，古埃及人駕駛着帆槳船，沿着尼羅河航行到地中
海，運回西奈半島的砂岩、銅礦，黎巴嫩、敘利亞的橄欖油和
雪松，努比亞的金礦、紫晶，開啟了世界上最早的海上貿易。
1298 年《馬可‧波羅遊記》變成了歐洲人手中的中國旅遊攻略，
書中所描繪的富饒而繁盛的金銀帝國成為歐洲人地理大探險的
一大動因。1405 年，有史以來最龐大的船隊，從中國的東方駛
出，駛向廣袤的印度洋。鄭和船隊的船艙中載滿了大明王朝帶
給探訪國統治者的禮物——珍貴的絲綢、精美的瓷器、中國的茶
葉，以及來自中國的植物和牲畜，向大洋彼岸昭示着東方永樂皇
帝的權力與財富，他們的傳奇也被競相傳頌到歐洲探險家們的
耳中。

在歐洲地理大發現的大航海時代到來之前，並沒有人願意
遠渡重洋，越過死亡之海到東方經商。當時的阿拉伯人是神秘

東方與西方世界的橋樑，馴養的駱駝滿載着各色異域物資由陸上絲綢之路輾轉來到歐洲的市場，乳香、沒藥、豆蔻、絲綢、瓷器、茶葉，不斷充斥着地中海的貿易市場。雖然價格高昂，但歐洲人仍將其視若珍寶，趨之若鶩。

這樣的平衡被奧斯曼土耳其帝國打破，1453 年羅馬帝國首府君士坦丁堡被奧斯曼土耳其人所攻陷，土耳其人掌控了東方陸路及海路的所有商貿交易權，層層的稅收、剝削導致香料、絲綢等物資價格猛增。此時的歐洲已深陷貴金屬危機，大量的金銀流出以換取來自東方的絲綢和香料。面對日益空虛的國庫，有一個國家開始鋌而走險，他們迫切希望能尋找到一條繞過地中海直達東方的海上新航路，開闢本國直接的貿易航線。

葡萄牙位於歐洲西南伊比利亞半島西部，比鄰大西洋，佔地不到十萬平方公里，僅相當於中國江蘇省的面積，土地貧瘠，資源匱乏。葡萄牙的航海家們不得不賭上一把，將希望寄託在幾艘微不足道的帆船上，祈禱船隻能衝破「死亡綠海」大西洋，抵達幸福的彼岸。水手們不斷衝破地域界線，沿着非洲西海岸一路向南。

自此，歐洲的大航海時代開啟。1487 年葡萄牙航海家迪亞士發現了好望角，1492 年代表西班牙的哥倫布橫渡大西洋發現了美洲，1498 年葡萄牙貴族達‧伽馬繞過好望角抵達印度。1519 年麥哲倫開始了代表西班牙國家的環球航行。在短短半個世紀中，空白了幾千年的歐洲航海史被一次次地改寫和刷新。當西班牙、荷蘭、法國、英國一一從黑暗的中世紀走出來，各自完成統一及中央集權，加入海上霸權的爭奪，歐洲的航海業迎來了更輝煌的一頁。1588 年英國擊潰西班牙「無敵艦隊」，1595

年霍特曼率領第一支荷蘭遠征東方的船隊駛達印尼萬丹，之後，荷蘭紛紛組織公司掀起東方貿易熱，單 1598 年就有 5 支船隊共 22 艘船航抵達亞洲。1619 年，荷蘭人佔領印尼雅加達，並將雅加達改名為巴達維亞，從此巴達維亞成為荷蘭在亞洲的殖民統治中心，荷蘭對華貿易也主要通過巴達維亞來進行。17 世紀中葉英國與荷蘭進行了 9 次海戰，18 世紀中葉英國與法國進行了 7 年戰爭，取得了海上霸主地位，之後英國的詹姆斯·庫克在三次南太平洋考察中先後將新西蘭及澳大利亞納入英國版圖。茶葉資源也在這一次次的海上爭霸中完成關於實力的博弈。

1866 年 5 月在羅星塔裝茶的頭等快剪船名單如下：

「羚羊」號，852 噸，船長卡普特·凱，裝茶 1230900 磅。

「火十字」號，695 噸，船長羅賓遜，裝茶 854236 磅。

「賽利卡」號，708 噸，船長英內斯，裝茶 954236 磅。

……

從中國福州的羅星塔到英國倫敦，最終羚羊號憑着 91 天航行的驕人成績獲得第一，各艘快船競相行駛在英國海峽的新聞迅速傳播，每天的實時消息也被急速傳遞到最近的郵局。在《茶葉全書》中記錄了當時這場世界茶葉航海大賽的盛況。

快剪船的設計新穎而大膽，是傳統木質帆船的又一次飛躍。船型設計極端冒險，船身長寬比為 5:1 乃至 6:1，最大限度地降

■ 1866年運茶大賽中的快剪船

低了行船的阻力；桅杆增加到四層乃至五層，船帆面積增加一倍，只為更好地利用海上風動力。船體幾乎貼着水面航行，好似在海上剪浪而行，史稱「快剪船（或飛剪船）」。冒險家們不惜犧牲船體及自身的安全系數，以生命為代價，換取更快的速度。而這一切只為整船的茶葉可以盡早抵達倫敦。

　　比賽中獲勝的船隊將會得到無上的榮耀和豐厚的獎金。而贊助的茶館以及茶葉的忠實擁護者們，在港口踮着腳尖焦急等待着，希望船上的茶葉可以在第一時間上架銷售。要知道，上市的廣告早已在一個月前便在整個城市散佈。倫敦，因這場世界運茶比賽而沸騰起來。

　　從17世紀耗時24個月的航程，至19世紀90天由廣州抵達倫敦。百年間，英國人設計出一代又一代新型的木結構帆船，

先後超越了葡萄牙、西班牙，成為最快最強的海上霸主。一艘艘以速度和運輸為目標的快剪船，在英國通往中國的航線上晝夜往復，遞送着世界的資源和財富。

在大西洋的另一端，另一個國度的命運，也正因為茶的存在而與眾不同。

自英國人首次登上美洲新大陸，將此處命名為 Virginia（弗吉尼亞），以紀念終身未嫁的英國女王伊麗莎白，100 名男子隨後在北卡羅來納州沿海小島定居，英國殖民者們將飲茶的習慣同時帶到美洲大陸。東部的馬薩諸塞、紐約也沿襲着歐洲人的飲茶方式，而熱愛飲茶的紐約人，更在城市的一處特設「克那普」茶水喞筒，以取用全城水質最好的泉水用來沖泡上等茶葉。《紐約市茶水販管理條例》等專項條例的頒佈，意味着在美洲殖民之初，茶已成為新美國人生活的一部分。

當英國開始獨霸海上和美洲大陸，隨之而來的是政府徵收的高昂茶稅，用以充實國庫和軍費。為償還七年英法戰爭帶來的巨額負債，英國政府很快頒佈用以控制北美殖民地的各種稅法條例，此法引起了新大陸人民對殖民者的抵制及對剝削者的憤怒。為替代飲茶的嗜好，抵制英國用茶剝削當地民眾，美洲人們開始將各種花草，紫蘇、草莓葉、覆盆子葉沖泡後代茶飲用。

1773 年《救濟東印度公司條例》頒佈，允許英國東印度公司壟斷北美殖民地的茶葉運銷，每磅茶需繳稅 3 便士，並嚴厲禁止茶葉由其他渠道走私。這一次獨裁和專權激怒了在這片土地上的人民。1773 年 12 月，90 多個波士頓市民，喬裝成印第安人，登上靠岸的船隻，將三艘船上 342 箱茶葉全部傾倒入大海，以這樣的行為抗議殖民者的剝削，史稱「波士頓傾茶事件」。之後，

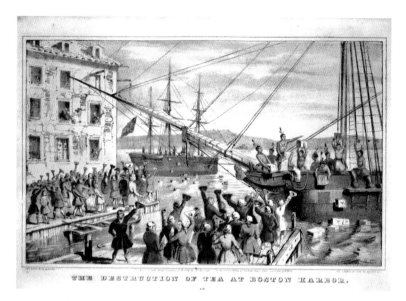

■ 圖中描繪了波士頓傾茶事件中的波士頓市民正在傾倒茶葉的場景。

格林威治、查爾斯頓、費城、紐約都開始了抗茶活動，共同反抗英政府的茶稅。英國和北美殖民地的矛盾驟然激化，衝突不斷加劇，美國獨立戰爭隨即爆發，民主自由的美利堅合眾國在槍林彈雨中誕生了。自此，美國人便不再熱衷於象徵殖民與剝削的茶葉，他們轉而傾心於咖啡、可可、可樂或各種不含茶葉的飲料，這樣的抗拒皆起因於美國獨立前的陣痛。

## 十、當山茶遇上罌粟

1600 年，有一個公司得到英國女王伊麗莎白一世的特許經營權而在倫敦成立。在之後的 275 年裡它壟斷了英國對亞洲的

所有貿易，創造了一個又一個行業先例；統治人口超過 4 億，富可敵國；擁有貨幣鑄造權和殖民地區的法律制定權，在殖民地建立要塞和軍隊。它大大地推進了全球化的進程並助力英國成為日不落帝國，改變了一個國家乃至世界的貿易制度，它就是英國東印度公司（British East India Company）。

英國東印度公司絕不只是一個對外貿易公司，而是等同於英國政府的對外貿易處。剛起步的東印度公司靠着印度的香料、布帛賺取了第一桶金。雖然往來的船隻需要耗費一至兩年才能返抵倫敦，但船上的異域物資是整個英國爭相購買的奢侈品。來自印度的印花布，悄悄地爬進了英國人的房間、壁櫥和臥室。短短數年，東印度公司已在現在的沙特阿拉伯、也門、阿曼、伊朗、巴基斯坦、印度、孟加拉國、緬甸、泰國、柬埔寨、越南、馬來西亞、印尼、文萊和日本等國建立了 100 多個貿易點，它們的船隻源源不斷地在海上運輸各種貿易物資，最後返航英國。

然而這些物資都遠遠比不上茶葉在英國受歡迎的程度。隨着第一箱茶葉與凱瑟琳公主一起抵達英國皇宮，茶葉便成了英國整個社會的「奢侈品」。英國政府在 1669 年禁止茶葉由荷蘭人輸入，將茶葉專賣權授予東印度公司。由此東印度公司開始了對華的茶葉貿易，整整 200 多年間，東印度公司海上茶葉貨船在泰晤士河和廣州之間來回穿梭，將茶廠新鮮出鍋的茶葉，運抵英國拍賣行的大廳。這樣的航行旅程，一走就是一百多天。

隨着國內對茶葉越來越巨大的需求，東印度公司迫使造船業在短時間內有了革命性的突破。茶葉快船、茶葉貿易演變成廣受歡迎的體育運動。「每當東方艦隊的第一艘斜桅帆船出現在英吉利海峽的海平面上時，倫敦市萬人空巷，大家一齊擁到泰晤

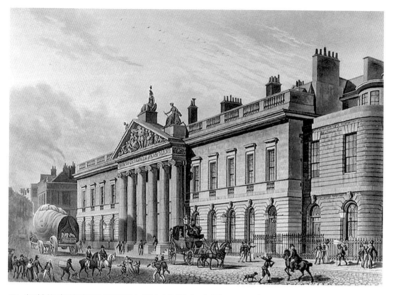

■ 氣勢恢宏的東印度公司大廈（1817 年由 Thomas Hosmer Shepherd 繪製）

士河畔，駐足觀賞一年一度的運茶比賽。期盼裝載着新品茶葉的中國快速帆船的到來。」①

　　東印度公司面對巨大的貿易市場，不斷加大茶葉的貿易比重：1681 年，首次從中國購買 1000 元的茶葉；1718 年，茶葉取代紡織品，成為英國從中國進口的主要產品；18 世紀中葉，茶葉貿易佔公司總貿易比重 70%；1760-1764 年，這一比重甚至達到 91.9%。可以想像整艘整艘的英國商船，滿載着白銀從倫敦駛出，用以購買中國的茶葉。茶葉被譽為英國商業冕冠上最貴重的寶石。

① 威廉・烏克斯：《茶葉全書》，儂佳、劉濤、姜海蒂譯，東方出版社，2011 年 6 月。

英國和西班牙的多次戰爭，迫使西班牙退出殖民強國的行列，後又挫敗強國荷蘭，最終通過與法國的七年戰爭，英國名副其實地贏得了「日不落帝國」稱號，取得了遠東的控制權，而這一切的努力是為了與中國更好地進行以茶葉為主的貿易，以獲得更好的經濟利益。18世紀中期，隨着英國與法國、西班牙、荷蘭等國紛紛宣戰，英國財政出現了危機。效仿晚唐當權者斂財的政治手段，茶稅成了解決財政危機的主要辦法。1768年茶稅為64%，1778年茶稅升至100%，1784年高達119%。

當時的中國僅開放了廣州作為貿易港口，東印度公司與廣州十三行進行着由中國壟斷的茶葉貿易。東印度公司每年茶葉貿易的利潤佔其全部總利潤的90%，更佔英國國庫總收入的10%。然而英國國內茶葉貿易的繁榮，卻無法掩蓋國庫的日益空虛。工業化之後的資源過剩使英國陷入了經濟危機。英國國內產品在中國幾乎找不到銷售市場，18世紀中國發達的手工業和農業使中國在經濟上高度自給自足。中國有世界上最好的糧食——大米，最好的飲料——茶，最好的衣物——棉、絲和皮毛。他們無須從別處購買一文錢物資。荷蘭人用熱帶殖民地的胡椒、錫礦、香料置換中國的茶葉，物資匱乏的英國僅有自鳴鐘和鼻煙壺能吸引中國北方少部分市場。一艘從泰晤士河出發的滿載的貨船上10%空間裝載着自鳴鐘、煙壺，另90%則是白銀，待船滿載茶葉再度回到英國，一船船白銀就這樣永遠留在了中國。面對國內日益加劇的茶葉需求，價格居高不下的中國茶葉，日漸虧空的國庫，單向貿易帶來的巨額貿易赤字，讓英國政府鋌而走險。

1792年英國訪華使團揚帆起航，希望與中國達成長期的茶

葉貿易及友好的雙邊關係。1793 年更是派出 135 人的龐大使團，在乾隆皇帝 80 大壽之際，遠渡重洋帶來了象徵西方世界發達科技的各種珍貴禮品，並向中國政府提出了 6 條請求，旨在開放中國貿易，加強兩國貿易合作，為英國提供更多的貿易優惠，以緩解其貿易窘境。其中第一條便是請求中國皇帝，允許英國商船在寧波、舟山、廣州、天津等地登岸，經營商業，直指中國所產茶葉的貿易權。這些條件被中國政府斷然拒絕：「天朝物產豐盈，無所不有，原不借外夷貨物，以通有無。」

18 世紀末期，那個嗜茶成癮的國度終於想到了以鴉片交易茶葉的方法，從以白銀購茶轉變為以鴉片易茶。鴉片在中國換回了白銀，扭轉了英國的貿易逆差，採購回來的茶葉所徵收到的貿易稅收，又能解決英國大量的海外運營費用。東印度公司迅速壟斷了印度鴉片資源，走私到中國銷售，大量的鴉片從四面八方湧入中國。1839 年，清政府頒佈了禁煙令，林則徐發動了虎門銷煙。

「歷史上曾有一刻，當英國和中國因兩種花木——罌粟和山茶而兵戎相見時，世界版圖以兩株植物的名字重新劃分」。[1] 這場鴉片戰爭開啟了對中國，這個擁有萬年基業的茶葉國度的洗禮。五口通商，鴉片戰爭，其實只是英國人的敲門磚，廣州、廈門、福州、寧波、上海，五個口岸都指向背後的真正目的：茶葉貿易。此時的中國成了英、法、德、俄、美、日等列強的競技場，各國開始了在中國版圖上的資源掠奪。

---

[1] 薩拉·羅斯：《茶葉大盜：改變世界史的中國茶》，孟馳譯，社會科學文獻出版社，2015 年 10 月。

# 十一、廣州十三行，中國「東印度公司」的興與衰

自 1637 年英國第一次從廣州運走 112 磅茶葉開始，廣州就像一塊磁石吸引着英國人，他們以廣州港為軸心一次次揚帆遠航，日夜兼程，運輸着中國的茶葉。

公元 1684 年（康熙二十三年），康熙皇帝廢除禁海令，開通海上貿易，設立了粵、閩、浙、江四省海關。四年後清政府將民間各種茶行商戶統一管理，招募了十三家有實力的商行，代理政府所有海外貿易，俗稱「十三行」，自此十三行外貿組織正式成立。到 1757 年，乾隆為防範外夷，將粵、閩、浙、江四大海關關閉，只留了廣州作為唯一合法口岸，廣州十三行自此迎來了它的全盛時期。在此後的近百年間，十三行向清政府貢獻了 40% 的關稅收入，流散在中國各個地區的茶葉、絲綢、陶瓷，經十三行之手運往世界各地，十三行也被譽為「金山珠海」、「天子南庫」。

廣州十三行，與晉商、徽商並稱為清代中國的三大商團，它經營着大清國全盛時期的海上貿易，打開了世界之窗，推開了中國走向世界的大門。廣州十三行經營的主要商品之一就是茶。公元 1833 年以前，中英貿易被英國東印度公司所壟斷，茶葉佔該公司自中國出口商品總值的 80% ～ 90%，而這 80% ～ 90% 的茶葉全部經由廣州十三行買辦。茶葉從武夷山翻越 100 多公里山路抵達江西的河口鎮，再通過信江、鄱陽湖共 272 公里水路抵達南昌。接着沿贛江順流而下，直達南安。此後再由挑夫跋涉 66 公里翻越粵北的南嶺山脈，經過湞江、梅關，再到南雄。最後再經 500 餘公里水路，一路直下抵達廣州十三行。為適應外國市場對茶葉的不同需求，各個茶園運來的茶葉，都會在廣州

進行再次加工，按照不同等級、工藝進行分級，裝入製作考究的茶箱，以鉛封邊，避免茶葉受潮變質，再畫上精美的工筆畫裝飾，最後裝載上商船。茶葉從茶園到茶販，再到茶莊、茶商，經歷全程 1588 公里的重重運輸及包裝，與江南運來的絲綢、景德鎮運來的瓷器，經十三行之手交易給外國洋商。由廣東出發運輸到世界各地，最終運抵國外消費者手中。一片片茶葉運出，一箱箱白銀流入，勾勒出一個看似偉大的白銀帝國。19 世紀上半葉，中西貿易的核心商品已被茶佔據，聞名遐邇的英國東印度公司的賬目都是以茶葉投資作為成本核算，更有人稱茶葉是東印度公司商業王冠上最貴重的寶石。對中國來説何嘗不是如此，中國的茶葉貿易都依靠着十三行經營買辦，政府不費一兵一卒便可收穫白銀萬兩。

2001 年美國《華爾街日報》（亞洲版）在「縱橫一千年」專輯中，統計上個千年世界上最富有的 50 個人。有一個名字格外引

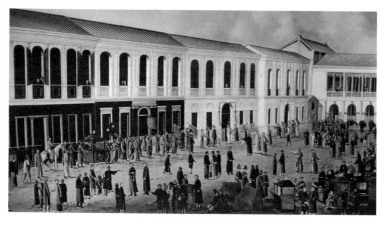

■ 1807 年廣州十三行交易場景

人注目，他躋身於成吉思汗、忽必烈、和珅、亨利八世、比爾·蓋茨之列，在 6 位僅有的中國人中，他是唯一一個靠從商獲得財富的積累的人。他個人擁有 2600 萬兩白銀資產，相當於當時國庫年收入總額的一半，實可謂富可敵國。他就是十三行中的領頭人物——伍秉鑒，經營着十三行中最為人熟知的「怡和行」。

伍秉鑒不但在國內擁有數量驚人的地產、房產、茶山、店舖和千萬家財，還在美國投資鐵路、證券交易和保險業務，同時還是英國東印度公司的最大債權人。他的投資遍及美國、歐洲、印度、新加坡，被西方學者譽為「天下第一大富翁」。伍家主要經營的就是茶葉生意，伍秉鑒家族原在福建種茶，開海貿易後，舉家遷入廣東經商。出身於福建的伍家，在武夷山區擁有大片茶園，在開辦怡和行後更是將其資源發揮到極致。伍家的茶葉，從生產、採摘、加工、包裝、運輸，全程設有質量監管，品質有極好的保證。據說但凡貼上怡和行標籤的茶葉便會被外國公司認定為是最好的茶葉。雖然怡和行的茶葉賣價高昂，但外國商人仍會因其良好的信用與品質保證而出高價購買。

隨着 1833 年東印度公司失去英國對華貿易壟斷權，更多的外國商船被允許自由來粵交易。但隨之而來的虎門銷煙，使中國政府與十三行的關係處於危機，加之鴉片戰爭後，怡和行背負了巨額的戰爭賠款，並喪失了壟斷貿易的權力，很快以怡和行為首的十三行走向衰亡。東印度公司和廣州十三行，兩個同為壟斷性質的機構，同是以茶為主要貿易內容的機構，這一條貿易鏈條上的兩端彷彿是一根繩子上的螞蚱，雙雙走向衰亡。

1842 年，就在怡和行走向末路的同時，這個中外商界的響亮名號被英國人威廉·渣甸和詹姆士·馬地臣借用，創辦了「怡

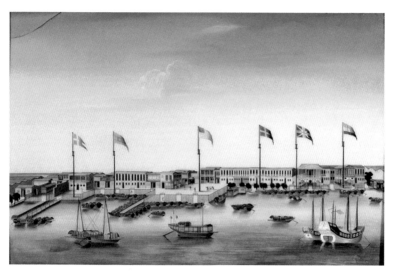

■ 廣州十三行碼頭飄揚着各國國旗（1805 年繪製）

和洋行」，在香港繼續着茶葉、絲綢等商品的貿易。「未有香港，先有怡和」，「怡和洋行」對香港早期的發展起到舉足輕重的作用，鐵路、銀行、船塢、工廠，各個領域都有怡和洋行的涉足。至今，怡和洋行仍然維持着相當規模的業務：香港的置地、牛奶公司、文華東方酒店、香港空運貨站、惠康超市、711 連鎖便利店、宜家家居等，都曾是怡和洋行的產業。「怡和」，一個在 18 世紀叱咤中外的茶葉商號，至今仍閃耀在世界的商業舞台。

　　在十三行的經營下，茶葉成為當時中國重要的財政動力，由茶葉帶來的經濟利益，也撼動了整個世界的經濟天平。僅從 1700 年到 1840 年的 140 年間，歐美運抵中國的白銀就高達 1.7 億兩。歐美與中國間巨大的貿易逆差也觸發了隨之爆發的鴉片戰爭，世界經濟秩序重新洗牌，以達到新的平衡。

# 十二、茶葉種植全球化

　　日不落帝國的野心不僅於自由的茶葉貿易，兩百年與茶朝夕相處的日子，讓英國人貪戀茶葉巨大的經濟效益。茶葉就像英國的搖錢樹，既可以讓英國東印度公司富可敵國，也給英國政府的財政帶來頗豐的收入，茶葉的貿易和茶葉賦稅是英國增加財政收入和軍費開支的點金術。掌握世界的茶葉貿易已遠遠不能滿足對茶癡迷到狂熱的英國人，受夠了政府連年的貿易逆差，以及國內旺盛的茶葉消費需求，英國人極度渴望擁有一片屬於自己的茶園，享用一杯屬於自己的下午茶，將茶葉運到世界各地為帝國賺取暴利。那麼，是時候在中國之外，尋找一片屬於自己的茶葉種植園了。

　　要從根本上解決中國對茶的壟斷，除了掌握貿易渠道，最重要的是要在中國以外的領土種植出這株「綠色黃金」。英國人首先將目光放在了英屬殖民、又緊鄰中國的印度。這個為英國創造大量財富的古老國度是否能和中國一樣，種植出優質的茶樹？

　　18 世紀末，英國便開始在當時殖民的印度領土上試種中國運來的茶樹品種，並試圖在中印邊界尋找茶樹以及栽培茶樹的可能。1823 年在印度的鄰國、當時仍為緬甸領土的阿薩姆地區，他們終於發現了當地野生茶樹品種。於是對茶垂涎已久的英國人對阿薩姆動起了腦筋。隔年英緬戰爭爆發，戰敗的緬甸被迫簽訂《楊達波條約》，將阿薩姆大部分土地割讓給了英國，英國得以獲得培育綠色黃金的溫床。歷史上阿薩姆邦從未被外族所征服過，這也是緬甸歷史上簽訂的第一個喪權辱國的條約，緬甸人可能做夢也沒有想到一切都是茶葉惹的禍。

阿薩姆被喜馬拉雅山及河谷溪流包圍，得天獨厚的生長條件是僅次於中國的茶葉種植基地，英國不遺餘力地開發阿薩姆的每一寸土地，企圖將掠奪來的土地種滿茶樹。直至今日，阿薩姆茶葉產量仍佔印度茶葉總產量的一半，也意味着全世界約有10%的茶葉都是源自這塊富饒的土地。

但是對中國茶迷戀不已的英國人並不青睞阿薩姆發現的野生茶，他們迷信着中國才是最佳茶葉的出產國。將中國的茶樹引種到適宜生長的印度，進行大規模栽培才是正道。然而，由阿薩姆當地茶樹製成的 8 箱 350 磅茶葉在英國市場上卻拍出了巨額高價，這也打破了中國茶葉的壟斷局面。英國人由此得到了全球化種植的啟示。從模仿中國茶的種植和加工方式，移種中國的茶葉種子和茶樹，到培育自己的茶樹，創造自己的茶葉生產方式，英國人用了整整半個世紀，改變了世界茶業格局，重塑了世界茶葉版圖。而茶葉種植的全球化，茶產品工業化、商品化，則需要歸功於一位身份特殊的植物學家。

也許沒有哪個國家能像英國一樣，對於植物和花卉如此摯愛。現今，幾乎每個英國家庭都會有一個花園，英國曾經的皇家植物園擁有着全世界 1/8 的植物物種，其中 1/10 來自中國，這是源於 17 世紀以來的海上擴張和殖民霸權。植物的遷移史與人類殖民史如影隨形，西班牙人俘虜了香料，荷蘭人征服了郁金香，而英國人則將茶葉的種植全球化。

18 世紀，英國的植物獵人們冒着生命危險，奔赴世界各地採集植物標本。他們翻山越嶺，進入未知地帶，學習當地方言，了解當地氣候及土壤特點；他們深入熱帶雨林，造訪南極圈，在地球上的每一寸土壤中翻動，改變着世界的植物風貌。

1848 年，一艘從英國出發的商船抵達上海，這是船上的植物學家第二次來到中國。前一次旅程，他已經遊歷過中國的香港、廈門、台灣、寧波、上海、珠海等很多城市，並學會了中文，對中國的一切熟悉而又陌生。但這一次的旅程不同於上一次，他肩負着更重要的任務——給皇家東印度公司設在印度西北部省份的種植園採集一些中國最好的茶樹和茶樹種子。他的目標是松蘿山出產的綠茶和武夷山出產的紅茶。當時的英國人並不了解綠茶和紅茶製作工藝的區別，對他們而言，武夷和松蘿所產之茶便是優質綠茶和紅茶的所有標準。

歷時三年，輾轉上海、杭州、徽州、福州、寧波等多個地區，這位植物學家喬裝成傳教士以掩人耳目，偷偷學習着各個茶區的茶葉栽培、種植、採製技術等，終於他將從中國著名茶區松蘿山和武夷山收集來的茶樹幼苗和茶種精心包裹，連同中國茶農、製茶工人，以及各種製茶工具一起運往加爾各答。1851 年 3 月 16 日，植物學家帶着整本整本的記載茶葉的筆記、12000 株的茶樹，以及中國的茶工抵達加爾各答，開啟了印度茶葉種植的新篇章。在印度的版圖上，早已有大批的茶園主和植物學家，期盼着這些跨時代的茶樹苗能夠改變世界的茶產區結構，一圓英國的茶葉夢。

中國人稱他為「茶葉大盜」，英國人稱他為「茶葉獵人」，不論褒貶，他對茶葉全球化種植的貢獻毋庸置疑。現代英國人乃至全球飲茶人群的茶杯裡，都有着他抹不去的印記。在倫敦吉爾斯東大街 9 號鐫刻着這樣一行字：植物學家福瓊，1880 年逝世於此。

17 世紀末期，茶葉在英國開始普及，多年的飲茶習慣改善

■ 羅伯特・福瓊

了英國人的健康指標，從 18 世紀 30 年代開始，倫敦的痢疾病例開始下降，到了 18 世紀末，倫敦幾乎沒人知道這個疾病了。茶葉中的茶多酚類的黃酮類物質對多種菌的生長有抑制作用，同時茶多酚的收斂作用具有沉澱蛋白質的功效，當細菌蛋白質遇到茶多酚後會凝聚而失去活性，痢疾也因此得以治癒。可以說，飲茶的普及，大大降低了英國人口的死亡率，減少了疾病的發生。茶葉取代酒精，為英國社會提供了大量精力充沛的勞動力，為工業革命打下了堅實的基礎。

　　工業革命最先在紡織業展開，自動化生產的紡織機器很快替代了手工，生產線上的工人用茶葉為自己提神，以應對機械化的高速生產，避免疲勞產生的操作失誤。茶，就像是工業革命中最好的潤滑劑，配合着工業機械的快速運轉，為工業革命的進程

提供源源不斷的健康動力。英國工業化的進程比他的老牌競爭對手：葡萄酒的國度提前了 15 年之久，也讓其他西方國家用了近 1 個世紀的時間來追趕。

茶，用了兩百年的時間，便徹底將英國俘虜，英國已然成為全新的「茶業帝國」。而英國工業革命的進程也給全球茶業帶來一次巨大的變革。

圓茶葉夢的英國人，在印度成功試製茶葉後，很快就想將夢想轉變為巨大的經濟利益。他們憑着多年深入中國茶區所獲的知識，對茶葉種植、採摘、製作、運銷等方面的深入了解，開始了一場茶產業的工業化革命。茶園的規劃被有條不紊地設計着，茶樹的種植區域，茶樹與茶樹間隔的距離，修剪施肥的時間、修剪枝條的長度、採摘茶芽茶葉的標準、翻土標準，都被一一規定並嚴格細化。每個茶園工人的工作職能也被一一細分，環環相扣。茶葉加工機械開始替代中國人傳統、難學又不易控制質量的手工製茶技術。英國人將在工業革命中獲取的經驗，流水線設計、規模化量產、機械化製作等，很好地運用到了茶產業。茶葉開始駛上了工業化、商品化的快車道。

很快，福瓊帶到印度的中國傳統手工茶葉的揉捻技術，手工鍋炒的乾燥方法，被英國人改良成簡單、易管理、易普及的機器化生產。1872 年，第一台揉茶機在阿薩姆茶業公司開始使用；1877 年，第一台焙茶機用熱氣焙炒取代炭爐炒茶；1887 年，快壓捲機問世；19 世紀末，印度已經實現揉茶、切茶、焙茶、篩茶、裝茶等各個環節的機械化。「世界工廠」英國為茶葉的工業化進程起到了重要的推動作用。

在工業化、機械化、英政府扶持等多方面的大力推動下，

■ CTC 製茶機

到 1880 年，印度的茶葉種植面積就達到了 843 平方公里。1888 年，印度的茶葉產量達到了 8600 萬磅。英國從印度進口的茶葉數量第一次超過了從中國進口的茶葉數量，印度取代中國茶葉在世界市場的壟斷地位，成為英國最大的茶葉出口國。至此，英國人長達半個世紀的茶葉夢終於成真！

2002 年，印度產茶總量超過世界上所有茶葉生產國，以 82.61 萬噸列於榜首。全印度 22 個邦，邦邦產茶，每個月都有茶葉採摘，茶葉是印度國民經濟的重要支柱。印度的成功讓英國人堅定了開拓茶葉海外種植的戰略方向。1875 年，英國人將剛從葡萄牙人、荷蘭人手中奪來的斯里蘭卡帶上了茶葉種植的道路，將斯里蘭卡土地上飽受咖啡鏽葉病的咖啡樹替換成更為有利可圖的茶樹種植。僅用了 20 年的時間，當年 1000 英畝的

茶園擴大為原來的 300 倍。現在茶產業已經成為斯里蘭卡的支柱產業，全國有 10% 人口從事茶行業，其生產出的茶葉受到全球消費者的認可，是公認的優質紅茶。

## 十三、世界茶葉的價格槓桿——茶葉拍賣

5.10 美元！

5.15 美元！

5.20 美元！

5.20 美元，5.20 美元，5.20 美元成交！

推開科倫坡茶葉交易所（Ceylon Chamber of Commerce）二樓高海拔茶葉拍賣區的大門，緊張而凝重的氣氛迎面襲來。交易所裡忽高忽低的喊價聲此起彼伏，參與競拍的各大公司代表一邊觀察着整個拍賣市場的出價動態以及茶葉大亨的購買趨勢，一邊在手上的交易單上寫寫畫畫，佈局接下來的每一筆拍賣的預拍數量及預估價格。

每 10 秒鐘，便會有一單茶葉成交；每一次落槌，便代表有一噸茶葉成交；每天在這裡成交的拍賣可達幾百單。密集緊張的拍賣活動需要每個競拍者提前做好充足的功課，不僅是心理的準備，更要在拍品的預估和拍賣策略上做好縝密部署，方可在短短幾秒鐘的決策時間內沒有失誤。

科倫坡茶葉拍賣中心建於 1883 年 7 月，是當今世界上成交量最大的茶葉拍賣市場，佔世界茶葉貿易量的 20%，達 20 萬噸，幾乎壟斷該國茶葉貿易。斯里蘭卡茶葉總產量居世界第 3

■ 斯里蘭卡科倫坡茶葉拍賣中心正在進行茶葉拍賣。

位，但由於其出口的茶葉佔 95%，所以它是世界上最大的茶葉出口國，而出口的茶葉中又有 95% 以上通過科倫坡茶葉拍賣市場成交，這樣的拍賣方式已持續了百年。

作為根本不產茶又對茶有着巨大需求的英國，它用着完全不同於中國的方法來管理自己的海外茶產業。19 世紀開始，印度、斯里蘭卡、爪哇等國相繼開始大規模種植茶葉，而這些殖民國家只為英國完成茶葉的種植、採摘和粗製工序。最為絕密的成品茶拼配，英國人從始至終都是放在英國本土完成。

為扶植初期不被市場認可的印度茶和錫蘭茶，英國也是費盡了心思。為印度、斯里蘭卡提供大量的稅金減免、出口獎勵等，英國民眾歷來崇尚中國茶，非中國生產的茶葉很難大規模推廣。

英國茶商為改變這樣根深蒂固的觀念，決定使用拼配的方法，將中國茶和其他地區的茶葉以不同比例加以拼配調和，弱化產地概念，並同時創造出服務於全球茶葉貿易市場的紅茶茶葉感官標準，單純憑藉一款茶的色、香、味、形來公正評定茶葉好壞，不再僅關注茶葉的原產地。

這一定制的感官標準不同於中國歷代以技術為基礎、以藝術為載體、以文化為主導的傳統品茶、鬥茶及茶葉品鑒方式，它第一次從品飲者的感官體驗出發，公平、公正、合理地審評每一款茶的色、香、味、形。茶也被第一次以非文化、非藝術的形式，作為大宗商品，以客觀的科學度量方式，進行系統的評比。這套感官標準十分類似於咖啡的杯測法，是現代審評方式的鼻祖，對當時乃至現代的茶葉品質鑒定都有着非常重要的作用。

茶葉拼配技術結合紅茶審評方法，成為英國紅茶叱咤風雲的利器。不論茶葉來自印度、斯里蘭卡還是中國，不論是春天採摘還是秋天採摘，不論香氣滋味如何，都可通過拼配師敏銳的感官及巧手，拼合成一款風味獨特的茶品，並賦予一個全新的名字，此時它的產地、採摘時節、身價等級已不再如此重要，茶湯中所呈現的迷人香氣滋味才是評價一款茶葉品質、決定價格高低的重要因素。伯爵茶、英式早餐茶、威爾士王子茶等，Twinings，Whittard，Fortnum & Mason，Lipton……每個茶葉大牌都有自己絕密的茶葉拼配配方。各家的配方不但可以在口感上製造差異，創造更豐富、更有特色的茶葉產品，更是讓每款拼配茶都有自己獨特且無可替代的風味特質。這讓即便沒有本土茶園的英國，仍能銷售獨具英國特色的拼配茶，並保持自己在全

■ 本書作者在審評茶葉外觀。

球茶葉市場上的統領地位。據記載，1988 年，英國茶葉進口均價 1841 美元 / 噸，而出口價高出 2.65 倍。英國憑藉着茶葉拼配的秘方，輕鬆賺取了數倍茶葉銷售利潤，將茶葉的終端售價大大提高。這樣的做法沿用至今。

要掌握全球茶葉商品價格的秘籍，除了茶葉拼配及審評的協同作用，更要有穩定價格及品質的茶葉原料，作為後方的堅實支持。而管理着供給槓桿的就是茶葉的拍賣制度。

1837 年，世界第一個茶葉拍賣機構——倫敦茶葉拍賣市場於 Mincing Lane 成立，英國人開始運營全球茶葉市場。1839 年印度阿薩姆紅茶在該中心首次拍賣，直到二戰之前，世界 60% 的茶葉都是在英國的掌控之下，並通過倫敦拍賣市場進行交易。1861 年，英國又在印度北部的加爾各答建立茶葉拍賣中心。1883 年，英國在斯里蘭卡的科倫坡設立茶葉拍賣中心。茶葉拍賣市場，可以說是世界茶葉貿易與價格漲落的晴雨表。印度、斯里蘭卡、肯尼亞、印尼等產茶國都相繼建立了茶葉拍賣市場。斯里蘭卡有近 95% 的出口茶葉在科倫坡拍賣市場完成交易，肯尼亞有 70% 的茶葉通過蒙巴薩拍賣中心出口，印度有將近 65% 的茶葉在加爾各答等拍賣市場舉牌交易。世界的茶葉交易價格，以拍賣這樣的形式延續了近兩百年之久。茶葉拍賣，在這近兩百年間，很好地協調了國際大宗茶葉的定價及供需平衡，提高了產業的集中程度，保證了各國茶葉基地的穩步運營，也確保了英國乃至世界茶葉市場的商品供應，為茶葉的全球化做出了不可磨滅的貢獻。

## 十四、中國茶業復興

鴉片戰爭後，由廣州十三行壟斷中國海上對外貿易的時代宣告終結。五口通商，各個港口不斷湧入各國貨船，貿易在 1886 年達到歷史頂峰。當華人沉浸在門庭若市、車水馬龍的茶葉出口盛世的時候，殊不知那一年卻已是經濟的頂點，中國茶業由盛轉衰，並從此開始江河日下，驟然衰退。

19 世紀末，英國成功在印度、斯里蘭卡大規模推廣茶葉種植，中國的茶葉出口量開始連年下降。此時的中國並不知曉本國以外發生了怎樣的變革。公元 1900 年，達到頂峰之後的短短 14 年後，印度的茶葉出口總量已超越中國，斯里蘭卡、印尼也緊接其上。公元 1921 年，中國茶產業達到歷史谷底，出口量從原先的壟斷地位下降到觸目驚心的個位數佔比。原先滿載貨物的商船碼頭此時一片蕭條，各國商船也不再繞道東海南海，轉而駛向印度、斯里蘭卡進行茶葉的交易。中國的茶業帝國之位，無奈讓位於印度、斯里蘭卡、印尼甚至日本，這也讓國內茶商、茶農受到沉重的打擊。

但這還只是噩夢的開始，中國茶不僅外銷市場衰落，而且連內銷市場也被國外茶葉侵佔。受到海外茶葉市場的衝擊，上海

■ 斯里蘭卡萬畝茶園

的百貨商店、麵包店乃至小攤小販，都在出售着各種規格、各種款式的印度、斯里蘭卡、印尼的罐裝茶。國茶變得毫無銷路，全國茶行業一片蕭條，大量的茶農無奈之下只能荒廢墾種的茶園，改種其他經濟作物。種茶已經讓茶農入不敷出，難以維持生計。中國茶遭遇了前所未有的冰點！

中國人食茶、飲茶有數千年的歷史。從以茶治病、以茶修心，到「茗」揚天下、叱咤風雲；從全球壟斷到淪陷失守……曾經的壟斷地位所導致的中國茶的虛高價位和日益粗製濫造的品質早就讓海外客商對於中國茶葉怨聲不斷，當價廉物美的印度茶、斯里蘭卡茶出現在市場，海外茶葉市場便出現了向後者「一邊倒」的局面。

英國、印度、斯里蘭卡、日本等國在 19 世紀不斷研究探索中國的茶葉品種、土壤特質、採摘標準及製作經驗，還對茶葉種植、採製、銷售進行一體化管理，並實現大規模機械化生產以提升茶葉的總體品質，提高產量，所產茶葉成本遠低於中國。與此同時，中國茶業仍保留着小農經濟、小批量分散化、小規模的植茶模式，各家茶農各自負責茶葉的栽培種植、採摘、初製，由於其缺乏良好的管理及經驗普及，所製之茶品質差異大，極難統一化。茶號負責茶葉的烘焙、補火、篩分、精製；茶棧、洋行負責茶葉的運銷，中間層煩瑣，層層稅賦，成本繁重。為與外國茶葉價格競爭，還有很大一批茶商以次充好、偷工減料，導致國外對中國茶業的信用度大大降低。

在經歷了幾個世紀的全球市場壟斷，中國人從不擔憂的茶葉的銷售，從未被質疑的茶葉品質及權威，第一次被迫被放在聚光燈下進行重新審視。原本被譏笑、鄙夷的外國茶，此刻成了

潛心學習的對象，中國茶人立志奪回失去的「茶葉江山」。

茶業，被視為自強的中國人最希望復興的產業之一，孫中山先生更是將茶稱作中國最重要工業之一。他曾撰文深入分析國外茶的優劣，闡明中國茶的優勢及癥結所在，鼓勵茶人學習西方機械化生產，增強中國茶品質，改善出口稅法，可謂一語道破，字字珠璣：

> 前此中國曾為以茶葉供給全世界之唯一國家，今則中國茶葉商業已為印度、日本所奪。惟中國茶葉之品質，仍非其他各國所能及。印度茶含有單寧酸太多，日本茶無中國茶所具之香味。最良之茶，惟可自產茶之母國即中國得之。
>
> ⋯⋯
>
> 若除釐金及出口稅，採用新法，則中國之茶葉商業仍易復舊。在國際發展計劃中，吾意當於產茶區域，設立製茶新式工廠，以機器代手工，而生產費可大減，品質亦可改良。
>
> ——孫中山《建國方略》

20世紀初，政府派出最早一批留學生赴日本、印度、斯里蘭卡等國考察當地茶葉情況，學習當地先進的種茶、植茶、製茶技術。吳覺農、胡浩川、王澤農等近代茶業先驅也在此之列。這批愛國人士學成歸國後，開始在國內各大茶區興辦茶葉試驗場、茶葉研究所，並改良茶廠，嘗試機械製茶，制定出口檢驗標準。他們用盡畢生的精力換來中國茶業的曙光。同時，大量

茶書著成問世，如《中國茶業復興計劃》《茶樹栽培》《茶樹育種》《茶葉生化原理》等方方面面的茶書相繼出版，向中國茶從業者推廣着國外的茶行業經驗，用最通俗易懂的語言引導茶農，示範指導茶葉的栽培、採摘、製作等工藝。近代茶業先驅者合眾一心，為中國茶業的再次崛起奮發圖強、宵衣旰食，他們的付出和努力甚至影響了百年後中國茶產業的佈局。

在他們的引領下，大批量的茶科所、茶葉試驗機構及茶示範廠、改良廠陸續建成，結合國外先進的良種選育和茶樹栽培技術，改善着中華大地上的廣袤茶園。原先缺乏統一管理，茶樹大小不一、種植區域分散的野放型茶園被改建成條植型茶園。條植法的推廣方便了茶園管理，規範了品種栽種，提高了採摘效率，降低了養護成本，增加了單畝產量。與此同時，各種由中國改良或研發的茶葉加工機械投入試製，生產環節的升級，品評技術的提升，產品質量穩定的把控，都刻下了那一代茶人的汗水和心血。

漸漸地，中國茶以全新的形象、品質及價格，改善了其國際市場的聲譽。短短十幾年後，茶便挑起了重要角色，在抗戰背景中擔起了出口商品第一大任，換回大量外匯，有力支撐了抗戰。同時，中國茶也用百年的時間，堅實地趕超所有對手，重新坐上世界第一的茶葉寶座。這一次，我們靠的不是資源的壟斷和祖輩的經驗，而是自己的努力和拚搏。祁門紅茶、滇紅工夫、英德紅茶、坦洋工夫等優良名品，經近代先驅們多年艱辛的育種改良、工藝改進，先後在多屆巴拿馬萬國博覽會中勇獲殊榮。世界級的金獎讓中國茶以全新的陣容，重新回歸世界舞台，再次問鼎全球頂級紅茶之列。

路漫漫其修遠兮，中國茶葉自 20 世紀復興至今，尚不能及唐宋明的輝煌盛世。法國人對於紅酒如數家珍，不同產地、酒莊、年份的紅酒，入口略品便知曉其一二；不同葡萄品種所釀造的酒搭配怎樣的酒器、食物、點心，也是留心講究。執著於 espresso（意式濃縮咖啡）的意大利人對咖啡引以為豪，每天清晨從一杯咖啡開始，對咖啡豆品種、產地、烘焙方式等百般挑剔。德國對於啤酒的熱情從每人一年 112 公斤的啤酒消耗量就可見一斑，分佈在全國各地的啤酒屋、啤酒坊、啤酒花園、啤酒廣場、啤酒村和啤酒城，再加上一年一度讓人們「不醉不歸」的啤酒節……相比之下，中國人對於國之茶飲的了解與開發仍有很多的事需要做，很多普及和推廣需要實踐，很多道路需要摸索，很多歷史需要反思。前路漫長，相信中華茶業在未來必定能再創輝煌。

回望世界文明的發展史，當人類脫離茹毛飲血的洪荒時代，走出原始氏族的蠻荒階段，戰爭和剝削決定着地球上有限資源的均衡與博弈。貿易，這種商業行為的誕生平衡了戰爭及殺戮，從土地到食鹽，從香料到茶葉，再到蔗糖、白銀及石油，無不是暴力戰爭與和平貿易的權衡與制約。反觀茶在世界發展歷程中的角色，隨着絲綢之路而興起，因閉關鎖國而衰敗，又因工業革命而全球化發展，擁有茶葉資源及其貿易地位，就如同擁有石油一般，影響着一個國家的興衰起伏。茶還是全球貿易化中的硬通貨，是商人們行走世界的信用證。1820 年之前，茶葉、瓷器等物資的出口貿易額，使得中國 GDP 排名世界第一，總值達十幾個西歐國家 GDP 總和的三倍之多。茶，是中國貿易天平上的萬能砝碼，是柔軟的經濟槓桿，是流動的文化名片，是數千年來守護中華民族繁衍生息的綠色長城。

第四章

為思想者加冕

文明涵蓋了人與人、人與社會、人與自然之間的關係，語言文字、宗教信仰、文學藝術、科學教育、文化習俗等，是人類歷史進程中所創造的寶貴精神財富。中華文明是中國人的先祖在不斷適應客觀世界的過程中得到的認知，也是中華民族精神追求的傳遞。

每每談及中國上下五千年的歷史，我們總會覓到那一抹鮮綠茶色。茶與中華民族相伴相生，在改造客觀世界與主觀世界的文明歷程中，已在中國人的智慧積澱、信仰形成中，烙下深深的印跡。歷史是人類文明進程的記載，我們不能脫離中華民族去談論中國歷史，同樣，我們不能脫離中國人的世界觀去思考定義中國茶的精神思想和哲學意義。

文明大同。地球上各個國家或地區都有着各自不同的文明和信仰，世界觀也各不相同，他們各自有着不同的文化節點、不同的歷史轉折以及不同的科學態度，但文明發展的曲線卻是驚人的相似！從生殖崇拜到萬物崇拜，再具化到神的崇拜。隨着時代的飛速發展，生活物資的逐步富足，孕育出人類對自我、對一切未知的探索和追求。文明演繹了人類在地球上崛起的軌跡，也勾勒着未來世界的藍圖。

茶，是華夏文明發展之路上默默的陪伴者。自中華文明誕生之初，茶便是我們獨特的文化符號。從先祖第一次品嚐苦澀的茶鮮葉，到杜育第一次為茶作賦，到劉貞亮提出《茶十德》，皎然道出「孰知茶道全爾真，唯有丹丘得如此」。茶也在自己的歷史流變中，側寫出了人類文明演變史。是的，茶蘊含着豐富的精神思想和哲學意義，比茶禪一味更久遠，比精行儉德更寬泛，比和敬清寂更超然。按照不同的歷史時段、認知發展和思想演變，

可以大體將其分為四個階段：① 啟蒙神秘階段；② 浪漫人文階段；③ 務實發展階段；④ 共生融合階段。

如今全球化、現代化、市場化的加速進程，導致傳統文化與核心價值觀的淡化，同時也激發了這個歷史悠久的古老民族對其傳統文化的審視、反思和回歸。而茶，恰恰承載着歷盡滄桑卻依然鮮活的中華文明，是中華民族的信仰和多元文化融合的象徵。無論是萬物崇拜的無上茶神，巫文明中通靈的茶祭品，人文與自然關係的表達，藝術形式中心境的流露，還是工業革命後對茶的健康功效與便捷攝取的追求，又或是現如今復古與時尚、養生與審美相融合的流行茶飲，在每段歷史的拐點處，茶都是中華文明的見證人。

## 1. 神秘的茶圖騰

生長在雲南腹地的茶樹在萬年前就被中國人的祖先發現並利用，然而在隋唐之前有關茶的文獻資料非常稀少，也很少有提及茶葉是一種全民普及的飲品，可以說直至距今 1500 年左右，中國的普通民眾才開始飲茶。為何這種具有健康功效的飲品在中國被「雪藏」了數千年？讓我們從茶的神秘階段聊起。

約 10 萬年前，我們的先祖智人誕生在這個世界上，他們算不上靈長類中的強者，無法與動物界的精英們抗衡。沒有尼安德特人高大強健的身軀，也沒有獵豹的速度、鷹的視力，更難與體型碩大的大象搏鬥。人類，這個生物界撿拾殘羹剩餐的旁觀

1
5
9

者敬畏着自然界的一切：水滋養沙漠中乾涸的生命，孕育出自然界豐富的魚蝦及貝類資源；火種為我們驅趕兇猛的野獸，烹製可口的食物；大地為所有生物提供生長所需的各種營養，讓樹木結出美味的果實……原始先祖未能完全分清自然萬物之間及自然與自我之間的關係，不了解風起雲湧、花開花落、月亮的陰晴圓缺以及生命的緣起緣滅存在着甚麼樣的關聯。他們無法參透為甚麼食用山林間高大喬木的茶樹苦澀葉片之後可以讓自己精力充沛、疲怠全消。他們認為所有無法解釋的現象，都來自超自然力量的庇佑。世間有雙無形之手，主宰着萬物的命運。先祖們敬畏自然，日月星辰、風雨雷電、山川河流、飛禽走獸、花草樹木無一不是他們所崇敬的神靈。這樣的崇拜被稱為原始崇拜或萬物崇拜。

先祖們祈求水神給予適量的降雨以潤澤乾旱貧瘠的土地，祈求太陽神普照溫暖舒適的陽光以滋養萬物生長，祈求天神賜予適宜的氣候，不讓地震頻發、洪水氾濫。他們虔誠地懇請樹神結出豐碩甜美的果實，讚美茶樹萌發出靈芽為族人消除疲勞、驅離病痛。世界大同，在地球每個早期文明的誕生地都曾上演過萬物崇拜的歷史一幕。

原始的萬物崇拜在歷史發展的長河中逐漸被不同文明所替代，在現代社會中難尋蹤跡。但有部分原始文明由於其獨特的地緣、環境、歷史，故得以完整保留了原始社會的萬物崇拜的遺俗、遺跡等，讓現代人能更好觸摸、感知當時原始文明的溫度。

「圖騰」是一種原始的信仰，原是北美印第安人鄂吉布瓦人的方言，意為「我們的親族」，他們認為人與某種動物、植物之間有某種特殊的血緣關係。每個氏族都起源於一個或多個圖騰，

並以該圖騰為保護神、徽號和象徵。印第安及蒙古部分地區的先祖將狼視為圖騰，他們崇拜狼的力量和速度、智慧和忠誠。他們認為狼是自己的保護神，至今仍然流傳着他們的祖先是狼的傳說。中東部分地區的先祖將火作為圖騰，認為火是他們的神，創造了萬物也創造了無限的光明，以火為圖騰的原始崇拜對之後的宗教形成了一定的影響。

茶是中國西南地區部分民族早期信仰的一種圖騰，茶王樹也是中國西南地區原始信仰中所敬畏的神靈。在原始時期，先祖們每天不辭辛勞地尋找賴以生存的食物，並依靠食用茶樹葉片來分解沉積在肌肉中的乳酸，消除一天的疲勞，補充身體的營養，解除病痛與疾苦。茶無疑是他們身體的「殺毒軟件」和精神的「加油站」。

■ 雲南臨滄滄源崖畫

德昂族（崩龍族）曾生活在叢林密佈的中國滇西南地區，高黎貢山和怒山山脈蜿蜒的群山溝壑之中。歷史上德昂族長期受到其他民族的侵略，不得不躲避到偏遠的山林之中，由於地緣環境閉塞，處於封閉或半封閉的環境，德昂族人得以保留原始社會的生活遺俗。他們以茶為信仰，信奉茶是他們文明的始祖，並將茶作為部族的圖騰。「最早的祖先傳說」《達古達楞格萊標》記錄了茶的故事，茶神創造天地萬物，哺育人類；由茶樹形成了高山平壩、江河湖海，還有大地上的植物和四色土。傳說還歌頌萬物始祖——茶葉——如何育化世界、繁衍人類的神跡。德昂族人相信他們是茶樹的子孫，渴了飲茶，累了喝茶，病了吃茶，以茶為禮，茶為祭品……他們至今沿襲着古老的習俗，「茶葉是崩龍的命脈，有崩龍的地方就有茶山」。無論定居到哪裡，他們都會在屋前山後栽種茶樹。雲南的彝族、傣族、哈尼族、布朗族等多個民族，都會在每年春天，在古茶樹下舉行祭祀儀式，以祈求茶神保佑。

在臨滄莽莽群山，植物覆蓋的密林的深處，距今 3000 多年的赭紅色原始繪畫被保存於海拔 1500 米到 2000 米的山崖之上，向我們訴說着原始社會形態下佤族人的先祖狩獵、祭祀、舞蹈的情景。滄源崖畫是一幅佤族先祖原始生活的百態圖，在崖畫中，我們第一次看到了 3000 年前佤族人帶領着孩子採茶的場景，兩人在高大的茶樹上採摘，另一人在樹下揀茶葉。這些記錄了遠古人類的生命儀式、生活場景的崖畫，好似古人生活的百科全書。但凡有新的生命降生，都必會接受茶的洗禮與祝福；在生命成長的過程中，父輩會帶他來到崖邊學習歷代族人的智慧與經驗，希望他們也能像先哲那樣延續族人的信仰與血脈。

■ 法國洞窟藝術 Chauvet 洞穴內繪製的獅子圖案

這些寶貴的文化遺產為我們揭開了那個曾經質樸而虔誠的時代：
人類敬畏天地，崇拜萬物，一切都和諧而自然地發展。可以想
像，茶曾經是先祖的精神信仰，茶庇佑着族人健康繁衍，遠離疾
病，使他們在勞作中保持充沛精力。在每個重要時刻，族人們都
會放下手中的一切，對茶樹頂禮膜拜，祈求茶神的庇護，而茶神
也在數千年中保佑着以茶為圖騰的民族世代安康，這樣的文化
遺俗歷經歲月至今留存。滄源的崖刻、法國拉斯科洞窟壁畫、
北歐岩石藝術等這些最初的原始藝術形式，其繪畫手法質雖然
樸粗獷，但卻真真實實是人類最早的藝術創作，也是人類探知自
然和生命的最早記錄。

## 2. 茶，溝通天地的祭品

　　先祖們對世界的認知由淺至深，文明隨着人類生存能力和
生存質量的不斷提高而得到發展。他們在不斷認識周圍世界的

同時也在不斷認識自己，試圖對自身的種種狀態做出解釋，如夢境、幻覺、疾病、死亡等對古人來說超乎自然及客觀物質之外的現象。族群中總有幾位智者擁有超乎常人的智慧，能理解認知並向眾人解讀自然世界的法理。古人們將擁有這樣能力的人視為精神領袖，稱之為「巫」。從字形來看，「巫」意指溝通天與地、人與人，乃至神與鬼。《說文解字》中描述：「巫，祝也。女能事無形，以舞降神者也。」巫，即向神祝禱，用歌舞使神靈降臨，能參透無形奧秘的人。早期先祖對世間萬物心存崇敬，而巫是能理解萬物關係的「智者」，族中大小事務，都希望巫能為之做法祈福，以得到諸神的保佑。帝國求雨，軍隊出師，治療疾病，都有巫師的身影。

茶是萬物崇拜時期人類神聖的神靈和祖先，也是巫文明、神文明時期王用以祭祀天地的祭品。《周禮》中記載「掌荼掌以時聚荼，以共喪事」。並由「下士二人、府一人、史一人、徒二十人」負責喪葬用荼。南北朝時期的《南齊書》有記載，齊武帝蕭頤永明十一年在遺詔中稱：「我靈上慎勿以牲為祭，唯設餅果、茶飲、乾飯、酒脯而已。」漢陽陵代表導官之墓的 15 號墓坑中，茶葉與大米、高粱、銅錢、陶豬等祭祀用品一同出土，導官也正是掌管祭祀用品的官名。另據載，1871 年（同治十年）冬至大祭時即有「松羅茶葉十三兩」，1879 年（光緒五年）歲暮大祭的祭品中也有「松羅茶葉二斤」的記錄，清朝宮廷祭祀祖陵時必用茶葉。雲南納西族人至今仍保留着喪葬時將少量茶葉、碎銀、米粒用紅布包裹放入死者口中的習俗，在各個時代的墓葬陪葬品中，茶葉亦是祭品中的常客，三茶六酒，清茶四果的祭祀傳統更是保留至今。茶是人與神溝通的重要信物，以茶為祭，祭天地、

■ 1908 年 S.I. Borisov 拍攝的 Khakas 種族的女薩滿正在進行祭祀儀式。

祭祖靈，祭鬼神，茶也是人在今生與後世的不斷輪迴中得以吉順安康的神靈庇護。

薩滿教是我國古代北方及北亞、中北歐信仰的一種原始宗教，仍保留着巫文化的痕跡。西伯利亞圖瓦族薩滿的祭祀儀式是通過音樂、舞蹈等多樣化的藝術媒介導引出神，在儀式結束後經圖瓦茶完成洗禮。圖瓦茶是一種融合綠茶、鹽及酸奶的飲料，也是祈福洗禮儀式的重要道具。哈薩克斯坦有些薩滿以念珠、馬鞭、刀、鮮果、茶、鹽、糖作為其法器。可以想像在幾千年前，上古巫師就是使用這樣的方式通達天地，和合人意為族人祈福、占卜。茶葉、鹽、蜂蜜等大自然賜予人類的聖物，被作為儀式的重要部分融合於其中。

巫與醫同源，漢字「醫」最初寫作「毉」，而「醫」是巫的巫術之一。天文地理、人文數術、醫卜星相、五行八卦、溝通鬼神、感應天地都是巫的職責範圍。「毉」與「巫」一直到周朝才逐漸分開，春秋時期巫與醫開始有了各自不同的職責分工：醫負責治病救人，巫負責求鬼問神。當今一些少數民族仍相信巫師可以通過巫術給人治病，甚至在地球的偏遠角落仍有現代巫醫的遺存。在古老中國的某些地區，巫也曾使用着茶葉這種原始的萬病之藥，為族人進行着某種原始方式的治療。這也是為甚麼當「毉」與「巫」分家之後，仍有大量的醫師及中醫藥典籍紛紛記錄着茶的各種功效：神醫華佗認為苦味的茶有提神醒腦的作用，[①] 漢代醫聖張仲景提出茶有清理腸胃及通便的功效，[②] 梁代名醫陶弘景表示多喝茶可以「輕身換骨」，唐代藥王孫思邈也稱讚茶有提高注意力，提神益智的功效……無論是在上古的巫，還是開化之後的醫，茶的各種有益於人體的藥用功效皆被普遍認同，並延續至今，成為現代人保持身體健康的最佳飲品。

「巫通天地，王為首巫」(李澤厚《説巫史傳統》)，巫是上古社會中擁有至高智慧及經驗的精神領袖，不論身處哪個地域，巫都是人類從萬物有靈到拜神之路上迴旋的重要使者。巫帶領着族人不畏艱險地探索自然乃至征服自然。巫文明發展到三皇五帝時代，是巫與王不斷融合併角色轉換的時代。伏羲、神農、軒轅皆是部族之王，他們以玉通靈、以舞娛神，通過特殊的巫術禮儀祈求降雨、消災祈福。

① 出自《食論》，「苦荼久食，益意思」。
② 出自《傷寒雜病論》，「茶治便膿血甚效」。

■ 巫醫正在準備傳統草藥。（1910－1940）

　　河南舞陽賈湖遺址中出土的鶴骨笛，河南殷墟出土的大量甲骨，二里頭出土的大量玉器、陶器、祭祀大鼎，湖北隨縣曾侯乙墓出土的大量青銅編鐘，從漢景帝墓中出土的陪葬茶葉，不同時空，不同地域，不同的物件，為我們勾勒出中國古代完善的祭祀制度和祭祀大典。一整套祭祀流程、祭祀用品、祭祀方式躍然眼前。這些神、王在大巫師的協助下，統領着龐大的民族，他們制定神位，安排祭品，確立祭祀流程和各項細節。那些古代人類曾經崇拜的有靈萬物，逐漸演變為祭台上的貢品，以供巫師進行祭祀之用。以玉器、大鼎、茶葉、稻米等神物溝通天地，將族人的意願和祈福傳遞給神靈，並將神的旨意、福祉降於族人。天命於神到天命於人，巫與神、神與人的角色轉變，到周朝完成了最終的蛻變。

現代的考古發掘表明，大量的祭祀用品只是高度出現在都城遺址。在那個時代，世人聽從於王，而王受命於天。王依靠甲骨、鼎、茶、蜜、酒等各種祭祀貢品與神靈溝通，占卜事物的凶吉，給世人帶來福祉。那些高尚神聖的祭祀用品也毫無疑問地只歸君王所獨享，王象徵着至高無上的權力，也象徵着上天的祈福和庇佑。所以，初期的禮法、音樂、祭祀、茶道、文字等，並沒有在民眾間得到普及，它們只存在於統治階層，並在君王離世之後被一同帶入墓中陪葬。家奴到武陽去買茶，準備各種烹茶器具之類的生活化場景直到漢代才逐步出現。[①] 在周之前，甚至是文明高度發達的周朝，茶仍是納貢之物，為王權獨享，庶民無權涉及。

周朝為鞏固剛從商朝手中奪來的天下，實行了分封制度，也將周之前高度集中的神權分散到各個諸侯國，到了春秋戰國，諸侯為陣，統治階級權力失落，文化教育逐漸由宮廷走向民間，出現了以孔子、老子、墨子、韓非子等為代表的先秦諸子，開闢了儒家、道家、墨家、法家等各種思想流派，史稱百家爭鳴。邦的形成，國的融合，讓人們依靠着邦國築起文明的大牆，牆中的思想交流在這個時代達到了最為活躍和豐富的頂峰。在神權意識形態沒落的情況之下，浪漫人文主義初露端倪。茶也開始逐漸走向民間。

---

① 西漢辭賦家王褒在《僮約》中有這樣的記載：「膾魚炮鱉，烹茶盡具」「牽犬販鵝，武陽買茶」。此文為王褒的作品中最有特色的文章，記述了他在四川時親身經歷的事。《僮約》便是他為家奴訂立的一份契券，明確規定了奴僕必須從事的若干項勞役，以及奴僕受到的種種生活約束。這是我國，也是全世界最早的關於茶葉作為商品交易的記載。

# 二、茶的浪漫人文階段

1981 年的 8 月，夏日連綿的陰雨讓歷經了 400 多年風雨的
法門寺半壁磚塔轟然坍塌。法門寺這座最富傳奇色彩的寺院，
是久負盛名的中國佛教聖地，被譽為「關中塔廟之祖」。隨着法
門寺的意外坍塌，接踵而來的一系列對法門寺的拆除、清理、
重建工作，使神秘的法門寺地宮突然洞開，幾千件奇珍異寶光芒
四射，為世人揭開了一個埋藏了千年、輝煌燦爛的大唐世界。
震驚世界的釋迦牟尼真身指骨舍利重現凡塵，另有一組巧奪天
工的鎏金茶具吸引了世人的目光。整套器具工藝之精湛可謂登
峰造極，既與現代使用的茶具有極大的不同，而且也不像唐之前
所描述的煮茶用器，它更為精緻、繁複，且極致奢華，透露着那
個時代的恢宏氣度。

「茶槽子、碾子、茶羅子、匙子一副七事，共八十兩。」地
宮門口的兩塊「物賬碑」和「志文碑」道出了這套茶具的用途及
故事：公元 873 年（唐咸通十四年）農曆四月八日佛誕日，唐懿
宗將佛骨舍利從法門寺迎到京城長安。京城到法門寺三百里的
道路上車馬晝夜不絕，長安街頭張燈結彩，音樂聲此起彼伏，歡
迎的人群擠滿樓口。皇帝及其他皇室成員競相賜施，並精選出
千餘件珍寶送往法門寺，隨身供養。

碾茶用的鎏金壺門座茶碾子，通體呈長方形，如意、鴻雁、
天馬、流雲紋飾鑲嵌其中，並飾有 20 朵團花。篩茶用的鎏金仙
人駕鶴紋壺門茶羅子工藝複雜，蓋頂與羅架套框子母口開合，上
鏨刻兩個飛天翔游於流雲間，兩側刻有仙人乘鶴流雲紋，端面為
山紋、雲紋。儲放茶葉用的鎏金銀龜，以背甲為蓋，龜狀昂首曲

■ 法門寺出土的鎏金龜形茶盒

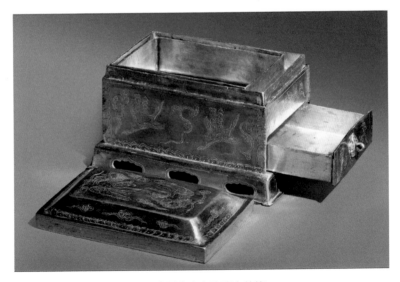

■ 法門寺出土的鎏金茶篩

尾，四足內縮，形態逼真。盛放鹽的鎏金摩羯紋銀鹽台、取茶用的鎏金飛鴻紋銀匙、飲茶用的素面淡黃色琉璃茶盞和茶托，無不精巧絕倫，巧奪天工。這些器具涵蓋茶葉的貯存、烘烤、研磨、羅篩、烹煮等全部工序，以金絲和銀絲編結而成，製作精巧細膩，玲瓏剔透，為現代人側寫出一段唐代最高規格的茶事：這是一場唐代的清明茶會，每年清明時節那天，皇宮都會舉行這樣規模盛大的茶宴，邀請群臣及其家室一同赴宴，皇上將江南明前一等的新茶與群臣煮飲共享。「十日王程路四千」，「到時須及清明宴」，李郢的《茶山貢焙歌》描繪了趕運當時清明貢茶的情景。公元 873 年，這一年因佛骨舍利的到來顯得更為隆重。一整套鎏金茶具被反覆擦拭得閃閃發光，擺成一排，茶餅在茶籠中進行焙炙，去除表面濕氣雜質，待乾燥用後茶碾碾碎，再通過篩羅篩出大小勻整的茶葉，取其精華，去其糟粕。待茶葉備好，便開始燒水煮茶，選用上好的山泉水，待到水沸時加入鹽等調味品，盛入群臣的瓷碗中細細品飲……

隋代結束了東晉、十六國、南北朝以來近 300 年的分裂割據局面，繼秦朝之後再次完成了中原帝國的統一。在短暫而繁盛的隋代歷史中，各民族得以相互融合和諧發展，新與舊、南方與北方，乃至中原與異域的文化相互交融，相互學習，多元化發展。在和平的土壤之上，飽受戰亂之苦的百姓得以休養生息，安居樂業，人口迅速增長，呈現出一幕空前繁榮的景象。大唐王朝接過隋朝的接力棒，也以前所未有的陽剛之氣，蓬勃向上的精神氣質，雍容華貴的全新姿態，用更加博大寬宏、包容開放的大國胸懷，開啟了新一頁的盛世輝煌。縱觀過往五千年，唐朝無疑是中國歷史上最為流光溢彩的篇章。

唐太宗、唐玄宗繼承了先帝創建的大唐基業，開創了貞觀之治、開元盛世，唐朝儼然成為同時期世界上最為強大的帝國。此時的大唐人口高達七千萬，佔世界總人口的三分之一，每70個大唐子民中就有一個居住在繁華的都城——長安。當時的長安是世界第一的國際化大城市，也是中國歷史上規模最大的都城。長安城主街道寬度逾百米，全城中軸線朱雀大街寬度可達155米，整座城市規劃嚴整，處處彰顯宏博的氣勢。它是漢代長安城的 2.4 倍，明清北京城的 1.4 倍，比同一時期的拜占庭帝國都城君士坦丁堡大 7 倍，古羅馬城也只有它的 1/5。每個大唐子民都以長安為榮，各國前來朝覲的使節行走在長安城中，無不感受到巨大的心靈震撼。「九天閶闔開宮殿，萬國衣冠拜冕旒」，唐代詩人王維的詩中描繪着這樣的畫面：層層疊疊猶如九重天門的長安宮殿大門迤邐打開，深邃偉麗，城中身着唐裝的鴻臚寺官員、侍女，引導着各國使節步入城門朝見天子，氣勢威武莊嚴。長安城的東西兩市是當時世界上最大的國際貿易中心、文化交流中心、時尚娛樂中心。各國商賈把中國的瓷器、茶葉、絲綢、紙張等從這裡帶到中亞及歐洲。開放包容的大唐帝國，支撐着整個絲綢之路的貿易體系，影響着人類文明的歷史進程。

繁盛的李唐，實行了一系列農業均田、減賦等措施，迎來了社會的持續穩定，農業生產發展迅速，糧倉滿滿，人民安居樂業。運河的開鑿也大大便利了南北交通，使茶的生產、貿易和消費高速發展。唐代茶葉產區已遍及今天的四川、陝西、湖北、雲南、廣西、貴州、湖南、廣東、福建、江西、浙江、江蘇、安徽、河南等 14 個省區，地域覆蓋大半個中國，與中國近代茶區相差無幾。「商人重利輕別離，前月浮梁買茶去」（白居易《琵

琶行》),「其茶自江淮而來,舟車相繼,所在山積,色額頗多」
《封氏聞見記》)都從側面反映了那個年代繁榮的茶葉商貿景象。

　　茶葉煮飲的食用方式在延續千年後,在唐代被重新定義。
大唐盛世,國泰民安,人民身健力壯,不再擔憂食物的來源、糧
食的收成。同時,逐漸形成健全體系的中醫藥理論也讓茶逐漸
退出藥用舞台。以陸羽為首的愛茶人士,第一次重新審視茶葉
除食用、藥用以外的審美價值。俗語亂世飲酒,盛世飲茶,恰恰
印證了這樣的說法。自陸羽的《茶經》推出之後,大唐開始流行
起在茶湯中不加任何「佐料」的清湯。唐末劉貞亮提出了以茶散
鬱氣、驅睡意、養生氣、除病氣、利禮仁、表敬意、賞味、修身、
雅心、行道的茶十德。茶文化、茶道、茶德的出現,足見茶在
唐代早已不僅是救病提神的藥草,更是唐代文人騷客的精神寄
託和修行藝術。茶作為食物、藥物的功能自晚唐開始逐漸減弱,
而是步入了藝術審美的時代。

## 1. 茶詩裡的別樣人生

　　中國是書法的搖籃,是詩的國度,也是茶的故鄉。各種形式
的藝術作品昭示着人類對自然的記錄,表現了作者所崇尚的人
與自然的關係。它是一種感官的審美,源於生存的本能,但又不
止於本能。3000 年前的《詩經》埋下了中華詩歌的浪漫種子。
東晉王羲之與謝安等四十多位文人雅士置身於會稽山的群山峻
嶺、茂林修竹之間,流觴曲水,一觴一詠,王羲之乘着酒意潑墨
揮毫,著成《蘭亭集序》,324 字中所描繪的雋永雅逸、歡樂暢
快和恬靜悠然成為後世人所追崇的生活方式。同時代的陶淵
明所創之詩自成一派,表現了超然物外、物我兩忘的達觀境界。

■ 唐代馮承素摹本《蘭亭集序》

到了唐代，統治者將詩歌加入科舉考試，形成了詩歌自上而下的流行。詩詞也隨着國家的興盛榮辱，不斷變化着曲調節奏。唐朝詩歌以李白與杜甫為代表，充滿激情地歌頌着唐朝的大好山河，波瀾壯闊，曠莽渾厚，雄闊宏偉，縱橫四海。到了宋代，由五言七言詩發展出講求韻律靈動的宋詞，將詩中的山水情境與音律變化相結合，開啟了宋詞新領域。然而隨着靖康之亂，金人入侵，國破家亡，眾多文人南遷，詩歌也開始了流浪，詞中蘊雜了更多溫厚蘊藉，精微深細，婉約或豪放中時有愛國之情。

自魏晉來，茶，隨着文人內心主觀意識的逐漸形成，不再僅是杯中的飲品，有了更多的含義。茶，拆字可為：人在草木間，有人說是人與自然和諧的處世之道，有人認為是茶精行儉德的精神體現，有人認為是和敬清寂的茶道精神。每個人品嚐出茶的意境各不相同，其中茶「味」唯有飲者自知。歷朝歷代文人都在探知人與自然的關係，抒發自己的心境與信仰。中國傳統藝術形式的詩、歌、書、畫中所描繪的主旨往往都不只浮於山水之間。茶，也常被文人作為各種藝術表達的座上賓，文人借茶以抒發對自然、對萬物的信仰。

「天才英博，亮拔不群」的西晉文學家孫楚的《出歌》是歷史

上最早描寫茶的詩，它記錄了茶葉及茱萸、鯉魚、白鹽等各種食材、美味特產的出產地。

> 茱萸出芳樹顛，
> 鯉魚出洛水泉。
> 白鹽出河東，
> 美豉出魯淵。
> 薑桂茶荈出巴蜀，
> 椒橘木蘭出高山。
> 蓼蘇出溝渠，
> 精稗出中田。

著名文人左思曾在自己的《嬌女詩》一詩中讓家中兩位天真稚氣、活潑可愛的小女兒形象躍然紙上，寫字、執卷、奏樂調弦、從容跳舞。然而亭亭玉立的姑娘也有活潑的一面：「止為茶菽劇，吹噓對鼎䥶」，心中急着要品一口香茶，用嘴對着燒水的鼎吹氣，希望讓爐火更旺一些。此時茶已不再是統治階層專屬的貢品神物，更多的文人之流養成了飲茶習慣。西晉的杜育著成世界上第一部關於茶的文學作品《荈賦》，描述了茶樹生長、採茶烹茶及飲用的過程，也激發了唐代陸羽創作《茶經》的靈感，並在「之器」「之煮」「之事」三個章節中提及此作品，可見對其影響非凡。

在魏晉，中國歷史上最為黑暗、動亂的時代，精神卻達到了高度自由和解放，各種意識形態、智慧表達、自我覺醒開始孕育。在之後的百年時間，經歷了十六國、南北朝的顛沛流離，分裂割據，越來越多的文人在傳統社會之外探尋個體生命的存在

價值，希望為自己漂泊的靈魂尋找精神的家園。隱逸田園，歸隱山居，寄情山水，飲酒作詩，煮茶品茗，琴書為伴，成為一代代文人嚮往的生活。

唐以後，各種以茶為主題的雅集成為文人間不可缺少的活動，錢起的《與趙莒茶宴》、《過長孫宅與朗上人茶會》、劉長卿的《惠福寺與陳留諸官茶會》、王昌齡的《洛陽尉劉晏與府掾諸公茶集天宮寺岸道上人房》、李嘉佑的《秋曉招隱寺東峰茶宴，送內弟閣伯均歸江州》、武元衡的《資聖寺貴法師晚春茶會》、鮑君徽的《東亭茶宴》等描繪了一個個茶香與詩樂融合、文人雅士間思想自由碰撞的茶雅集。

<br>

<center>茶</center>

<center>元稹</center>

<center>香葉，嫩芽，</center>

<center>慕詩客，愛僧家。</center>

<center>碾雕白玉，羅織紅紗。</center>

<center>銚煎黃蕊色，碗轉曲塵花。</center>

<center>夜後邀陪明月，晨前命對朝霞。</center>

<center>洗盡古今人不倦，將至醉後豈堪誇。</center>

<br>

元稹的這首詩只是唐代大量茶詩中的「一粟」。自古詩中茶意濃，文人常尚茶好酒，自唐代始有大量的茶詩出世，無論是李白為答謝友人贈送仙人掌茶，著詩表達對茶的頌揚，[1] 白居易聽

---

[1] 李白：《答族姪僧中孚贈玉泉仙人掌茶並序》

■ 顏真卿書法

聞友人在茶山舉辦雅集，作詩流露出的羨慕之情，[1] 還是皎然和尚所表達的滌煩、益思、清神、得道的「茶道全爾真」的境，[2] 抑或是盧仝的可以通過飲茶通仙靈、羽化成仙的茶道天人合一的精神描述，[3] 顯然茶已脫胎於前朝單純物質化的茶羹飲，被寄予更多的精神含義和超脫意義。梅蘭竹菊茶酒風月是文人墨客筆下的常客，既是觸動文人文思舞動的媒介，也是藉以抒情表達心境抱負的載體。

　　顏真卿是唐代的書法大家，他的作品自古以鐘鼎坐堂、正大光明、豐厚雄渾、氣勢宏大著稱，他的為人處世也是中國古

---

① 白居易：《夜聞賈常州崔湖州茶山境會想羨歡宴因寄此詩》
② 皎然：《飲茶歌誚崔石使君》
③ 盧仝：《走筆謝孟諫議寄新茶》

代儒家思想安家立命的典範。除了高超的書法造詣，顏真卿也是個愛茶愛詩之人。顏真卿常與茶聖陸羽、詩僧皎然、隱士張志和幾位摯友相約月夜啜茶、吟詩，藉着美景和茶香聯句成詩，《五言夜集聯句》《七言小言聯句》《七言樂語聯句》《竹山堂連句》《五言月夜啜茶聯句》，人各一句直抒胸臆，三五七人著成一首首聯句小詩，記錄他們最為閒情雅致的時光。他們或吟誦茶香，或飲酒賞燈，寄情於山水，遠離喧囂俗韻。

> 泛花邀坐客，代飲引情言。——陸士修
>
> 醒酒宜華席，留僧想獨園。——張薦
>
> 不須攀月桂，何假樹庭萱。——李萼
>
> 御史秋風勁，尚書北斗尊。——崔萬
>
> 流華淨肌骨，疏瀹滌心原。——顏真卿
>
> 不似春醪醉，何辭綠菽繁。——皎然
>
> 素瓷傳靜夜，芳氣清閒軒。——陸士修

　　《五言月夜啜茶聯句》記錄了一場以茶為主題的雅集，書法家、僧人、世人、文官、茶者於竹山堂吟詩品茶。詩作中各位詩人分別以自己對茶的理解，用「代飲」「華席」「流華」「綠菽」「芳氣」以喻茶的氣節和品格。公元 773 年，癸丑年、癸卯月、癸亥日，顏真卿為好友陸羽在幽絕的杼山尋找到一處佳境，背對巍峨山巒，面臨河邊古渡，雲霧繚繞，鳥語花香。他在那裡建造「三癸亭」以表達對陸羽的欣賞，及對茶的喜愛。[1]

---

[1]《題杼山癸亭得暮字》：「敧構三癸亭，實為陸生故。」

到了宋代，誕生了眾多茶學著作及茶詩作品，茶文化在歷史上達到了空前高度，文人雅士紛紛藉助詩詞歌賦、書法繪畫等形式表達自己對茶的喜愛，宋代許多著名的詩詞大家，蘇軾、黃庭堅、辛棄疾、李清照等，皆樂此不疲地吟誦以茶為題的詩詞。不僅如此，統治階級也鍾情於茶。宋太祖趙光義在建安北苑設置監製貢茶機構，「建安三千里，京師三月嘗新茶」，專供皇茶御用。他還揮墨在多篇詩作中頌揚了茶的品格，稱讚「茶香勝酒」，[①] 茶中有真味，茶的精神價值被統治階層推上了歷史新高度。

書法家中愛茶之人不在少數，流露真性情的毫飛墨舞中體現着他們對茶的摯愛。世稱「狂草名世」的書法家懷素在《苦筍貼》中表達了他對苦筍與茶的喜愛之情。宋代四大書法家之一的蔡襄是一個茶癡，身為福建轉運使的他喜好喝福建茶，專門著寫《茶錄》彌補了之前陸羽《茶經》未曾提及的建安茶（今建甌地區）的製作工藝、品質特徵和烹煮方法等，創製了小龍團，更揮墨著成《精茶帖》《思詠帖》《北苑十詠》《即惠山泉煮茶》，在詩詞書法中表達自己對茶的獨到理解。

北宋八大家之一的蘇軾同樣愛茶。蘇軾一生仕途不順，二十餘年的貶官生涯，將他歷練成道，他將旁人眼中的苟且活成自己生命中鮮活的詩歌。他一生創作的詩歌既有 21 歲便中進士，少年的意氣風發，又有中年仕途不利的愈挫愈勇，也有晚年的達觀淡泊。既有「竹杖芒鞋輕勝馬，誰怕？一蓑煙雨任平生」的樂觀，又有「欲把西湖比西子，淡妝濃抹總相宜」的輕靈飄逸。蘇軾好飲茶，自幼跟着父親和叔叔飲茶，茶伴隨着蘇軾的顛沛流離的仕

---

① 出自趙光義《緣識六十一首》之三十六，「爭知道味卻無言，時得茶香全勝酒」。

途之路，給予其心靈的慰藉，有「濃茗洗積昏，妙香淨浮慮」[1]滌除塵煩的飲茶之時，有「雪沫乳花浮午盞，人間有味是清歡」[2]的淡薄，也有「兩腋清風起，我欲上蓬萊」[3]的超然。蘇軾一生寫有八十多首茶詩，更是為茶專著《葉嘉傳》，刻畫了一個胸懷大志、威武不屈、敢於諫言、忠心報國的濟世之才「葉嘉」的形象。但他仕途坎坷，最終選擇出淤泥而不染，淡泊名利，飄然一身。蘇軾著此文，明在描述「葉嘉」的高尚品格，實為以茶喻人，暗喻自己與茶有一樣高潔的品質。

其之後的南宋詩人陸游，以其愛國詩篇為後人銘記。而陸游同時也是一個茶詩人。他一生嗜好飲茶且精於茶藝，希望繼承唐代茶聖陸羽的衣鉢做一位宋代茶神。他一生創作茶詩三百餘首，很多人只以為他嗜好飲茶，其實他的茶詩更是寄託了內心的志向和抱負。出生於北宋大臣之家，幼年便經歷了靖康之變，全家老小與當時的平民百姓、朝廷貴族，一起開始了南遷的逃亡之路，兒時目睹國家的山河破碎，深刻影響了陸游的人生抱負。建功立業、北定中原成了陸游 86 年人生中的最大願望。

> 世味年來薄似紗，誰令騎馬客京華。
>
> 小樓一夜聽春雨，深巷明朝賣杏花。
>
> 矮紙斜行閒作草，晴窗細乳戲分茶。
>
> 素衣莫起風塵歎，猶及清明可到家。

---

① 蘇軾：《雨中過舒教授》
② 蘇軾：《浣溪沙·細雨斜風作曉寒》
③ 蘇軾：《水調歌頭·詠茶》

陸游廣為傳頌的《臨安春雨初霽》一篇中描繪了一個閒適的情境：聽着綿綿的春雨，巷子中傳來賣杏花的聲音；閒坐在窗前寫寫行書，分分茶。[①]看似恬淡閒適的生活卻掩蓋不了年過花甲的陸游心中的滿腔抱負，即便身着一身素衣不再為官，心中仍渴望着有一天可以九州統一，收復失地。

> 午枕初回夢蝶床，紅絲小磑破旗槍。
>
> 正須山石龍頭鼎，一試風爐蟹眼湯。
>
> 岩電已能開倦眼，春雷不許殷枯腸。
>
> 飯囊酒甕紛紛是，誰賞蒙山紫筍香？

《效蜀人煎茶戲作長句》描繪了陸游在夢中披上戰袍，在戰場上衝鋒陷陣與敵人殊死拚搏的場景。現實中的南宋朝廷被醉心於聲色犬馬、鶯歌燕舞的酒囊飯袋所掌控，自己卻具有蒙頂山茶、紫筍茶這樣高潔的品質卻不為所用。

陸游自幼懷有強烈的愛國抱負，渴望着有一天能棄筆從戎，報效祖國。可現實是他無數次被朝廷殘酷地打擊，被迫退而旁觀國家的衰退。晚年隱居山陰長達二十年，抱負始終難以施展。直到去世前，陸游仍惦念着中原的收復和祖國的統一。陸游的情懷是一種心底的訴説，這位遲暮英雄的一腔報國熱血無人能懂，只能通過詩詞來排遣「茶香銅碾破蒼龍」「壯心自笑老猶在」，淺淡的情感中雖無濃墨重彩的渲染或疾呼，卻仍能如茶香一般沁入心脾。從詩作中以茶自喻，透出他超脱、達觀的人生態度。

---

① 分茶：又稱茶百戲、水丹青、茶戲，在茶湯上作畫。見後文。

范成大、朱熹、辛棄疾等都是與陸游交往頗多的友人，飲茶是他們共同的愛好，他們常烹茶吟詩，書寫天下英雄共同的胸臆，將政治上的理想與抱負、精神上的嚮往與追求寄託在茶湯與詩詞中，交匯昇華。

茶是唐宋文人的精神伴侶，特別是在安史之亂和宋室南遷時期，仕途的坎坷加上國破家亡的悲痛，茶成了眾多有志之士的心靈寄託。據統計，《全唐詩》中僅「茶」與「茗」兩字共出現1227 次，宋朝茶詩 759 首，金、元茶詩共 132 首，明朝茶詩共242 首，清朝茶詩共 510 首。對歷朝歷代詠茶的文人來說，不同人飲不同茶，品嚐到的滋味各不相同；不同人寫不同茶，謳歌的心境也各不相同。有些人流露的是苦味過後淡淡的甘甜，有些人追崇飲後如一縷清風襲膚而來的清爽，還有些人表達的是淡然若茶的處世態度。

## 2. 茶畫裡的閒雅生活

就繪畫而言，西方講求寫實，東方講求寫意。西方人的繪畫從物出發，忠於被繪物體，講求技巧、光線、色調、透視等表現形式。而中國繪畫從心出發，講求氣韻生動，重寫意，表達心中之情，觀者如置身畫中，可遊可居。如《溪山行旅圖》中范寬將我們引入巨峰壁立、氣勢恢宏之境，山頭雜樹茂密，飛瀑從山腰間直流而下，山腳下巨石縱橫，忽而山路上出現一支商旅隊伍，沿着潺潺的溪水前行。我們仿若置身於這山林之間，如臨其境，如聞其聲。

茶畫是隨着唐宋茶文化的興起而逐漸發展起來的一種藝術形式，大量描繪茶事活動，茶會雅集。收藏於台北故宮博物院的

北宋范中
立谿山行旅
圖

■ 范寬《溪山行旅圖》

唐代《宮樂圖》即是一幅生動的茶畫。圖中，諸位宮女圍坐長桌飲茶作樂的圖景，她們姿態各異，體態豐腴，或吹彈樂器，或執扇聽曲，或端盞啜茶，閒適悠然。人們與茶的美好時光在另一幅畫中體現得更為淋漓盡致。南唐畫家顧閎中的《韓熙載夜宴圖》描繪了整個韓府夜宴的過程：聽樂、獨舞、小憩、合曲、歡送的五段場景。人物刻畫生動，故事情節豐富。在第一場聽樂的場景中，執壺、茶盞及各色茶點列滿案頭，眾人聽曲飲茶，沉浸在琵琶演奏的優美旋律之中，姿態怡然。茶是當時宴會不可或缺的「座上賓」。

張擇端的《清明上河圖》在五米餘長的畫卷中，向世人展示了一個北宋都城汴京的城市風貌，畫中 800 餘人、牲畜、房屋、船隻、樹木無一不精。它算不上茶畫，但從畫卷中，我們可以感

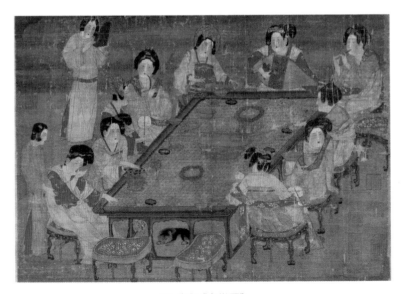

■ 唐朝《宮樂圖》

受到茶樓在北宋生活圖景中所處的突出位置。畫面由右及左，從郊外經汴河兩岸到中心的虹橋，再到城內外市景。茶樓、坊間茶肆、茶舖人頭攢動，捧茶的女僕、歇腳喝茶的趕路人、閒聊的茶客，叫賣的小販、化緣的和尚、說書的藝人……茶樓是歇腳的小站，是人們休閒的去處，也是宋朝市民文化得以「野蠻生長」、繁盛起來的肥沃土壤。茶樓與酒館、藥舖、城門、肉店等共同勾勒出那個經濟高度繁盛、人民物質生活極為豐盛的北宋帝國。

茶，興於唐而盛於宋，1107 年（大觀元年）徽宗著成《茶論》，他用精簡扼要又細膩豐富的語言將茶葉的地產、天時、採擇、蒸壓、製造、鑒辨、羅碾、盞、點、味等各方面描述得恰到好處。書中徽宗向世人揭開了一個文人眼中的茶世界，「至若茶之為物，擅甌閩之秀氣，鍾山川之靈稟，祛襟滌滯，致清導和，則非庸人孺子可得而知矣」、「沖淡簡潔，韻高致靜，則非遑遽之時可得而好尚矣」、「品第之勝，烹點之妙，莫不成造其極」。一屆帝王宋徽宗對茶的崇尚，引領了一個朝代的茶事繁榮，宋代皇室貴族及文武百官皆醉心於茶事，崇尚點茶、鬥茶，街頭巷尾文人百姓無不效仿，飲茶之風盛行天下。大量描繪點茶、鬥茶的茶畫也在宋代出現。

宋徽宗的《文會圖》便是描繪茶宴的傑作。在垂柳修竹，幽靜雅致的宮廷庭園中，正進行着一場茶會雅集。畫中趙佶褪去了皇帝的衣裝，着一身素衣，與文人雅士圍坐案邊，「吟詠飛毫醒醉」，吟詩答對，揮毫潑墨，推杯換盞，羽扇綸巾，閒然自得。茶瓶、茶盞、茶托，各色茶點水果擺滿案頭，幾位茶童侍者細心地擺弄着茶勺茶盞，為文人侯湯點茶、分茶。我們彷彿也能感受到搖曳的樹枝，徐徐的微風，淡淡的茶香。

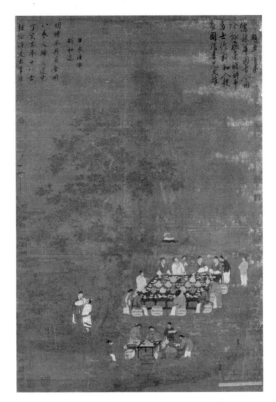

■ 宋徽宗《文會圖》

■ 劉松年《攆茶圖》

在唐宋諸多畫師之中，作品中茶元素出現頻率最高的要算劉松年。不論是以茶為主題的《攆茶圖》《鬥茶圖》《茗園賭市圖》《盧仝煎茶圖》，還是其他主旨的《博古圖》《補衲圖》《四景山水圖》《圍爐博古圖》，都可以在畫卷的角角落落尋到茶的痕跡。《攆茶圖》畫面右側描繪的是兩位士人坐在案旁，專注觀賞着書聖懷素執筆作書，畫面左側描繪了一人坐於長凳，一手扶磨盤，一手緩慢轉動石磨磨製茶粉，另一人佇立桌邊，右手執湯瓶，左手執盞，欲待點茶。案頭整齊排列着各色點茶工具，似是只待書聖完成創作後共飲一盞香茗。《鬥茶圖》描繪了松下的四位茶者相約鬥茶的場景，他們精心準備了鬥茶器具，各種茶盞、茶罐、烹茶器具擺滿了茶架，其中一人正在點茶，神情專注，其他三人也迫切等待着與他分茶一比高下。畫面豐富生動，耐人尋味。

■ 劉松年《鬥茶圖》

《補衲圖》中潛心補衣的僧人身後，兩人正在搗茶，準備茶具，神態鮮活自然。無處不在的茶場景足見劉松年對茶情有獨鍾，而他對茶的鍾愛也部分反映了那個年代人們對茶的追崇。

由唐至宋，以茶為主題的畫作越來越多，描繪鬥茶、烹茶場景的作品也屢見不鮮，然而文人並不滿足於僅僅用畫作描繪嚮往的點茶、飲茶的場景，唐宋時期文人之間出現了一種更為極致的藝術載體來表達愛茶之情——茶百戲。

## 3. 茶上作畫——茶百戲

茶百戲，也稱分茶、水丹青、湯戲、茶戲，它不是與茶有關的戲曲，而是指能使茶湯紋脈形成物象的方法，簡而言之，便是在茶湯上作畫。在清如寡水的茶湯上作畫，在現代是無法想像的，然而宋代的茶百戲建立在點茶基礎之上，乳化後的茶湯給了更多茶百戲創作的可能。由於茶湯是茶與水的交融，茶湯上的畫面極不穩定，只能保存片刻的時間，更不可能流傳至今，也有人稱其為瞬時藝術。

正因如此，歷史上並沒有留下太多關於茶百戲的筆墨，但我們可以在宋代的詩詞古籍中尋到一些蹤跡：「茶至唐始盛。近世有下湯運匕，別施妙訣，使湯紋水脈成物象者，禽獸蟲魚花草之屬，纖巧如畫。但須臾即就散滅。此茶之變也，時人謂之茶百戲。」[1]「分茶何似煎茶好，煎茶不似分茶巧。蒸水老禪弄泉手，隆興元春新玉爪。二者相遭兔甌面，怪怪奇奇真善幻。紛如擘絮行太空，影落寒江能萬變。銀瓶首下仍尻高，注湯作字勢嫖

———————————

① 陶谷：《荈茗錄》

姚。不須更師屋漏法，只問此瓶當響答。紫微仙人烏角巾，喚我起看清風生。」[1]「矮紙斜行閒作草，晴窗細乳戲分茶。」[2] 這些詩詞文字描述了在茶湯之上繪出花鳥魚獸，山水日月，虛幻縹緲又變幻莫測的茶湯百戲。而此技藝失傳了千年之久，近年才被人所恢復重現。

唐之前流行煮茶法，即將茶餅搗碎、研磨、過篩後放在鍋中長時間烹煮，並加入鹽、梅、茱萸等進行調味，接近於現代的粥或羹。陸羽著《茶經》後全國上下開始大範圍推廣不加調味料的清茶飲法，沒有了調味料掩去茶湯的苦澀口感，茶變得很難入口。智慧的茶人們創造出了點茶法，類似現代打雞蛋、打奶油的方法。快速擊打茶湯，使茶湯中融入大量空氣，產生豐富泡沫，以增加茶湯的鮮爽口感。宋徽宗的《茶論》中就詳細記錄着點茶的方法：

> 點茶不一，而調膏繼刻。以湯注之，手重筅輕，無粟文蟹眼者，謂之靜面點。蓋擊拂無力，茶不發立，水乳未浹，又復傷湯，色澤不盡，英華淪散，茶無立作矣……如酵糵之起面，疏星皎月，燦然而生……七湯以分輕清重濁，相稀稠得中，可欲則止。乳霧洶湧，溢盞而起，周回凝而不動，謂之咬盞，宜均其輕清浮合者飲之。

從第一湯到第七湯，隨着不斷的擊打，茶湯中的泡沫從蟹

① 楊萬里：《澹庵坐上觀顯上人分茶》
② 陸游：《臨安春雨初霽》

■ 充分乳化形成「咬盞」的茶湯

眼大小，越來越豐富細膩，如疏星皎月，結靄凝雪，最終充分乳化，形成咬盞。

　　在宋徽宗的帶動下，點茶風行於世，「碧玉甌中翠濤起」[①]，「驟雨松聲入鼎來，白雲滿碗花徘徊」[②]，「捧碗纖纖春筍瘦，乳霧泛冰瓷」[③]，乳花、翠濤、白雲各種形容茶湯在反覆擊打後呈現的綠白色泡沫的辭藻，成了宋代詩詞中的「網紅」。茶湯的泡沫越細膩、越豐富、越持久，則意味着茶的品質越佳，茶人點茶的技藝越高超。鬥茶之風興起，詩詞繪畫中也出現了大量描寫鬥茶的內容。這樣的飲茶方式後來被善學中國文化的日本人保留了

① 范仲淹：《和章山民從事鬥茶歌》
② 劉禹錫：《西山蘭若試茶歌》
③ 謝逸：《武林春‧茶》

下來，他們將宋代的點茶法發展演化，將加工茶餅、搗碎、研磨
等工序簡化，直接用抹茶粉（末茶）進行點茶。茶器具、行茶流
程也逐漸本土化，形成了日本獨有的抹茶道。

　　隨着茶湯越打越白，越來越醇，越來越持久，文人們偶然
發現茶湯上可以作畫的妙處，「銀瓶首下仍尻高，注湯作字勢嫖
姚」，用水注入茶湯所形成的自然圖案，變成了文人所追捧的水
上丹青，茶湯上或出現禽獸蟲魚，或顯出松竹蘭菊，影落寒江，
畫面又會隨着時間及泡沫的變化而變化，這樣的茶百戲、水丹
青成了文人雅士的新玩物，以茶為紙，以水為筆，人們勾勒心中
的日月，以表達心中最為玄妙的境界。

　　「融畫在胸中，留畫於茶湯」，茶湯的無窮幻化，正如世事變
幻之無常。用抽象的點劃體現事物萬象，道生一，一生二，二生

■ 在茶湯上作畫

三，三生萬物，那些曾在茶百戲中描繪的「東方夜放花千樹」「明月別枝驚鵲」的美好景致，都與那些文人一同永遠留在了那個時代。

## 4. 茶與茶之器

　　萬年前，一塊泥巴和一片葉子在先祖勤勞智慧的雙手改造下，經歷一場火的洗禮後最終成為最初的陶與茶。陶和茶是兩種截然不同的物質，兩種最早被中華民族所掌握的技藝，在中國上下五千年的歷史長河中被緊密地聯繫在了一起。陶器的發展史與茶的發展史驚人的相似，它們出現於萬年前的一次人與自然的偶然相遇，隨着國家的繁盛而蓬勃發展，隨着國家的衰亡而

顛沛流離，在歷史的進程中映射着文明的光芒，也代表着世界的財富。全球化有一半功勞歸於茶與陶，世界的格局也因它們而改變。掌握了製造陶的方法、種植茶的秘籍，就掌握了國家經濟的命脈。茶歸根結底是一種植物，隨着時間的推移最終回歸自然，而陶瓷埋在土中萬年不腐，成了見證華夏民族各個時代文明的活化石，也為我們側寫出那個曾經輝煌的茶之國度。

在一萬年前的新石器時代，先祖逐漸掌握水稻栽培技術，由採集文明向農耕文明過渡。陶器在熄滅的篝火中偶然獲得，用以儲存維繫生命的糧食和水，烹煮族人在田間樹林裡一天的所獲。大自然中哺育生命的水和泥土，這兩大隨處可得的元素，在先祖們靈巧的雙手中捏製塑形，在烈火中涅槃，完成從土到陶的歷練。

傍晚時分，辛勤勞作了一天的族人們從森林、田間、海邊回到部落，燃起篝火，將動物的骨髓、植物的根莖、貝類、魚類，採摘來的茶葉、蔬菜，加上剛收穫的水稻放入大陶器中一同烹煮

■ 馬家窯彩陶漩渦紋雙耳罐（公元前 2650—2350 年）

製成羹食，補給一天的能量消耗。陶器開始被製成簡單的陶網墜用於捕魚，製成陶紡輪用於紡紗，燒製出盛水器方便取水，林林總總的陶製器具捏塑成型，便利着先祖的生活。以仙人洞文化為代表，距今約 20000 年的刻有粗繩紋的粗製紅陶，以磁山文化為代表的距今約 8000 年的夾砂褐陶，以河姆渡文化為代表的距今約 7000 年的夾炭黑陶器，以及其他在中原各地出土的諸多粗製陶器以其質樸的工藝、原始的圖騰，為我們描繪了中華民族最初所孕育的智慧。先祖們不斷完善着製陶技術，改進不同泥料比例和配方，發明各種樣式的窯爐以提高燒製溫度，各種不同質地的釉料也一再被創造出來。到東漢時期，由高嶺土、瓷石等復合材料製成的瓷器真正意義上被燒製出來，標誌着陶器向瓷器邁進。瓷器由 1200 ～ 1300 ℃ 的高溫燒製而成，胎體更為堅硬致密，細薄且不吸水。外觀也更光潔順滑，不易脫落剝離。東漢時期飲茶之風已從四川地區傳至長江中下游，江南各地開始大量種植茶樹，飲茶成為統治階層、貴族階級追捧的貴族活動，達官貴人飲茶以標榜權勢富貴，僧道飲茶以修身養性，文人墨客飲茶以附庸風雅，由飲茶之風而催生的茶器需求也急劇增長。

　　隋唐時代，瓷器製作走向成熟，到達陶與瓷的分水嶺。以浙江越窯為代表的青瓷及以河北邢窯為代表的白瓷，形成了「南青北白」的唐代瓷器格局。越窯青瓷明澈如冰，晶瑩溫潤，質地如玉，色澤青中帶綠。邢窯土質細潤，器壁堅而薄，器型穩厚，線條流暢。更具大唐特色的唐三彩色澤豔麗，將本土的黃釉、綠釉融合從絲綢之路帶來的西域鈷藍釉，燒製後黃綠青釉在胚體上相互疊加融合，形成變幻無窮、色彩斑斕的各色圖形，一顯大唐的恢宏氣勢及強大的文化包容。

■ 唐三彩騎馬俑（唐朝）

　　唐朝飲茶習俗的風靡和製瓷業的發達也促進了陶瓷茶具的發展。陸羽《茶經》中專門有關於茶具的論述，其中「四之器」卷記錄了宮廷中品茶所用的二十五種器具，缺少任一件就無法順利進行茶事活動。「碗，越州上，鼎州次，婺州次；岳州上，壽州、洪州次。」陸羽對越窯、邢窯、鼎州窯、婺州窯、越州窯、壽州窯、洪州窯各產區的茶碗茶器做了一一點評。足見當時對茶器的講究已不亞於對茶的重視。

　　到了宋代，因人們飲茶方式的變化，點茶替代煮茶成為茶事主流。茶盞、茶瓶應運而生，相比唐代器型較淺、便於散熱的茶碗，宋代的茶盞形狀多為束口深腹，便於點茶，防止茶湯外溢。壁厚增加，便於保持茶湯的溫度。茶瓶相比唐代的茶壺，形狀也更為修長，壺嘴的設計能更好地控制水量，使水流更流暢，落水更準確，一切只為點茶時能更好保護茶湯上的乳花，維持更

久的點茶時間。同時宋代飲茶崇尚以白為美，強調茶湯擊打出來的泡沫越白潔、越細膩、越持久者為好茶，為更好顯示茶沫的色白，黑色釉盞便應運而生。「茶色白，宜黑盞。建安所造者紺黑，紋如兔毫。其坯微厚，熁之久熱難冷，最為要用。出他處者，或薄或色紫，皆不及也。其青白盞，鬥試家自不用。」文人雅士多愛好鬥茶，在茶文化的推波助瀾下，建盞成了宋代皇族、士大夫不惜重金追尋的寶物，亦是文壇巨匠暢懷謳歌的極品。徽宗在《大觀茶論》裡道：「盞色貴青黑，玉毫條達者上」，並著詩云：「兔毫連盞烹雲液，能解紅顏入醉鄉。」黃庭堅賦詩曰：「兔盞金絲寶碗，松風蟹眼新湯。」楊萬里寫道：「鷹爪新茶蟹眼湯，松風鳴雪兔毫霜。細參六一泉中味，故有涪翁句子香。」

　　建盞在一盞黑釉中形成變幻莫測的釉彩，如夜空中耀眼的星辰散發着神秘的光芒。由於建盞的獨特釉料，在燒製過程中能產生迥然不同的花紋與色彩，燒製出的茶盞釉面可呈兔毫狀、鷓鴣斑狀、曜變狀等各種紋彩，溫潤晶瑩、瑰麗悅目。建盞釉

■ 藤田美術館收藏的宋代曜變天目茶碗，產於福建建窯。

面紋彩為窯中燒製時自然形成，無法人為控制且廢品率極高，往往燒製幾十萬件才能偶然得到一件類似曜變盞這般的極品之物。建盞中最為珍貴的一類是曜變建盞，其次是油滴建盞。僅存於世的四件曜變建盞與南宋油滴天目碗被收藏於日本博物館，其中三件曜變建盞與油滴天目碗被評為國寶級文物，它們也被視為陶瓷藝術不可超越的巔峰。日本的史冊中記載：「曜變斑建盞乃無上神品，值萬匹絹；油滴斑建盞是第二重寶，值五千匹絹；兔毫盞值三千匹絹。」建盞和點茶隨着宋茶文化的沒落、元帝國的崛起，逐漸在中國消失，卻陰差陽錯地被日本保留至今，並不斷發展，形成了有日本特色的抹茶道及茶碗。

除建盞外，定窯、汝窯、官窯、哥窯、鈞窯五大名窯，同樣代表着宋代在中國陶瓷史上不可撼動的豐碑。與唐代相比，宋代的陶瓷製作更為細膩，線條更為流暢，胎質更為堅細，釉色或溫潤柔和如羊脂之玉，或顏色晶瑩剔透、華麗奪目。浮雕、刻花、印花等各式裝飾手法，將陶瓷從實用功能的生活品升級成了兼具極大審美價值的藝術品。宋徽宗更是將夢中所見的天青色應用到汝窯茶器，開創了中國歷史上極簡的瓷藝美學。汝窯、

■ 北宋汝窯青瓷無紋水仙盆

■ 歐洲中世紀貴族家庭收藏的中國青花瓷（大都會博物館收藏）

《茶論》、瘦金體和《聽琴圖》也成為宋徽宗在瓷器、茶學、書法、繪畫等方面藝術造詣的代名詞。

2005 年，「鬼谷下山」這一元代青花人物故事瓷，以 1400 萬英鎊，折合 2.3 億人民幣的價格落槌成交，創下了當時亞洲藝術品拍賣的最高紀錄。青花瓷憑藉其潔白透亮的瓷胎、清麗的鈷藍色花紋及精湛的工藝深受外國人的喜愛。十七、十八世紀，葡萄牙、法國、英國各個皇宮府邸中都深藏着來自神秘中國精美絕倫的瓷器。西方人對青花瓷器乃至青花圖案的追捧，遠超中國。究其原因，青花原本就是歐亞大陸文化融合的產物。

蒙古草原的牧民崇藍尚白，白色代表純潔，藍色代表上天，天是崇高的萬物主宰，其蒼蒼之色是神聖的顏色。草原帝國統治下的元朝並不對茶與陶瓷有過多的喜好，然而統治階級卻深諳茶與瓷器巨大的經濟價值。隨着蒙古遠征軍的征戰，中西文化的溝通要道被打開，巨大的貿易需求也由此開始。「元人尚

■ 景德鎮青花盤（元代）

白，波斯尚藍」，在一件小小的瓷器上，中國嫻熟的工匠用西域運來的蘇麻離青釉繪製在潔白如玉的瓷坯上，將這象徵東方文化的白瓷與象徵西方文化的花紋圖飾巧妙結合，製作成了妙手燔功的元青花。

　　元青花融合北方遊牧民族的審美喜好，一改宋時素雅含蓄的風格，視覺效果清新豔麗，豪邁又不失典雅。更大的器形，更豐富的題材，花鳥魚蟲、飛禽走獸乃至各種故事題材，都被融入了這白底藍釉瓷胎之中，將馬背上的民族豪放不羈、君臨天下的風格發揮到淋漓盡致。絲綢之路上往來的阿拉伯人、波斯人、突厥人將西域對繁縟紋飾及尚藍尚白的喜好帶到了中華大地，而後大量繪有異域風情的青花製品被元統治者作為貿易物資源源不斷地輸出中國，運抵西亞、東南亞、南非、歐洲等地。統治者更是在景德鎮設立了全國唯一一所管理陶瓷產業的機構——「浮梁瓷局」。憑着巨大的出口量及精湛的製作工藝，景德鎮獲

得了「工匠四方來，器成天下走」的美譽，而元青花也成了漢族文化、西域波斯文化、蒙古文化的結晶，並傳世至今。

有人說中國的英文 China 源自一個地方——昌南。昌南即昌江之南，也就是現今瓷都景德鎮的所在。昌南位於黃山餘脈，東北及西部群山林立，東南部為丘陵，發源於安徽省祁門縣境內的昌江，穿過小城注入鄱陽湖，瓷土、柴木資源豐富，水運便利。景德鎮瓷器以「白如玉，明如鏡、薄如紙、聲如磬」的獨特風格享譽海內外，因此鎮古稱「昌南」，西方人便稱中國瓷器為「china」，因景德鎮製作瓷器的瓷土出自鎮東的高嶺村，西方人也為此創造了新的英文單詞「kaolin」，意為高嶺土。

景德鎮自漢代便開始陶器製作，唐代時當地的陶器已經作為貢品，可與「玉」媲美。到了宋代，因其出產的青白瓷瓷質細膩，色如天青，釉薄處泛白，有素肌玉骨之象，宋真宗對這種瓷器愛不釋手，將自己的年號「景德」賜予小鎮，並命其專製御瓷，這可謂是至高無上的榮譽，從此景德鎮名揚天下。到了元代，忽必烈更設置了元王朝唯一一所為皇室服務的瓷局。明代宣統至整個清朝的六百年間，各代帝王都在這片土地設立自己的御窯廠。「畫間白煙掩空，夜間紅焰燒天」，當 1712 年法國傳教士殷弘緒來到景德鎮，不禁為這裡多達 100 萬的人口，3000 座連綿的窯頭瓷廠的繁榮景象所驚歎。一千多年中一個產業繁榮了一個城鎮，景德鎮也因瓷業成為全球製瓷人心中的朝聖之地，中國的瓷器成了全世界財富的象徵，各國的皇宮貴族視其如珍寶，競相收藏。

我國的陶瓷業和茶產業在明代雙雙發展到了新的高度，隨着明代「廢團改散」的茶葉御詔，原本單一形式的團餅茶終於解開

束縛。散茶極大程度地擴展了製茶人的想像空間，炒青、烘青、悶黃、作青、揉捻，六大茶類各大工藝都在明清時期百花齊發，迎來了茶史上前所未有的技藝巔峰時代。同時，明代瓷器融合了歷代白瓷、青瓷、青花瓷、豐富的繪畫圖案、精湛的製瓷工藝，跨進了歷史的新篇章。明代之後瓷胎也趨向更薄、更細、更白，萬曆年間的五彩、鬥彩，各種着色元素為瓷器添上紅色、黃色、綠色、紫色等顏色，將之前素白的瓷器，藍白的青花拓展出了明清五彩斑斕的瓷器世界，融合東方製瓷技藝和西方琺瑯彩繪畫技法的琺瑯彩瓷器更是孕育了瓷界新貴。製作技藝之高超，裝飾之精妙華美，畫工之巧奪天工，讓明清陶瓷成為中國陶瓷史上最璀璨的一代。

同時，隨着明代飲茶方式的改變——由煮茶、點茶演變為撮泡（也就是延續至今的沸水沖泡茶葉，只飲用其茶湯的方法），紫砂壺開始走上了歷史舞台。紫砂壺泡茶因其「蓋既不奪香，又無熱湯氣」，能突顯茶湯的雋永醇厚而聞名遐邇。加上陶質的紫砂壺無釉無彩，正適合文人雅士回歸自然的審美情趣，從此便風行天下，製壺高手們也應運而生。之後的五百年中，紫砂名家輩出，花色品種不斷創新，工藝愈加精美，成為享譽海內外的陶瓷名品。

然而，在中國的版圖之外，茶與陶瓷又是另一番景象。自馬可·波羅從中國帶回了如水晶般質地的瓷器，整個歐洲開始為此而着迷。絲綢、茶葉、瓷器、金碧輝煌的中國皇宮、繁華的街道，這一切都讓歐洲人心生嚮往。17 世紀初，來自中國的商船抵達阿姆斯特丹，一船瓷器以 500 萬盾的銷售利潤，吸引了所有歐洲人的目光。1717 年，奧古斯特和普魯士國王更是用 600 名全副武裝的龍騎兵交換了僅 151 件中國瓷器，一件中國瓷器

用以交換四位歐洲龍騎兵，其高昂的價值為歐洲人所驚歎。海洋版圖上歐洲各國的商船熙來攘往，運輸着來自中國的陶瓷、茶葉及絲織品，而大量白銀則流向中國，貿易逆差不斷增大。為遏制白銀東流，也為更好更多地獲取經濟利益，歐洲各國開始爭相仿製中國瓷器。英國人用貝殼、魚肉、蛋殼等各種材質，試圖燒製出那溫潤如玉的中國瓷器，法國更是派出了傳教士到瓷業中心景德鎮常駐二十餘年，學習瓷器製作技術。整個世界版圖上颳起了一陣瓷器仿製風潮。

在遠東同樣開展着一場轟轟烈烈的仿瓷革命。公元 1513 年（明正德八年），由於對中國陶瓷的渴望，以及榮西禪師所著的《吃茶養身記》的影響，日本茶文化開始盛行，日本陶藝家伊藤五郎大夫隨僧人自寧波四明登陸中國，長途跋涉抵達景德鎮，並取中文名「吳祥瑞」。在景德鎮學習燒製了上萬件次瓷器後，這位陶藝家帶着大量中國瓷土、釉料及豐富的製瓷經驗安然歸國，在日本伊萬里築窯，開創了日本青花瓷器製作的先河，被日本人民尊稱為「瓷聖」。伊藤五郎大夫所開創的伊萬里燒也成為日本陶瓷發展史上的重要瓷窯之一，至今仍在世界上享有較高聲譽。

鴉片戰爭（1840 年–1842 年）以後，中國社會發生了巨大變化，國內統治階層的日益腐朽和外國資本主義的步步入侵，使中國淪為半殖民、半封建社會。中國傳統手工業的代表——茶業和製瓷業深受西方工業化的衝擊，雙雙走向衰落。

英國成功試製茶葉，在殖民地印度、斯里蘭卡、爪哇等國大批量種植茶樹，並利用工業化將其所產之茶推廣為全球化商品。瓷器的命運與茶葉幾近相似，1709 年德國煉金術士通過 3 萬次的試驗成功製作出了硬質瓷，並準確計算出瓷器適合的瓷土、

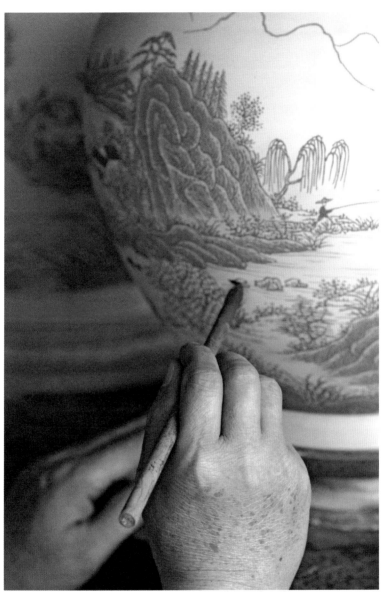

■ 景德鎮手繪師傅正在瓷器表面繪製山水畫。

■ 1737 年—1742 年製作的德國美森（Meissen）天鵝盤 ①

黏土的比例。英國人發明了添加牛羊骨粉的骨瓷，成功替代了中國瓷器，成為現代高端瓷器的代名詞。到 19 世紀，工業革命成果也助推了歐洲製瓷業的全球化發展。蒸汽機的使用，將黏土的研磨及製坯環節用機器替代，移印花紙的誕生進一步推動瓷器生產及裝飾工藝的工業化，大幅降低了製瓷的人工成本。與此同時，製茶機械中的揉捻機、切茶機等的誕生也加速了茶葉的工業生產。茶葉與瓷器幾乎同時成為最早的全球化商品。

工業化程度高的西方瓷器很快佔領了市場。為保護歐洲本土瓷器的銷量，歐洲政府紛紛開始對中國瓷器徵收高額的關稅，使得中國瓷器的出口量一落千丈。一直到 1949 年以後中國陶瓷業和茶產業才開始逐漸復興，大量學者陸續赴西方先進國家訪問學習，西方機械被大量引進，各地區的陶瓷研究所隨之建立，

---

① 1709 年，Meissen 首次燒製出白色瓷器，其潔白光潤的特質被賦予「白色黃金」之名，從此享譽歐洲。這個擁有 300 多年歷史的德國瓷器品牌，以其高雅設計、皇家氣質、純手工製作聞名遐邇。

並不斷改良着中國窯爐的燒製溫度、釉的配方及製瓷工藝，以提高瓷的產能、品質及成品率，茶文化與瓷文化在這一時期都得到了極大的發展。

千餘年來，茶葉與陶瓷曾同為中華民族全球獨特的智慧文明，陶瓷文明與茶葉文明隨着中華民族的興盛而繁榮，隨着國家的衰敗而顯出頹勢。近些年來，一帶一路的戰略發展及傳統文化復興之勢，中國的傳統手工業也開始了勢不可擋的崛起之路，而茶與瓷的復興，也已經在路上！

## 5. 日本茶道藝術

有人説，要看唐代的長安，請來日本的奈良。很多人會不解，奈良與大唐王朝有着怎麼樣的關聯，為何會將距今一千多年的異國文化保留至今。故事緣起那個繁榮興盛的大唐王朝。公元 600 年，出於對中國空前發達的隋唐帝國的仰慕，日本天皇派出了第一支遣唐使者團。當時，遣唐使乘坐的渡海船遠不及現代船隻發達，從奈良出發的航船經歷三四個月的海上顛簸後才能抵達中國寧波地區，出發時三四艘船，最後往往只有一船人能平安上岸。當時的長安猶如今天的紐約，東西方文明、各國文化經濟在這裡融匯碰撞，那一時期各國人不惜犧牲生命都要抵達這個世界第一的大都市。日本的僧人、留學生、使者們一批接着一批，乘風破浪，遠航千里來到唐朝都城長安，目睹這片神奇的土地，感受它的威儀，並將中國的許多律令制度、文化藝術、科學技術及風俗習慣等帶回日本，對日本社會的發展產生了重大的影響。

日本從奈良時期開始盛行「唐風」，當時日本的都城平城京完全模仿同一時期的長安城，只是長安城的面積比平城京大四

倍，方形的城郭、商市，里坊的棋盤式格局也完全按照長安城的規劃。唐朝著名作家們的詩文集、音樂、繪畫、書法等相繼傳入日本。更為重要的是，中國的茶也在奈良時期一同傳入日本。公元 805 年，日本高僧最澄禪師結束了三年在中國求法的歷程，離開時他將三件東西帶上了歸國的航船。第一件是佛經，第二件是書法碑帖，第三件就是天台山的茶種。帶回的茶種被種植在日本京都滋賀縣的比睿山，自此茶及茶文化便開始在日本的土地上生長，至今仍完好保留。當時茶並非民眾可及的消渴之物，由於它與中國的書法、繪畫等藝術一同被帶回日本，所以茶葉被寄託的更多是唐代文人的情懷：茶可以是清心的一葉嘉木，是能夠遠離塵世、不問政治、滌凡脫俗的精神寄託。茶輾轉抵達日本後，日本貴族階級、文人也受到了這種思潮的影響，中國的飲茶文化得以在這一國度流傳、保存，人們希望能藉一杯茶湯超脫世俗，抒發情思。

日本茶道的「開山之祖」村田珠光最早創立茶道的概念，此後由武野紹鷗、千利休發揚光大。千利休這位日本茶道大師與當時的武將大臣豐臣秀吉舉辦了一場為期十天的千人茶會，邀熱愛茶道之人，貴族、武士、商人、百姓，無論國籍和身份，只需帶上茶釜、茶壺、茶碗等用具即可參加茶會，即便喝不起茶的平民，也可以將米粉糊代替以參加活動。1587 年的 10 月 1 日至 10 日，800 餘名參與者，有些在松林中鋪設簡易榻榻米作為茶蓆，有些用普通草蓆作茶蓆，自由選擇茶蓆位置風格，一個個體現不同風格、不同理念的茶蓆連接，一直延伸到遠方，這是日本歷史上著名的北野大茶會。各式的平民茶蓆與豐臣秀吉金碧輝煌的茶室形成鮮明的對比，茶會上，日本茶道中的兩個流派：

■ 至今完好保存的日本最古茶園

貴族茶和庶民草庵茶，在這一契機下的匯聚融合，開創了全民飲茶的時代，造就了日本茶道史上的巔峰。

日本茶道緣起唐宋時期的中國文明，隨着佛教在日本興盛發展，茶被逐步推上「道」的精神高度，融合佛教、儒教及自然的多種理念，並從仿照中國的茶文化、飲茶方式，崇尚唐宋使用的茶器物，逐漸形成了具有日本獨特茶道精神的文化藝術。不論是一代茶道大師千利休提出的「用這杯茶來享受這生命中的片刻歡愉」，「樸素中透露內心的極致富有」的理念，還是「一期一會」[1]，「茶道是一種對『殘缺』的崇拜，是在我們都明白不可能完美的生命中，為了成就某種可能的完美，所進行的溫柔試探」[2]的理念，日本茶道在中國茶道的基礎上逐漸演變，形成了獨有的一套行茶儀軌。相比中國茶道，日本茶道的形式更為規範而嚴苛，包括茶園佈局、插花、茶具的選擇、茶室佈置、茶點製作等方方面面。茶道中茶碗擺放的位置、茶筅拿起的高度、離客人的遠近、手肘的角度、飲茶的方法、敬茶的禮儀、交流的言語等，都有清晰明確的規定。一個人往往需要經過幾年乃至幾十年的修煉，才能歷練成為一名合格的茶人。而茶道的修行早已超越了學茶本身，成了一門綜合性的人生修行，使習茶人可以達到人格的修煉及情操的陶冶。日本茶道中茶湯的滋味已並不重要，泡茶之人所傳遞的精神和修養，才是日本茶道的精髓。

縱貫古今，不論是「精行儉德」還是「和、敬、清、寂」，不論是「茶禪一味」還是「可以清心」，茶道體現的往往是沖泡者心

---

[1] 一生中的僅有一次相會，提醒人們珍惜，並為人生中可能僅此一次的相會，付出全部心力。

[2] 岡倉天心：《茶之書》，谷意譯，山東畫報出版社，2010 年 6 月。

■ 日本茶道

中的價值觀。常有人疑惑：「為何同一泡茶，同樣水溫器具，不同人沖泡出來的滋味也各不相同？」其實道理很好理解：同一首曲譜，同一把吉他，不同的樂手演繹出的曲調，一定因各自的技法、認知及情感而各有不同。飲茶同繪畫、書法、音樂一樣，是心靈世界的體現，與其他藝術形式並無區別。沖泡水流或急或緩，茶湯滋味濃烈或悠長，都是文人內心的自然流露，是每個人對於茶、對於自然、對於世界的不同理解與認知，從而導致了茶湯的風味差異。一百個人眼中有一百個哈姆雷特，一百個人心中有一百種茶的精神，不同的是人的內心。

## 三、茶的個人務實階段

1764 年，英國織布工詹姆士‧哈格里夫斯發明了珍妮紡紗機，拉開了工業革命的序幕。1769 年，蘇格蘭格拉斯哥大學機

械師詹姆斯‧瓦特製成了第一台單動式蒸汽機。16 年後，經過瓦特改良的蒸汽機投入使用，人類社會由此進入了「蒸汽時代」。機器操作代替手工勞動是工業 1.0 時代的重要標誌，當時的英國從工廠到礦山、從陸地到海洋、從本土到殖民地，到處演奏着機器轉動轟鳴的協奏曲。英國的工業革命就此到來，飛速旋轉的機械輪盤成倍加速了世界的發展速度。

之後經過 125 年的「發酵期」，托馬斯‧利普頓於 1890 年正式在英國推出立頓紅茶。英國人作為工業革命的先行者，率先將這股革命的浪潮帶到了茶產業中，用不到一個半世紀的時間，在中國以外的多個國家複製出中國的茶樹品種，以科學化的栽培及管理方法，開墾出規模化的階梯條植式茶園，並製造出各種自動化或半自動化的製茶機械，開發挖掘着他們眼中的「綠色金礦」。印度、斯里蘭卡等一個個新興的產茶國，如雨後春筍般相繼出現在世界的版圖，並以極快的速度佔領全球茶葉市場的出口份額。托馬斯‧利普頓更是高喊着「從茶園直接進入茶壺的好茶」的廣告語，使立頓茶在英國幾乎一夜成名，並很快成為風靡大眾的茶葉飲品。1898 年，托馬斯‧利普頓先生被英國女王授予爵位，同時也榮獲了「世界紅茶之王」的美譽。

百餘年間，英國不但享盡了工業革命的各項成果，還發動了一場勢如破竹、銳不可當的茶葉全球化戰役，與此同時也引發了茶的「個人務實」新思潮。

茶從這時開始，由中國以唐宋時期為代表的「浪漫人文」主線中分離出一條平行脈絡，即「務實個人」的茶觀。隨着全球工業化浪潮的推進，越來越多的茶從各國的茶園產出，也以更快的速度到達消費者的茶杯。17 世紀前，一箱中國茶從中國的茶園

運抵歐洲市場需要至少一年的時間。到了 19 世紀，「快剪船」88 天便可以將茶從中國的福州港運抵倫敦碼頭。隨着印度、斯里蘭卡等國家開始大面積種植茶樹，一年四季全年不間斷地進行採製，加之揉捻機、碎茶機、乾燥機等各種工業化機械投入生產，大大縮短了從茶樹鮮葉製成成品茶的時間，種植、採摘、製作、包裝、運輸一體化的生產體系成幾何倍數提升了產能及效率。為了更快獲得新鮮製成的茶飲品，避免茶葉馥郁的香氣和鮮靈的湯感在長途運輸的過程中氧化流失，也為了更快換取豐厚的經濟收益，商人們不惜代價建起了從茶山、茶園直達城市港口的鐵路，以便更快速有效地將茶運輸到港口碼頭，並迅速通過各種快剪船、蒸汽船，晝夜不停地運往各大消費國。

工業革命以後，除了地球的轉速沒有變化以外，似乎其他的一切都在提速。這次技術發展史上的巨大革命所產生的助推力，

■ 斯里蘭卡的茶廠裡機器正在挑揀不同等級的茶葉。

讓整個世界都快了起來。時代節奏的變化同樣影響了飲茶方式的變化，促生了茶的「務實」思潮出現。人們對於飲茶的功能性越發關注，同時對於便捷性也提出了更高的要求。從這一時期開始，茶已不再是抒發心境的雅物，或是關乎格調、品味的審美情趣，而是成了有功能的飲品。相比中國唐宋時期人們側重於茶與人文情懷、藝術之間的關聯性，工業革命後期的歐洲乃至全世界的嗜茶群體，則更加關注從一杯茶中所能汲取的咖啡因，以及飲茶的抗氧化等保健功效。

1904 年，袋泡茶在美國問世，標誌着近代飲茶方式的再一次革新。1953 年，英國泰特利公司開始大批量機器生產袋泡茶。袋泡茶的出現，將中國茶僅存的那些「儀式感」——取茶賞茶、置茶壺中、注水沖泡、過濾茶湯等環節全部抹去。只需一沖一提，短短幾秒的動作，便可以享用一杯香茗，大大減少了飲茶的時間成本，提高了攝入茶葉有效物質的效率。操作的便捷性加劇了飲茶的普及性，人們不再需要耗費大量的時間去學習和掌握那些繁雜茶具的使用方法，也不用精準計算沖泡茶葉所需要的茶水比例、注水溫度和時間，更不需要通過長達幾年的反覆訓練才能弄清「看茶泡茶」的深邃含義。而飲茶的空間範圍也從友人茶聚、茶室、茶館，普及到任何有熱水、有茶杯的場所。人們可以通過自由快捷地飲用一杯熱茶，來獲取其帶來的營養物質及愉悦感。

人類是喜新厭舊的動物，永遠不會滿足。1990 年，第一瓶瓶裝綠茶在日本問市，人們第一次可以享受到「即開即飲」的便捷，將飲茶所需要的最後兩個限制條件——熱水和杯子，也毫不留情地徹底摒棄。至此，飲茶真正做到了不受空間、時間，以及

■ 茶葉揉捻機

其他任何條件的限制。同時，開蓋即飲的瓶裝茶飲料還可以在冰箱中冷藏後飲用，冰爽酷飲的體驗贏得了更多年輕人接受和喜愛。

　　袋泡茶的發明，因其便捷性讓飲茶全球化成為可能，而瓶裝茶飲的問世，則將全世界飲茶者的平均年齡拉低了 5~10 歲。可以毫不誇張地說，這是近代世界茶產業發展中最偉大的兩次革命，為飲茶的全球化和年輕化，做出了不可磨滅的貢獻。

　　推崇「個人務實」的飲茶者們似乎並不關心茶的口感、香氣、滋味，對他們來說茶葉中的咖啡因帶來的提神功效以及兒茶素的抗氧化功能才是主要追求。與「茶禪一味」的飲茶心境或「以茶修心」的崇高境界相比，現代的人們更加關注如何在快速

提神的同時，還能夠控制血壓並平衡血脂、血糖。當然，若在此基礎上還能消脂減肥，那是再好不過了。

　　全球化進程的推進讓世界的一切都快了起來，古老的中國也深受影響。越來越多的人接受了「務實個人」的講求功能性的快捷飲茶方式，以一杯袋泡茶、奶茶完成身體一天的能量補給，而非花時間靜下心來與三五好友煮水品茗。我們的腳步越來越快，趕赴着不知在何處的未來。然而，當我們偶有閒情遊山玩水，放下身邊的浮華和忙碌，依然會想起心中的那杯茶。那杯帶有溫度的芬馥回甘，才是心所能安放的地方。

　　英國人開闢了前所未有的「個人務實」飲茶風潮，以工業化商品的形式將其在全球範圍傳播，影響了 30 億人的飲茶習慣，使茶葉與咖啡、可可齊名，坐擁世界三大飲料之寶座。不過他們所見到的只是可以喚醒身體、消除疲勞的「半杯茶」，僅是裝着「實用主義」的那半杯。而茶杯的另一半，卻承載着數千年的悠久歷史和文化積澱。這「半杯茶」倒映着中華文明的璀璨與輝煌，它有着「實用之茶」從不曾擁有的香、味、氣、韻。讓我們更多地放下手中的速飲茶，靜心品味，從一杯茶湯裡感知文化，回望千年的中華文明。

## 四、茶的共生融合階段

　　如今，全世界 130 多個國家和地區，約 30 億人每天至少飲用一杯茶，這是因為茶同時具備文化、健康、社交等多重功能。中國人對茶的認知，啟蒙於蒙昧時期的神秘主義，從巫文化中溝

通天地的祭品到唐宋時期文人雅士之伴侶、文學藝術之源頭。工業革命以後，在茶葉全球化種植的背景下，隨着基礎醫學、臨床醫學和茶葉科學的快速發展，人們逐漸發現茶葉對保持健康的諸多益處，主要是提神的功能，從而滋生了務實個人主義的新思潮。

在可預見的未來，隨着信息化技術、人工智能等尖端科技在社會各領域和相關產業得到廣泛應用，社會勞動力逐步得以解放，人們將有更多時間用來與心靈對話、用來思考生存之外的主題，而茶則會以另一種角色，參與心靈與智慧的碰撞。

對於茶的信仰或許只存在於極少地區，但對於自然力量的敬畏將成為文明高速發展時期的「警言」；每日與友人品茶的生活可能只屬於少部分人，但忙於工作生活的人們也會在週末走進傳統又現代的「茶館」，體驗泡茶、品茶，與友人聚的悠閒時光；更多時候，茶是一種受歡迎的日常飲品，易得、好喝、提神、益於健康，它是我們生活的忠實伴侶，即使千年過去，換了形態，茶從來都是最佳伙伴。

在「共生融合」思潮的影響下，未來之茶必定集多元之大成，再度迎來一場思想上的革命。茶作為「文明見證人」和「文化締造者」必將呈現百花齊放、百家爭鳴的態勢。

第 五 章

未來之茶

茶於中國有着悠久的歷史，其與古老文明相伴，見證中華民族的遷徙、繁衍與融合。隨着歷史的發展與演變，茶又自成一脈，構建出自己的偉大文明。然而，歷史永遠只是璀璨的過去，傳承絕不僅是詠頌萬古千秋的輝煌。茶在歷史的發展進程中經歷了漫長的流變。從先祖的偶然所得到藥食同源，從漢唐的烹煮羹飲到宋代的清飲點茶，從明代的原葉散茶到今日的瓶裝茶、袋泡茶。茶在不同的歷史節點總能通過一些變化吸引眼球與味蕾，成為那個「當下」的時尚與主流。

茶，作為承載歷史文化的一片綠葉，若想要在當下保持生命力，最需要做的就是放下沉重的過往，以輕鬆而寬容的姿態擁抱未來。現今的年輕人，有着自己獨立的思想與價值觀，他們思維新穎，不受束縛，勇於創新。追求自由的年輕一代對茶有着自己的態度，他們尊重歷史，懂得歷史，但不願僅僅「消費歷史」。數千年的茶文化並不能成為消費茶葉的理由，中國茶業陳舊的思想觀念成為阻礙茶葉消費年輕化的一道門檻。《說文解字》中稱「化」：教化施行。文化在於「文」，更在於「化」！如何能夠將數千年的文明與智慧更「接地氣」地詮釋與表達，成了當代茶文化傳播者們亟須思考的課題，這同樣是茶產業的行業專家們最需攻克的營銷模式之難題。

茶葉的盟友——咖啡，同樣擁有着千年的文化積澱，但它的現狀卻是大相徑庭。咖啡，無疑是現代社會的時尚飲品，沒有任何文化門檻，無須知曉咖啡的悠久歷史和文化積澱，不必了解咖啡的產地、加工方法及品種區別，每個人都可以自在地感受一杯咖啡呈現出的色、香、味。同時，咖啡也以跨時代的速度創新着各種烘焙方式、加工方式、沖泡方式、品飲方式，為的是

能更好地適應現代人的生活節奏與生活方式。但茶往往被束之高閣、扣上「文化」高帽，好似不懂一些茶歷史，你就無法喝懂一杯茶。千年的茶文化不應該成為阻隔年輕人的屏障。茶葉自身的價值與魅力，並未被市場所深度挖掘和全面推廣，茶葉擁有十五大類芳香物質，現今可以通過檢測設備辨別出的香氣物質有 650 餘種，如毫香、嫩香、花香、果香、甜香等等，具有比咖啡、可可更為馥郁的香氣和複雜的口感體驗。然而我們在流通渠道能夠品飲到的富含這些香氣的茶葉卻非常有限，在普及方面更是缺少理論及系統化的解讀與推廣。

世界上擁有較高普及率的咖啡、紅酒、啤酒、可可等大眾消費飲品，無不以各種親民的方式變幻着其歷史的姿態。傳播方式「年輕化」，以年輕人能夠接受的方式傳播茶，是傳承茶文化、普及全民飲茶、復興茶飲盛世的未來之路。年輕一代是未來茶葉消費的主力軍，在年輕群體的心中埋下茶的種子，才是明日中國茶產業枝繁葉茂、基業長青的關鍵。

而在茶的未來之路上，最關鍵也是最基礎的便是其製茶工藝和飲用方式的變革。在大膽預言未來之茶的加工與飲用方式之前，讓我們先來梳理一遍茶葉加工及飲用的歷史軌跡。

## 一、製茶與飲茶的歷史沿革

茶，喝是王道。不論是五花八門的加工方式，還是歷朝歷代的飲用方法（涵蓋沖泡技術），無非是人們變着法兒的折騰，目的是想讓這片葉子更加好喝罷了。歸納起來，從茶園到茶杯，茶

一共經歷了兩大狀態：鮮葉狀態和成茶狀態。前者是茶葉長在茶樹上，也就是在茶山、茶園中的狀態。影響其品質的主要因素是茶樹的栽培品種和生長環境。後者成茶狀態，指的是茶葉離開茶樹後，從加工到沖泡茶葉時的狀態。不論鮮葉狀態，影響成茶品質的因素主要為製茶工藝和飲用方式（含食用）。

華夏先祖與茶相遇之初，那時的人類並不具備改造自然的能力，即便掌握了植物的種植技術，但先祖們對茶樹的優良品種培育和生長環境營造等方面仍然無計可施。所以，在很長一段歷史時期中，我們對於鮮葉狀態的茶葉品質毫無控制能力。我們無法如願培育出香氣馥郁的中小葉種，或是滋味濃烈的大葉種。品質、產量等一切只能拜自然所賜，也是茶農們口中至今依然在流傳的所謂「靠天吃飯」。這就不得不迫使人們將更多的精力用於改變「成茶狀態」的探究。畢竟與改造自然環境相比，改變葉子的加工方法，或是嘗試不同的飲用方式之類，就會顯得簡單得多了。而茶的製作工藝及品飲方式歷來和衷共濟、互促共生，並一直受到中國飲食文明發展的影響。炒菜出現以前中國人對食物的處理方式無非蒸、煮與生食三大類，食物的加工方法制約了茶葉的加工方式。在那個漫長的發展期中，先祖們面對這片生澀、難以下嚥的葉子，能想到的比直接放入口中咀嚼更好的辦法，就只有與其他食物一同煮飲了。因此，在製茶工藝零發展的歷史背景下，商周或早時期出現的湯羹粥食的飲茶方式（吃茶方式）便一直持續到了隋唐。

蒸青工藝是非自然處理方式中，人類所創造出的第一種對茶葉鮮葉的加工工藝，此法受蒸煮等飲食方式的啟發，並由此開創了人工製茶技術之先河。這是一種以高溫蒸汽鈍化鮮葉中茶

■ 蒸青綠茶：日本玉露茶

多酚氧化酶的方法，也是綠茶殺青工藝中最為古老的方法。蒸青工藝目前在中國少部分綠茶產區（如湖北的恩施），以及日本玉露和抹茶的加工工藝中仍然被使用着。

蒸青工藝出現之後，茶葉的飲用方式也幾乎在同一歷史時期發生改變。之前與許多食材一同烹製的煮飲，在唐代陸羽的倡導下演變為清飲。但清飲形式並非一成不變，其演變大體分為三個階段，唐代煎茶法、宋代點茶法、明代撮泡法。其中，明代在經歷茶葉製作工藝革命之後而出現的撮泡法，即散茶加注熱水，只飲其茶湯的飲茶方式，此飲茶方式至今仍然是中國人的喝茶主流。

自唐代蒸青工藝橫空出世，一直到明太祖下詔「廢團改散」，在這七八百年的時間裡，製茶工藝似乎始終停滯不前，未曾有更新的突破和發展。製作工藝無甚建樹，人們只能在品飲方式上想盡一切辦法，讓茶可以更加好喝。茶葉的品飲感受受到三大

萬

沖泡流程複雜程度

沖泡

成茶階段

低

種植
加工

鮮葉階段

低

加工流程複雜程度

高

唐代煮茶

宋代點茶

明清攪泡

袋泡茶

瓶裝茶

時間軸

茶為藥用

茶樹栽培

蒸青工藝

六大茶類

炒青

■ 茶葉成茶階段──鮮葉階段發展趨勢圖

基本要素影響：茶、水、器。在茶葉品質本身無法有太多變化
的前提下，人們開始着眼於通過調整水和器具的方式來提升飲
茶的感官體驗。在唐宋時期，「人文主義」飲茶思潮出現，人們
通過增加茶的審美與藝術屬性和人文情懷等，從品飲中獲得了
巨大的心理愉悦，這也放大了飲茶帶來的正向心靈體驗。

唐代的陸羽遊遍名山大川，尋找天下最適合煮茶之水，還為
此制定了世界上首個泡茶用水的排行榜，評選出最適宜烹茶十
大名泉。他還通過品評比較，將山泉水、江河水、井水依次進
行了明確的等級劃分和細緻的點評。唐宋時期的製瓷業也因茶
得到近乎極致的發展，器形、花紋、胎土、釉料、燒造工藝等
不斷革新，只為這小小的喝茶容器能夠呈現出茶湯的最佳狀態，

讓人們在品飲時獲得色香味等綜合感官的極致感受。歷史是輛單向行駛的列車，在時間的軌道上永遠不會倒退。隨着人類文明進程的推進，對於飲茶方式的便捷性要求逐漸提高。唐代流程繁複的煎茶法逐漸變得不能夠滿足快節奏生活的需求。《茶經·四之器》，詳細列舉了 28 種煮茶、飲茶所用的器皿，並按用途分成了 8 類。其中，生火的用具 5 種，煮茶用具 2 種，烤茶、碾茶和量茶的用具 6 種，盛水、濾水和取水的用具 4 種，盛鹽、取鹽的用具 2 種，飲茶用具 2 種，甚至連貯水和盛茶渣的清潔用具還要分成 3 種。煎茶法冗長的步驟、龐雜的器具為日常飲茶帶來諸多不便。隨時隨地、隨沖即飲的需求，在宋代得到了很大程度的完善，點茶法應運而生，成為宋代的飲茶新風尚。此法既增加了茶湯的鮮爽感，相應降低了茶湯的苦澀口感，又還原了

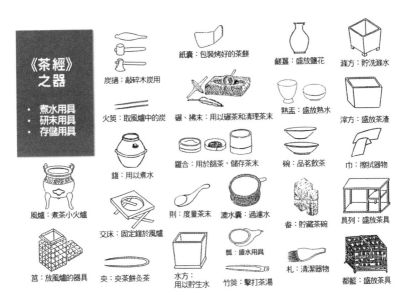

《茶經》之器

• 煮水用具
• 研末用具
• 存儲用具

紙囊：包裝烤好的茶餅

炭撾：敲碎木炭用

火筴：取風爐中的炭

碾、拂末：用以碾茶和清理茶末

鎀：盛放鹽花

熟盂：盛放熟水

漉水囊：貯洗滌水

滓方：盛放茶渣

鍑：用以煮水

羅合：用於篩茶，儲存茶末

碗：品名飲茶

巾：擦試器物

風爐：煮茶小火爐

則：度量茶末

漉水囊：過濾水

畚：貯藏茶碗

具列：盛放茶具

交床：固定鍑於風爐

瓢：盛水用具

筥：放風爐的器具

夾：夾茶餅炙茶

水方：用以貯生水

竹筴：擊打茶湯

札：清潔器物

都籃：盛放茶具

■《茶經》中描述的各種茶器具

茶之本味。而唯有能夠在不添加任何「雜物」的情況下，通過注水和擊打呈現出細膩、豐富、持久的白色泡沫的茶，才被視為好茶。宋徽宗所著《茶論》中提出好茶「以白為美」的標準，實際上對鮮葉原料本身的品質提出了極高的要求，點茶所需器具也得到全面升級，以滿足便捷飲茶的需求。

飲茶方式經歷了唐宋兩代的登峰造極後，在元朝統治的約一個世紀裡逐步進入了發展瓶頸期。此時，製茶工藝也已停滯了近七百年，在漫長的沉睡期中毫無起色。就在一切跡象都預示着茶的發展走入死路之時，一位曾經做過乞丐的皇帝，再度憑藉手中的王權自上而下地推行了茶葉改革。他叫朱元璋，是大明王朝的開國皇帝，推翻了元朝統治的他，在改革方面更是大刀闊斧。他下詔廢除了近八個世紀的團餅茶進貢制，改以散茶納貢，史稱「廢團改散」。這一制度刺激了散茶製作工藝的精進與發展，也開創了撮泡法飲用方式的全新時代，一次看似不經意間的進貢制度改革，卻改寫了茶的發展史。

「廢團改散」後，各茶葉產區的製茶工藝因受到了蒸青方式的限制，導致了散茶的品質差異在各大茶葉產區間逐漸縮小。而當飲用方式走入瓶頸期時，人們就不得不重新回過頭來審視製茶工藝的變革。唯有革新製茶工藝，製出「絕世好茶」成為貢品，製茶者乃至整個產區的茶農方可世代翻身，獨得皇帝恩寵。於是，明代中國各產茶地，驟然興起一陣製茶工藝的創新之風。與此同時，明代國人對飲食的烹飪技術早已達到了純熟完美的境界。植物油榨取技術的普及與生產成本的降低，也讓那個「春雨貴如油」的時代遠去，炒菜也已不再是唐宋宴席間的奢侈品，而是成為家常便飯。製茶工藝再次受到食物烹飪技藝的影響和

啟發，明之前，茶葉的製作工藝，不管是蒸還是煮，都離不開水的參與。隨着明代炒鍋的普及，人們對鍋溫及火候的精確把握，水被逐漸取代，鮮葉被直接投入鍋中翻炒殺青，我們稱這樣的製茶工藝為炒青。炒青的原理與蒸青相同，只是改為通過高溫炒製來瞬間殺滅可以催化茶多酚氧化的活性酶，以保持綠茶清湯綠葉的品質特徵。經過炒製，鮮葉中的氨基酸與糖類物質在高溫狀態下產生美拉德反應，並形成焦糖香，焦糖香氣再與其他香氣混合，最終使炒青綠茶形成一股近似熟板栗的迷人香氣，同時也保留了鮮爽的口感。炒青工藝大獲成功之後，迅速在全國各地得到推廣。隨後，黃茶的悶黃工藝、白茶的萎凋工藝、紅茶的揉捻發酵工藝、烏龍茶的做青工藝、黑茶的渥堆工藝等陸續出現。中國六大茶類的關鍵工藝，在不同地區依照當地的飲食習俗、口感喜好、消費傾向等逐漸形成，這也就是我們通常所說的「茶葉圍着餐桌轉」。至此，繼唐宋時期開創了茶葉飲用方

■ 太平猴魁綠茶使用撮泡法沖泡

式的輝煌之後，茶葉製作工藝再度迎來了全盛時代，也為「成茶狀態」這一階段的茶葉發展史畫上了圓滿的句號。

明代至今，可謂是製茶工藝和飲用方式的完美融合期。製茶工藝的推陳出新也激發了飲用方式的進一步發展。縱覽古今，我們不難找到這樣的規律：製茶技術越發達，品飲方式越簡化，消費也越發差異化。從需要生火、添加各種調味料的大鍋煮飲，到煎茶、點茶的清飲，再到摒棄前端研磨工序、直接沖飲的原葉撮泡。製茶工藝的繁複換來的是品飲器具的簡化，且飲用流程不斷縮減，只為滿足方便、快捷的飲用需求。人類的慾望似乎從未得到滿足，人們對飲茶口味的要求也不斷豐富。從最初沒有其他選擇，只有綠茶一種茶類，到如今的六大茶類爭奇鬥豔。從團餅茶、散茶的有限形式，到如今散茶、茶餅、茶粉、茶飲料等五花八門層出不窮。消費差異化越發明顯，這也預警了茶葉發展之路上暗藏的危機。明代至今，茶葉生產加工技術經歷了手工生產到機器製作的演變歷程。當鮮葉生產加工技術開發到達極致後，工藝水平到達頂點，創造力的枯竭使得製茶技術再度陷入瓶頸期。人們開始深陷六大茶類的「深淵」，自「廢團改散」之後，六大茶類的狀態已從清代持續至今。人們再也無法突破六大茶類現狀的「困境」，創新出第七種、第八種，乃至第十種茶類的顛覆性工藝。在科學技術和生產力不斷進步的當下，製茶技術卻止步於「綠改紅」[1] 的嘗試。

---

① 以傳統綠茶的鮮葉原料改以紅茶的加工工藝製作紅茶，被稱為「綠改紅」。如以龍井茶的鮮葉原料所生產的紅茶，被稱為「龍井紅」。「綠改紅」工藝主要用於非綠茶產茶期，有助於增加茶葉產量及銷量，但不能算「革命性」的製茶工藝突破。

■ 武夷岩茶傳統手工搖青工藝，葉片在竹篩上形成小旋風。

　　歷史總是驚人的相似。當製茶工藝停滯不前，革新的接力棒便再度交回到創新品飲方式這一方的手中。茶行業開始轉而向沖泡技術、個性品飲方面挖掘，在形式、品種、產地、空間、器具等方面發展，在品飲方式上尋找新的突破口，以此緩解加工技術停滯不前帶來的消費端壓力。這也正是近些年，世界各地時尚茶飲店遍地開花的原因所在。各類品飲方式的創新也越來越多，加入奶蓋的海鹽茶，加入水果、花草的調飲茶，膠囊式泡茶機沖泡的原葉茶……但值得注意的是，目前的潮流茶飲店或是膠囊泡茶機等形式，並不能稱之為茶葉品飲方式的革命。因為，到目前為止這些形式並未創造出根本性的改變，僅是將茶葉搬到了類似咖啡館的裝修環境中去售賣，或是把原葉茶裝入了膠囊咖啡的膠囊裡，再使用機器沖泡而已。當然，袋泡茶與瓶裝茶飲料算是近代茶葉品飲方式上的兩次突圍，只可惜還不夠成

■ 作者製作的各種茶葉與花草搭配而成的顏色斑斕的冷萃茶

功和徹底。相信這樣的嘗試在之後的半個世紀裡還會不斷出現，直至革新的條件成熟，真正催生出全新的品飲方式之變革。

## 二、後 5G 時代的茶葉預言

　　未來將會發生一場怎樣的飲茶革命？之後的製茶方式又會經歷一種怎樣的涅槃？下個世紀的人們將會以怎樣的形式來喝茶？

這些問題有趣，卻很少有人願意去思考。每每提到茶，人們還是會更多談其過往而非展望其未來的無窮可能。5000 年前神農氏究竟是怎樣咀嚼那片茶？50 年後人們又會怎樣去喝那杯茶？當兩個問題同時擺在面前，你會更想知道哪一個的答案？

未來的世界裡，茶可能全然不是現在的模樣。過去茶葉的原料生長地均距離消費地較遠，從茶山完成採摘後，需要在數公里外的茶廠進行製作，然後再經過漫長的陸路或海路運輸，運抵各個港口或集散中心，從那裡售往消費終端。短則百餘公里，長則數千公里。在 17 世紀，更是需要花上一年之久的時間，茶葉方能從中國茶山輾轉到英國消費者的杯中。現在，交通網絡和運輸業的發達，讓我們產生了空間被拉近的錯覺，茶葉原料生產地也距離消費地「越來越近」。未來，基因工程、無土水培技術，將會讓空間被拉近的錯覺變為現實，真正做到讓茶葉突破土地的限制，在世界的各個角落遍地開花。那時，茶葉將不再需要在茶山的土壤中生長，甚至可以在消費地現場加工，隨採，隨製，隨飲。也許，你可以從花店購買到一盆茶葉綠植送給友人，也可以在辦公區域的綠植區摘下最鮮嫩的芽頭，現場製作一杯為自己量身定製的茶飲料。這並非是天方夜譚！茶樹的基因組測序，已於 2017 年由中國科學院昆明植物研究所的科學家們率先完成，未來基因技術將會在茶產業得到廣泛應用。完美、毫無缺陷的茶樹品種將會被培育，人們甚至可以根據個人的需要訂製生產。通過對茶樹基因序列的重新編碼，將可以控制鮮葉中各種內含物質的代謝途徑，從而控制茶多酚、氨基酸、咖啡鹼、果膠、糖類物質，以及微量元素的總量和比例，以此完成對口味與保健功能的設定。也許你想知道生長在雲南熱帶雨林中那千

年古樹的滋味？或是感受一杯來自茶神秘母樹的茶葉製作成的大紅袍的終極饕餮？輕鬆按鍵，你就可以即刻品飲。

　　人類壽命不斷延長，人口持續膨脹導致土地資源緊缺。無土栽培技術解決了人口與土地資源緊張的關係，在一棟棟摩天大樓裡拚命加班的工作狂人們，或將被一株株無土栽培的茶樹所包圍。無土栽培的空間內可以模擬各種山場氣候地質環境，茶樹生長的 pH 值被嚴格設定，礦物質、各種微量元素、有益菌，應有盡有，溫度、濕度、日照時間、藍紫光與漫散射等，全部是圍繞最佳生長狀態設定。這一切都將打破茶葉原產地的限制，消費者不會再糾結於龍井茶到底是西湖的好還是越州的好，「高山出好茶」的觀念也被「高樓出好茶」所取代。也許那時負責茶樹栽培、環境控制的茶農，需要博士以上學歷才能勝任。茶葉的鮮葉原料品質趨同，價格也不再因產地或品種稀缺等因素參差不齊。高品質低價格的生產原料，很難再創造出高附加值，飲用方式及消費方式的個性化將成為市場競爭的焦點。差異化的需求，使得以前生產方式引領消費方式的賣方市場，轉變成為消費方式引領生產方式的買方市場。

　　此時，茶葉生產工藝也達到了精準化、量化的標準，生產廠商不再需要通過拼配工藝來彌補品質不穩定的缺陷，也無須以「看茶做茶」「看天吃飯」等理由推諉或搪塞工藝不穩定的弊端。大規模的工業化生產時代已經遠去，製茶機械已不再需要大型的生產廠房，這些最終必將被小規模、具有定制功能的智能型機械取而代之。人們厭倦了各種產品的同質化消費，不斷追求着帶有個性化符號特徵的專屬產品，茶也不例外。最佳的解決方案就是將製茶機不斷精準化、信息化，從銷售大型機器批量

生產出的茶產品，轉換為直接售賣智能家用型製茶泡茶一體機，讓消費者也轉型成為個體生產者，在家中就可完成適合自己口味的茶葉的製作。微型茶葉加工與沖泡的一體機應運而生，就好像現今膠囊咖啡機、烹飪料理機的無限升級版。我們向摩天大樓裡的茶園訂製自己和家人喜歡的茶葉品種，茶葉鮮葉生產方接到網絡訂單後通過基因技術開始培育茶葉品種，數週後一株株水培的茶葉就已能裝點家中的陽台。每日清晨，我們拉開窗簾呼吸着茶葉光合作用釋放出的氧氣，隨意摘取一些，將茶鮮葉投入到未來的高科技製茶（泡茶）一體機中，機器快速辨識出茶葉中所含的各種微量元素和主要成分，反饋出茶葉加工及沖泡最優化方案。我們根據自己的口感喜好，選擇茶葉適宜的發酵程度，製出一杯香醇的紅茶，或花果香氣馥郁的烏龍茶；又或是根據自己身體的狀態，選擇不含咖啡因，或富含茶多酚的配比模式；還可以根據自己的心情喜好，選擇一杯添加花草的調飲茶，或者是冰飲茶、奶茶。然後只需輕鬆按下鍵，鮮葉即可在短短幾分鐘後被加工成為成品茶，並自動完成沖泡。

我們也可以更大膽想像，當 3D 打印技術、分子料理技術大規模普及之後，茶不再僅是作為飲品，它甚至可以以各種形態、各種方式被人們所使用，它可以被製成麵條狀的茶葉意麵，也可以被壓縮成保健的茶葉藥丸，更可以是香氣宜人的茶葉餅乾，或是孩子們喜歡的冰激凌。農藥殘留與食品安全早已隨着無土化栽培而成為歷史，朋友和家人也不再需要遷就彼此的口味，只要發出指令：男人的解酒茶、女人的美容茶、老人的降糖茶、兒童的益智茶……每個人都可以得到適合自己的一杯茶。你當然也可以選擇手動模式，在他（她）的生日、新婚紀念日或是情人

■ 3D 打印科技製作的球形結構

節，為心愛的人親手製作一杯充滿愛意的手工茶。如果一時興起，你還可以通過社交網絡聯通遠在各大洲的茶葉愛好者，在線邀請紐約、柏林、東京、曼谷、聖彼得堡、伊斯坦布爾等世界各地的親朋好友及愛茶人士，在虛擬造境的輔助下共同構建一個唐代的飲茶場景，舉辦一場名為「夢回唐朝」的跨時空穿越茶會。未來科技的時代，突破時間、空間、物質形態屏障的茶世界，必定是浩瀚而廣博的。

　　未來之茶，僅是我與讀者們在腦海中片刻的暢想。不管你是否喜歡上述的「科幻劇情」，我們都不得不面對許多正在或即將發生的變革。從 1969 年互聯網的創始，到 1971 年開始有了電子郵件，到 1985 年最早的虛擬社區誕生，到 1997 年出現博客，再到今天社交網絡下的生活狀態，不過只用了短短的半個世紀。從 1993 年世界上第一款觸摸屏智能手機的問世，到今天

人們使用手機視頻通話、掃碼支付、在線訂餐、指紋驗證、人臉識別……僅用了 1/4 個世紀。時代更迭不斷提速，變革日新月異，未來遲早會降臨到每一個人的茶杯之中。

時下，茶是流行飲品，更是每日必需，我們不需要等搞懂了茶文化才覺得有資格去喝茶。不是每個意大利人生來就會品咖啡，也不是每個法國人都是天生的葡萄酒品酒師。中國，是茶的誕生地，是茶最大的生產國，未來無疑也會成為世界最大的消費國。目前，斯里蘭卡、印度等眾多紅碎茶生產國，均已意識到原葉精品茶的高附加值，並已嘗試批量生產及出口。當原葉茶的飲用在世界範圍得到普及，中國必然成為全球最大的原葉茶生產及出口基地。自明代起，中國人持續了六個半世紀的原葉茶飲用習慣，未來這一習慣將會得到全球化普及，而茶文化的扎根也就有了全世界廣袤的土壤。中國人獨有的，飽含中國特色文化歷史底蘊的那杯茶，必將以其飽滿的新姿態，隨着時代的新浪潮，成為全球化的流行飲品。

不管你是否承認，中國人自古就是伴茶而生。同樣，在茶的基因裡也永久地鐫刻着，它來自中國——茶的國度，那亙古不變的信息。

| 責任編輯 | 許琼英 |
|---|---|
| 書籍設計 | 彭若東 |
| 排　版 | 周　榮 |
| 印　務 | 馮政光 |

| 書　　名 | 茶的國度：改變世界進程的中國茶 |
|---|---|
| 作　　者 | 戎新宇 |
| 出　　版 | 香港中和出版有限公司<br>Hong Kong Open Page Publishing Co., Ltd.<br>香港北角英皇道 499 號北角工業大廈 18 樓<br>http://www.hkopenpage.com<br>http://www.facebook.com/hkopenpage<br>http://weibo.com/hkopenpage<br>Email: info@hkopenpage.com |
| 香港發行 | 香港聯合書刊物流有限公司<br>香港新界大埔汀麗路 36 號 3 字樓 |
| 印　　刷 | 中華商務彩色印刷有限公司<br>香港新界大埔汀麗路 36 號中華商務印刷大廈 |
| 版　　次 | 2020 年 4 月香港第 1 版第 1 次印刷 |
| 規　　格 | 32 開 (148mm×210mm) 248 面 |
| 國際書號 | ISBN 978-988-8694-48-8 |

© 2020 Hong Kong Open Page Publishing Co., Ltd.
Published in Hong Kong

本書為上海交通大學出版社有限公司授權香港中和出版有限公司在中國內地以外地
區出版發行的繁體字版本。